LES SANCTUAIRES DES PYRÉNÉES,

PÈLERINAGES D'UN CATHOLIQUE IRLANDAIS

TRADUIT DE L'ANGLAIS

DE LAWLOR, ESQ.

PAR

M^{me} LA C^{sse} L. DE L'ÉCUYER

TOURS

ALFRED MAME ET FILS

ÉDITEURS

LES
SANCTUAIRES
DES PYRÉNÉES

PROPRIÉTÉ DES ÉDITEURS

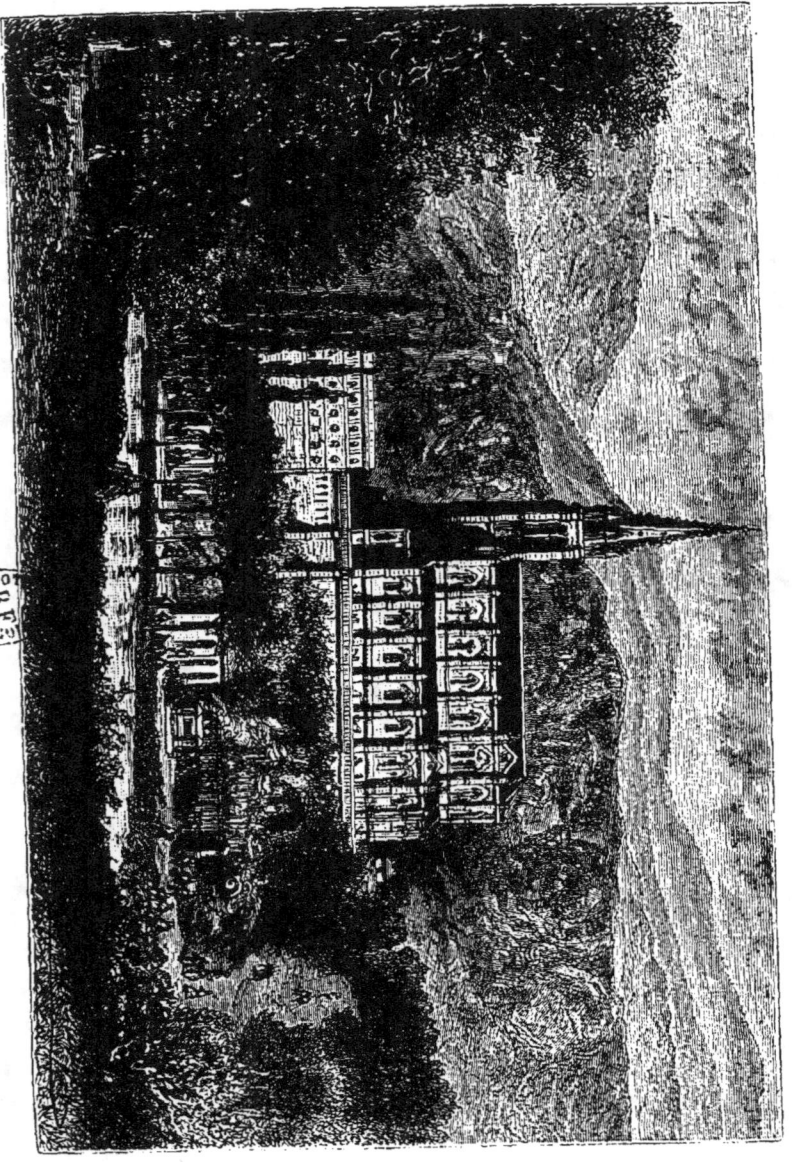

LES SANCTUAIRES DES PYRÉNÉES

NOTRE-DAME DE LOURDES

LES
SANCTUAIRES
DES PYRÉNÉES

PÈLERINAGES D'UN CATHOLIQUE IRLANDAIS

TRADUIT DE L'ANGLAIS

DE LAWLOR, ESQ.

PAR

M^me LA C^sse L. DE L'ÉCUYER

TOURS

ALFRED MAME ET FILS, ÉDITEURS

—

M DCCC LXXV

INTRODUCTION

> Je parle à ceux qui croient et qui aiment.
> BARON D'AGOS.

Pendant l'automne de 186..., je fus frappé par un de ces malheurs qui obscurcissent la vie. Dieu m'enleva celle qui avait été pendant de longues années la joie et l'honneur de mon existence. Je cherchai quelque distraction à ma douleur dans un séjour sur le continent, et Biarritz, par son climat doux, sa grande tranquillité pendant l'hiver, me parut la meilleure retraite que je pusse choisir. J'y avais déjà séjourné à diverses époques. J'avais eu l'occasion de faire connaissance avec l'abbé Cestac, le remarquable fondateur du « Refuge ». Pendant nos entretiens, j'avais été frappé de sa constante préoccupation des pouvoirs de la mère du Sauveur et de l'amour qu'elle témoigne pour l'humanité, que son divin fils expirant sur la croix lui a léguée tout entière, dans la personne de Jean.

Mes relations avec ce saint prêtre avaient fortifié

en moi la dévotion à Marie, que tout Irlandais catholique suce, pour ainsi dire, avec le lait maternel. Et tandis que, pour combattre mon affliction, je parcourais la plage et plongeais mon âme en la contemplation de Dieu dans son œuvre terrestre la plus merveilleuse, la mer; tandis que je me livrais à ces pieuses et douces rêveries qu'amènent et remportent les vagues, il me vint en pensée que je pourrais apporter mon humble prière à l'édifice de mon vénérable ami en consacrant mes loisirs à l'étude et à la glorification des sanctuaires de cette contrée, où la sainte Vierge reçoit un culte particulier.

Certaines légendes où le surnaturel tient une grande place, ne peuvent effaroucher que des esprits douteurs; mais, le surnaturel étant l'essence même de la dévotion, je me sentais dans la disposition d'esprit la plus propre à accepter pieusement les faits miraculeux dont abondent les histoires des pèlerinages; à boire à longs traits aux fontaines bienfaisantes où tant de générations avaient puisé la santé du corps et de l'âme, et à faire passer, par la chaleur de mes convictions, ma dévotion à Marie dans le cœur de ceux qui me liraient.

Ne serait-ce pas un juste tribut de ma part à cette France, où je venais chercher des adoucissements à mes regrets, que de concourir au grand mouvement des cœurs pour étendre et confirmer dans la foi des populations chrétiennes ce sentiment de tendre dé-

votion à la mère de Dieu, sur laquelle fondent leurs espérances de rénovation pour la société française tous les hommes éminents du clergé et tous ceux qui sont animés de l'esprit de foi et de patriotisme ?

Saint Jean de la Croix a écrit au sujet des pèlerinages dans son « Ascension au mont Carmel » :

« Dieu, pour rendre notre dévotion plus pure, se sert généralement pour opérer ses miracles d'objets simples et dépourvus d'art, afin que rien ne puisse en être attribué à l'habileté. Si Notre-Seigneur nous appelle pour nous communiquer ses grâces en des lieux écartés, c'est afin que le mouvement vers eux agite en nous l'esprit de foi et secoue notre indifférence naturelle. »

Il est incontestable qu'un pèlerinage accompli avec un sentiment religieux conduit à la pénitence et fait avancer dans la perfection chrétienne. Ce sentiment est si universel que dans notre siècle, livré à tous les scepticismes, à toutes les incrédulités, il vient de s'affirmer, avec une énergie égale à celle des premiers siècles de la foi, au sein de la nation la plus civilisée du monde. Les récents événements de Lourdes sont venus s'ajouter à tous ceux qui ont signalé la protection divine sur les contrées malheureuses, et continuer cette chaîne non interrompue de faveurs que Dieu déverse sur le monde par la médiation la plus aimable et la plus chère à tous les vrais catholiques, celle de la mère immaculée du Sauveur.

Si je me suis permis quelques descriptions de paysages, quelques enthousiasmes d'artiste devant certaines combinaisons d'ombre et de lumière, j'ai toujours subordonné ces impressions à la seule qui ait une véritable importance et qui soit d'un effet salutaire pour mériter l'intervention de Marie dans notre destinée, c'est-à-dire une ferme croyance à ses pouvoirs médiateurs et à sa volonté de les utiliser pour ceux qui la prient.

Après avoir lu le beau livre de M. Henri Lasserre sur Notre-Dame de Lourdes, j'ai senti un mouvement de découragement humain à l'idée du peu de mérite de mes écrits; mais j'ai repris confiance en me souvenant que la plus modeste prière monte à Dieu comme la plus sublime, et qu'un tel sujet n'était pas un tournoi d'amour-propre, mais un champ béni où peuvent venir glaner les plus humbles auteurs après la riche moisson qu'y ont faite les auteurs célèbres.

Je me trouverai heureux si ce livre inspire à quelques âmes le désir que j'ai eu moi-même de visiter les sanctuaires de Marie, et si elles m'accordent un souvenir dans leurs prières devant son autel.

NOTRE-DAME DE BETHARRAM

> Nousté Dame deu cap deü poun,
> Adjudat-mé à d'aquest hore.
>
> Notre-Dame du bout du pont,
> Venez à mon aide à cette heure.
>
> LA CAPÈRE DE BETHARRAM.

LES SANCTUAIRES DES PYRÉNÉES

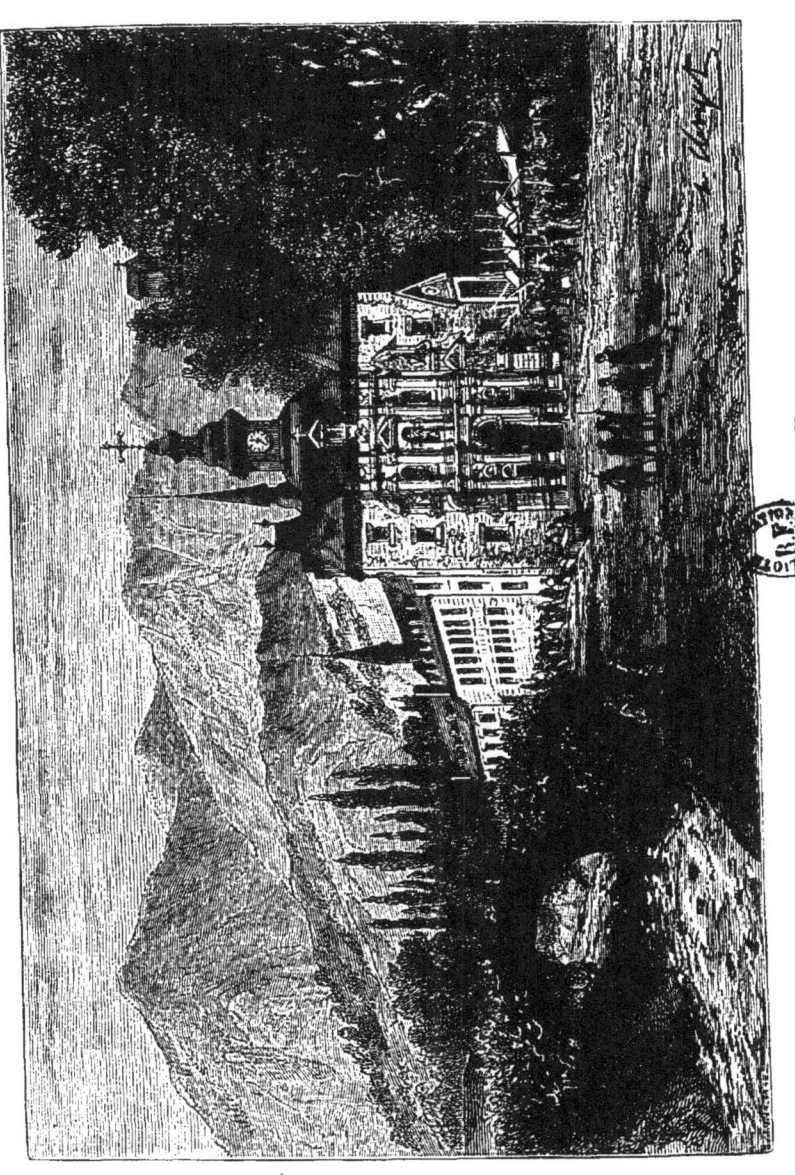

NOTRE-DAME DE BÉTHARRAM

NOTRE-DAME DE BETHARRAM

C'est à Betharram que j'ai commencé mes pèlerinages. Notre-Dame est honorée ici sous sa double couronne de Mère des Sept-Douleurs et de vierge triomphante. Ce lieu était propice à mon cœur affligé. Là on peut suivre avec Marie le chemin du Calvaire et pleurer au mont Golgotha avant de se réjouir à Jérusalem. « Betharram, » écrit l'abbé Rossigneur, « peut être considéré comme l'étoile des Pyrénées; la chapelle et le calvaire sont fréquentés par les Béarnais, les Basques, les gens de Bigorre, de Gascogne et du Languedoc. Les poëtes et les historiens ont célébré son ancienne renommée, et dans nos temps modernes elle n'est pas éclipsée par les récentes merveilles de Lourdes. »

Betharram est situé à trente-cinq kilomètres de Pau, sur la route qui mène à Bagnères, Cauterets, Barréges et Saint-Sauveur. Le pays, traversé par la ligne de chemin de fer, est fertile et agréable. D'un côté, des collines boisées semées de nombreux villages et de jolies habitations; de l'autre, les champs de maïs et les vignes à perte de vue jusqu'au pied des majestueuses Pyrénées. On touche, en passant, aux ruines du château où se passa

l'enfance d'Henri IV, Coarraze. Le Gave, faible ruisseau qui devient torrent à la fonte des neiges, formait à ce moment une bordure écumante à la ligne du chemin de fer. Le soleil dardait ses plus chauds rayons de mai. Je quittai le train à la station de Montant-Betharram, et je restai en admiration devant la scène qui s'offrit à ma vue. Les montagnes semblent environner ce lieu d'un immense rideau de verdure. A quelque distance de la station, un vieux pont sur le Gave présente son unique arche, autour de laquelle retombent en lourdes cascades des lierres et des pampres qui s'unissent à des parterres de roses pyrénéennes délicieusement groupés alentour; en face, et comme incrustés dans la montagne, une ligne imposante de bâtiments : l'église et le couvent de Betharram. On remarque que le torrent se ralentit en approchant de la sainte chapelle, et coule paisiblement comme pour rendre témoignage de la douceur ineffable de la patronne du lieu.

Betharram touche le village de Lestelle, où sont deux excellents hôtels. J'habitai celui de la poste, au bord de la rivière, entouré d'une plate-forme jonchée des fleurs parfumées des acacias et d'autres arbustes odorants. Sous cet ombrage il était délicieux de s'asseoir et de méditer.

Je me levai à cinq heures pour entendre la messe. La foule attendait l'ouverture des portes, sans bruit, disant le chapelet. Pendant l'office, toutes les voix s'unirent à celle du célébrant, comme c'est l'usage en ces contrées; un sermon fut prêché en béarnais, sur la dévotion à Notre-Dame, « dont la meilleure manifestation, » dit le prédicateur, « consistait dans la modestie, le recueillement et la sobriété. » Sur ce dernier point, il insista tout particulièrement et avec beaucoup d'animation.

A sept heures et demie arriva de la ville de Nay une procession d'environ huit cents pèlerins. En tête du cortége étaient les jeunes filles, vêtues de blanc et couvertes de longs voiles. La messe fut dite par le curé; un touchant discours précéda la communion. Le prédicateur rappela aux habitants de Nay qu'au xvie siècle ils avaient compté pour deux mille dans une procession de cinq mille pèlerins, et les félicita de n'avoir pas dégénéré de la piété de leurs ancêtres. Presque tous les assistants s'approchèrent de la table sainte. C'était un émouvant spectacle, et tous les yeux étaient remplis de douces larmes.

Après la messe, on se dispersa par groupes de familles, qui s'installèrent sur les pelouses, au bord de la rivière, pour y prendre le modeste repas dont tous avaient fait provision. A onze heures, les pèlerins se remirent en marche, précédés de leur curé, pour aller à Lourdes, où devait se terminer leur pèlerinage par une prière à la grotte de Masabielle. Parmi eux se trouvaient les deux premières personnes miraculeusement guéries en 1858, lesquelles n'ont pas manqué de venir chaque année avec leurs concitoyens pour rendre grâces à Notre-Dame de Lourdes. Leur présence donnait un relief de dévotion tout particulier à ce pieux pèlerinage.

Avec quel bonheur je fus témoin de l'enthousiasme religieux de ces simples populations, à une époque de raillerie et d'incrédulité! J'ai lu, dans un livre sur les sanctuaires dédiés à la sainte Vierge, qu'à la fin d'une retraite quelqu'un s'était écrié dans une grande émotion : « Pourquoi ne prêche-t-on pas ainsi dans ma paroisse ? » Un des missionnaires répondit : « On prêche sans doute dans votre paroisse beaucoup mieux qu'ici; mais ici il y a un prédicateur invisible qui parle tout bas au cœur. » Là

se trouve le secret de cette merveilleuse influence ressentie par tous ceux qui accomplissent un pèlerinage avec un véritable esprit de dévotion. Dieu lui-même parle aux âmes dans ces lieux privilégiés, et cette longue suite de miracles et de guérisons dont les pieuses chroniques sont remplies, n'est que le témoignage extérieur de prodiges plus étonnants, accomplis par la grâce dans le secret des consciences.

On raconte ainsi l'origine de la dévotion à Notre-Dame de Betharram. De jeunes bergers gardaient leur troupeau sur les bords du Gave, lorsqu'ils aperçurent une lumière brillante à l'endroit où est aujourd'hui la chapelle latérale nommée *del Pastoure*. En s'approchant, ils virent une statue de la sainte Vierge et furent d'abord terrifiés ; mais ils sentirent bientôt une joie surnaturelle, et, dans leur pieuse excitation, coururent avertir les villageois de leur découverte ; bientôt toute la population fut rassemblée en cet endroit. Le curé s'y rendit en habits sacerdotaux, et l'on se prosterna devant cette sainte image qui semblait indiquer la volonté de Dieu qu'un oratoire fût construit à cette place en l'honneur de sa sainte mère. Cependant, comme l'emplacement était peu propre à une construction, étant un roc très-escarpé, on transporta la statue sur l'autre rive, où elle fut révérencieusement déposée dans une niche provisoire. Quel ne fut pas l'étonnement général le lendemain, de retrouver la statue où elle avait été vue d'abord ! On crut devoir, cette fois, la transporter dans l'église, et on en ferma la porte avec soin ; mais le lendemain encore elle avait repris la place de sa première apparition. Il devenait impossible de résister plus longtemps à des indications si miraculeuses, et, malgré la difficulté du travail, on construisit un oratoire à l'endroit même où les bergers avaient aperçu la statue et où se

trouve actuellement l'église. La dévotion s'étendit rapidement, et ce lieu fut renommé pendant tout le moyen âge. Du plus loin qu'on apercevait la chapelle, on se jetait à genoux. On ne devait approcher du sanctuaire qu'avec un cierge allumé dans la main. Si un voyageur traversait le pont, il descendait de sa monture et se prosternait.

L'origine du nom de Betharram a été fort controversée. On peut, je crois, s'attacher à l'étymologie suivante : Betharram signifie, en béarnais, belle branche d'arbre. Une jeune fille, étant tombée dans le Gave, invoqua la Madone au moment où le torrent allait l'engloutir. Soudain une branche d'arbre se trouva sous sa main, et elle regagna la rive. En reconnaissance, elle plaça une branche d'arbre en or sur l'autel de sa protectrice, et le nom de Betharram fut adopté pour ce lieu béni.

Que de récits intéressants et édifiants nous auraient fournis les annales du moyen âge, si toutes les archives et les trésors de Betharram n'avaient péri dans la tourmente causée par l'invasion des troupes du comte de Montgomery en 1569 ; du monastère et de la chapelle il ne resta que les murs. La persécution des huguenots dura un demi-siècle ; mais, pendant cette période douloureuse, Betharram ne fut pas complétement abandonnée par sa divine protectrice. Vers le soir, des lumières apparaissaient au milieu des ruines ; des voix célestes étaient entendues par les habitants de Lestelle, bien dignes d'une telle faveur, car eux seuls, dans tout le Béarn, étaient restés fidèles à la foi catholique au milieu des persécutions.

L'abjuration d'Henri IV ayant mis fin à la guerre civile, Betharram ne tarda pas à reprendre son ancienne célébrité. De nouveaux miracles appelèrent l'attention du clergé. Jean de Salettes, secrétaire et ami du cardinal du Perron,

vint en 1614 à Nay, et donna des ordres pour la restauration de la chapelle.

La dévotion si constante des habitants de Lestelle fut récompensée, et Betharram redevint le centre d'où rayonnait la grâce divine sur tout le diocèse.

Pierre Geoffroy, administrateur des biens temporels de l'Église de Pau, partit avec six prêtres et un chœur de jeunes moines pour rétablir la congrégation qui devait protéger les pèlerinages. Son entreprise n'était pas sans danger, car l'église de Nay était encore au pouvoir des protestants. Une population de cinq mille personnes le suivit jusqu'à Betharram. Les huguenots avaient obligé les prêtres à ne revêtir leurs habits sacerdotaux et à n'élever l'étendard de la croix que hors des murs de la ville ; aussitôt que la procession fut arrivée dans la campagne, les chants d'allégresse retentirent. « Cette procession, dit une vieille chronique, fut entreprise pour servir de pompe au triomphe que remportaient alors sur la nouvelle secte les catholiques, qui allaient rendre publiquement hommage à la Vierge en un petit lieu pauvrement bâti, d'où cet exercice de piété avait été banni depuis quarante-six années. » C'est à cette solennité que j'avais entendu le prédicateur faire allusion en félicitant les pèlerins de nos jours de se montrer dignes de ceux de 1614.

Le nouvel établissement de Betharram eut beaucoup à souffrir dans les commencements, ayant peu de ressources ; mais, la charité et le zèle venant à l'aide de ces courageux moines, ils parvinrent à reconstruire leur monastère sur ce même emplacement escarpé, consacré par la légende de la statue miraculeuse, et dont nous ne pouvons mieux dépeindre l'effet pittoresque qu'en citant les lignes suivantes des chroniques de Betharram.

« Ce morceau de terre est renfermé entre la voie publique, d'une part, et, de l'autre, une ligne tirée à douze pas de la chapelle, depuis la roche percée, allant de roc en roc et de pic en pic, jusqu'à une dernière roche près du Turoun-Coulet, le tout au-dessus et le long de ladite chapelle. »

Léonard de Trappes, archevêque d'Auch, mort en odeur de sainteté, en 1629, avait contribué à rendre tout son éclat au sanctuaire de Betharram en y célébrant souvent les saints mystères en grande pompe, « et, » dit la chronique, « avec les mouvements les plus sensibles d'une incroyable dévotion. » La statue miraculeuse avait été emportée en Espagne pendant les troubles, et comme on la vénérait, en Aragon, sous le nom de Notre-Dame de la Gascogne, le saint archevêque d'Auch ne jugea pas qu'on dût l'enlever à ses nouveaux possesseurs; il fit alors don à la chapelle de Betharram d'une belle statue de Marie, et les grâces et les bénédictions continuèrent à récompenser la dévotion de ce fervent pays.

Peu de temps après l'inauguration des nouveaux bâtiments et l'installation d'une grande croix sur le roc le plus élevé, un miracle saisissant vint encore affermir la dévotion des habitants de Lestelle. Cinq ouvriers étaient assis sur un tertre, en face de Betharram, et prenaient leur repos de midi. Le ciel était serein, l'air était calme, et rien n'annonçait un orage. Tout à coup un grand bruit se fait entendre au-dessus de Betharram; les paysans lèvent les yeux et voient se pencher jusqu'à terre la grande croix; elle se relève aussitôt, ayant à son sommet une couronne si brillante que leurs yeux en étaient éblouis. Ce miracle fut certifié, après les enquêtes nécessaires, et le père Jean de Marca en parle en ces termes

dans son *Traité sur les merveilles de Betharram* : « S'il est permis à la sagesse humaine de commenter les événements décrétés par la divine Providence, on peut considérer ce prodige comme un présage du rétablissement de la foi catholique (qui eut lieu, en effet, les années suivantes). Ce tourbillon violent qui renversa la croix figure l'horrible « persécution qui a essayé de déraciner et de fouler aux pieds l'étendard de la foi ; le relèvement subit de la croix figure le retour du culte catholique, et la couronne est le symbole du triomphe de l'Église sur ses ennemis ».

Les événements justifièrent cette pieuse interprétation; neuf mois après, Louis XIII publia l'édit de Fontainebleau, qui rendait au clergé de France ses possessions et ses priviléges. Il fit construire à Betharram, en 1625, la chapelle de Saint-Louis, qu'il dota d'une somme de trois mille francs pour son entretien. Louis XIV légua à cette chapelle une somme annuelle de mille francs, pour que des messes y fussent dites aux fêtes de saint Louis pour le repos de son âme.

Anne d'Autriche y fonda six messes à perpétuité, et fit au sanctuaire de riches dons; de tout temps la protection royale s'est étendue sur Betharram, et ce n'est pas sans raison qu'un poëte béarnais s'est écrié : « J'ai vu les grands de la terre se disputer l'honneur d'embellir ce saint lieu. »

Un nouveau protecteur fut encore suscité à Betharram par la bonté divine. Un saint prêtre, nommé Hubert Charpentier, visitant un couvent de religieuses de Sainte-Claire et causant avec la supérieure de la rénovation de Betharram, celle-ci lui dit : « Mon révérend père, quand j'entrai toute jeune comme novice en cette maison, il s'y

trouvait une religieuse âgée de plus de quatre-vingts ans, née à Lestelle. Je me souviens de lui avoir entendu raconter plus d'une fois les miracles opérés à Betharram, et elle ajoutait que, dans tout le voisinage, on appelait ce lieu la Terre-Sainte, à cause de sa ressemblance avec les abords de Jérusalem. »

Cette ressemblance avait frappé beaucoup de voyageurs; elle détermina Hubert Charpentier à poursuivre l'idée qu'il avait conçue d'établir un calvaire à Betharram. Le pays se prêtait admirablement à l'imitation de la vallée de Josaphat, du torrent de Cédron, du mont des Oliviers, etc. On lit dans le père Poiré (1630) : « Ce qui lui donna encore plus le courage d'exécuter la bonne volonté qu'il avoit, ce fut qu'au même temps on trouva auprès de la chapelle, parmy les ronces, une image de Notre-Dame tenant son fils entre ses bras, aussi belle et aussi entière que si elle n'eût fait que sortir des mains de l'ouvrier. L'aiant fait mettre sur l'autel, la puissante reine des cœurs émeut tellement les peuples d'alentour, qu'on ne voioit que pèlerins arriver à cette chapelle. Le roy, qui se trouva pour lors au Bearn, les reines et Monsieur, frère du roi, y ont fait de grands présents, et plusieurs particuliers ont contribué à un très-beau logis qu'on a fait pour les pèlerins, et comme cette chapelle est assise au pié d'une petite montagne, qui a une grande ressemblance avecque celle du Calvaire, on y a dressé tout autour huit ermitages, ou stations, où les pèlerins vont faisant leurs dévotions, et au plus haut, trois grandes croix avec un monument qui représente celui du Sauveur. »

Ces stations représentaient, de grandeur naturelle, les scènes de la Passion, et étaient admirablement exécutées.

L'affluence des pèlerins fut bientôt considérable. Des

calvinistes essayèrent de tourner en dérision ce pieux établissement et s'y rendirent comme à une partie de plaisir; mais la ferveur des pèlerins leur imposa et les impressionna tellement, qu'ils revinrent édifiés et contrits.

La congrégation établie alors porta le nom de confrérie de la Croix. Le pape Urbain VIII, par une bulle du 3 juin 1638, lui accorda des indulgences spéciales. Cette année fut une des plus glorieuses pour la communauté, étant celle où Hubert Charpentier fut appelé par des personnages éminents dans l'État et dans l'Église, pour établir aux portes de Paris un second calvaire. Aucune idée n'était plus propre à enflammer son zèle. Planter l'étendard de la croix et tracer la route du Calvaire en face de ce voluptueux Paris, séjour des plaisirs et des dissipations corruptrices, quelle plus belle mission pour un apôtre de la foi! Le cardinal de Richelieu et l'archevêque de Paris, François de Gondi, lui aplanirent les difficultés suscitées par l'esprit d'irréligion, et bientôt le mont Valérien se couvrit de stations et de chapelles à l'instar de Betharram. Treize prêtres établis sous la même règle contribuèrent à cette puissante association, qui s'étendit sur tout le xviie siècle, entre les églises, les couvents, les sœurs de Charité, pour le secours et l'instruction de l'humanité, et qui contribua pour beaucoup à la grandeur de cette époque si remarquable pour la France.

Hubert Charpentier vécut douze années au mont Valérien sans cesser de correspondre avec ses bien-aimés frères de Betharram, auxquels il légua son cœur, qui repose au côté gauche de l'autel, sous une plaque de marbre noir où se lit l'inscription suivante :

ICI EST LE CŒUR
DE HUBERT CHARPENTIER
FONDATEUR DU CALVAIRE
1650

Ainsi protégée de Dieu et des hommes, l'œuvre de Betharram prospéra au delà de toutes prévisions. Les miracles, les guérisons, les conversions furent innombrables. Ceux qui trouveraient un encouragement à leur foi dans ces touchants récits, les rencontreront dans les *Merveilles de Betharram*, par J. de Marca, et dans la *Chronique de Betharram*, par l'abbé Menjoulet.

Nous arrivons, dans ce récit, à l'époque néfaste de la révolution. Le couvent de Betharram ne pouvait espérer d'être exempté de la spoliation qui ruina, au nom de la liberté et de la fraternité, toutes les sociétés religieuses de France. Les revenus du couvent étaient alors de dix mille francs. Cette modeste somme, dans les mains charitables et pieuses des bons moines, secourait bien des misères et entretenait honorablement le culte si cher aux Béarnais. En 1791, la suppression de cet utile établissement fut décrétée. Les prêtres se dispersèrent. Un commissaire du gouvernement vint pour diriger les opérations de la guillotine dans le district de Lestelle. Des hordes furieuses l'accompagnaient, et voulurent se précipiter sur les stations du calvaire. « Respectez ces chefs-d'œuvre, » s'écria courageusement M. Lescun, maire de Lestelle. Le commissaire parut hésiter; mais les forcenés qui l'escortaient ne purent être arrêtés et saccagèrent les chapelles. Ils avaient déjà dressé leurs échelles contre la façade de l'église, quand le maire supplia encore, au nom des arts, que ce monument fût épargné. Il l'obtint, à la condition

que les portes de l'église seraient murées. La sainte chapelle, avec ses dépendances, fut mise en vente comme bien national. Par bonheur, l'acquéreur était un pieux habitant de Lestelle qui la conserva religieusement. L'an V de la république, neuf personnes se réunirent pour acheter la montagne du calvaire, et stipulèrent que le sommet du coteau, les oratoires et le sentier resteraient en commun pour servir aux usages religieux. En 1803, Betharram fut rendu au culte catholique, et les hommes pieux qui avaient acheté le calvaire le rendirent sans rétribution. Un nouveau séminaire fut établi, et la dévotion reflorissait dans ces cantons, lorsque, en 1812, il fut question de supprimer de nouveau le couvent de Betharram; mais un éloquent mémoire en faveur de ce lieu de dévotion, publié alors par l'abbé Paradère, curé de Saint-Jacques de Pau, arrêta la proscription.

« On peut, écrivait-il, raser Betharram à fleur de terre; mais on ne détruira pas la dévotion à ce sol béni. C'est là que les parents sont venus consacrer à Dieu leurs enfants au berceau; c'est là qu'ils sont venus, à diverses époques de leur vie, renouveler leurs vœux de fidélité au Seigneur et à sa sainte mère; le règne de la Terreur a tenté en vain de faire de ce lieu un désert, les pèlerinages ont continué. Ne restât-il qu'une pierre de ce monument si cher à la piété de nos pères, les fidèles y afflueront comme au champ de Bethel se pressaient les enfants d'Israël! »

Enfin, en 1845, Mgr Lacroix, évêque de Bayonne, eut la satisfaction de placer le séminaire et le sanctuaire de Betharram sous la direction des pères du Sacré-Cœur de Jésus, prêtres missionnaires, dont la maison mère est à Garaison; l'instruction primaire des enfants, la direc-

tion des pèlerinages, la surintendance du séminaire, la prédication, forment leurs constantes occupations. Là trouvent un asile les ecclésiastiques qui ont le désir de faire des retraites spirituelles ; là sont toujours prêts à administrer le sacrement de pénitence et à seconder le zèle des fidèles une trentaine de prêtres, dont le ministère est même insuffisant la veille des grandes fêtes ; car on a vu des pèlerins s'endormir de fatigue autour des confessionnaux, et ne parvenir à recevoir l'absolution qu'à l'aube du jour, au moment de la célébration de la messe. Le vendredi saint et le 14 septembre, jour de l'Exaltation de la sainte croix, beaucoup de fidèles suivent le chemin des stations sur leurs genoux, et plus d'une fois ce spectacle émouvant a déterminé la conversion de cœurs hésitants que la grâce avait déjà préparés.

C'est seulement de nos jours que cette sainte montagne du calvaire, qui avait subi tant de dégradations pendant la Terreur, a été complétement restaurée. Neuf chapelles représentent les différentes scènes de la Passion. Les statues sont de grandeur naturelle. Elles sont l'œuvre d'un élève de Pradier, M. Alexandre Leloir, qui, pour accomplir ce travail, vécut en ermite à Betharram, et consacra les plus belles années de sa vie à ce monument de l'art chrétien. Ces chapelles sont en même temps des mausolées, où les premières familles du pays ont leur sépulture. Il est impossible d'imaginer un cimetière plus imposant que cette route du calvaire, menant à l'immortalité à travers des tombeaux. Au sommet de la montagne, la représentation du crucifiement est admirable. Auprès du groupe de la croix, est une très-belle statue de la Foi, en marbre de Carrare, exécutée par un artiste de Bourges, M. Jules Dumoulet, et donnée par l'évêque de

Bayonne, M^gr Lacroix. On travaille encore à une dernière chapelle, dite de la Résurrection, et située en face du calvaire. Dans cette chapelle est le tombeau du vénérable père Michel Garicoits, dernier supérieur du couvent de Betharram. Sa sainteté et sa science l'avaient rendu cher à tout le pays d'alentour, et son éloge est encore dans toutes les bouches. On raconte qu'il était allé au château de Coarraze pour rendre ses devoirs à l'évêque, venu pour célébrer à Lestelle la confirmation; Sa Seigneurie le réprimanda affectueusement de ce qu'il ne s'accordait aucun repos. Au moment de partir, le père demanda la bénédiction épiscopale. « Non, » dit l'évêque en riant, « vous ne l'aurez pas, ma bénédiction, vous me désobéissez en vous tuant de travail et de fatigue. — Je vous assure, Monseigneur, répondit le saint prêtre, que j'ai un besoin tout particulier aujourd'hui de votre sainte bénédiction. » Ces mots revinrent à la mémoire de l'évêque, lorsqu'il apprit que, le jour même, en arrivant à Lestelle, le bon père avait ressenti du malaise et avait doucement rendu le dernier soupir, après avoir demandé et reçu l'absolution.

Dans tout le pays, on le considérait comme un saint, et le bruit s'est répandu de plusieurs miracles opérés sur des malades qui étaient venus, à son tombeau, implorer son intercession auprès de Notre-Dame et de son divin fils.

De ce point élevé, le regard s'étend sur un splendide assemblage de montagnes sévères et de riantes vallées. Celles-ci sont parsemées de châteaux et de villages qui bordent le Gave impétueux. On distingue la ville de Pau dans un lointain brouillard. Je restai longtemps sur ce sommet à méditer au pied de la croix, et j'offris mon inconsolable douleur en union avec l'agonie suprême de

mon Sauveur. Je redescendis plus calme, et j'errai au fond des ravins où bouillonne le Gave, en rendant grâces au Seigneur des merveilles terrestres dont il a parsemé cette route d'épreuves par laquelle nous espérons arriver à l'immortalité. Je répétai, en revenant, cette prière naïve qui termine une ancienne poésie (par le poëte Bastide) sur Betharram : « O Vierge ! obtiens pour moi, non les richesses, non les pierres précieuses, non les honneurs, non la vaine gloire du monde, non les délices, non les brillants ornements ; mais fais-moi don du divin amour.

NOTRE-DAME DE GARAISON

> Dites, dites une oraison
> A la Vierge de Garaison.
>
> HYMNE.

O chapelle de Garaison ! tu as été des dernières que cette mère miséricordieuse a regardées dans notre France de son œil favorable, pour y graver les marques de sa main ouvrière de miracles. Mais quoique des dernières en élection, tu ne laisses pas d'être des premières en faveurs ; l'antiquité acquiert aux autres le bonheur d'avoir été plus tôt choisies, non l'honneur d'être plus chéries, et tu n'es pas moins avant dans ses bonnes grâces pour y être plus tard entrée !

LE LYS DU VAL, *par Molinier* (1630).

NOTRE-DAME DE GARAISON

A l'époque où j'écris, la distance a effacé les nuances d'ancienneté entre les sanctuaires de Lorette, de Montserrat, de Chartres, et aussi entre Betharram et Garaison, chapelles presque aussi anciennes l'une que l'autre, et liées par plus d'un événement dans le cours de leur existence.

Je quittai le chemin de fer sur la ligne de Pau à Toulouse, à Lannemezan, dans la matinée du 27 mai, avec l'intention d'aller par l'omnibus jusqu'à Garaison, qui en est éloigné de dix-sept kilomètres. Lannemezan est une petite ville tortueuse, au centre d'un pays agricole; elle est agréablement située, à l'entrée du val d'Aure, et commande une vue magnifique des Pyrénées.

C'était jour de marché; les rues étaient encombrées d'une population aux traits accentués, proprement vêtue, affairée et laborieuse. Ayant manqué l'heure de l'omnibus, je parvins à avoir à l'hôtel de France un assez misérable véhicule, tout à fait convenable d'ailleurs à mon caractère de pèlerin.

Pendant quelque temps, la route traverse un pays bien cultivé, entremêlé de bois; mais en avançant le sol devient sablonneux et aride. Des plaines de fougères rem-

placent les champs de jeune maïs, et l'aspect général est celui des Landes. Enfin apparaît le poteau où se lisent ces mots bienvenus : « Route de Notre-Dame de Garaison ».

A travers une belle futaie, le soleil envoyait ses derniers rayons. On descendit rapidement dans une tranquille vallée; les tours d'un ancien château apparaissaient au-dessus des arbres, abritées de chaque côté par des collines bien cultivées. A peu de distance du monastère est une auberge où le voyageur trouve un abri pour un prix très-modique, mais aussi très-peu confortable. C'est une ferme en ruines, dont l'escalier crie sous les pas, dont les planchers s'effondrent, et dont les immenses chambres sont garnies d'immenses lits qui pourraient contenir une caravane. Heureusement je fus le seul occupant. De là je me rendis au monastère, où je fus chaudement reçu par le révérend supérieur, père Peydessus. Il se dévoua tout à moi pendant l'après-midi, avec une cordialité et une bonté dont je garde un sensible souvenir. J'appris de sa bouche l'histoire et les traditions de ce lieu; nous restâmes, jusqu'à ce que l'ombre nous eût enveloppés, assis sur un banc, près de la lisière du bois, en face du portail du couvent. Dans cette profonde solitude, près de ce vénérable prêtre, supérieur de tous les missionnaires de l'Immaculée-Conception, je sentis combien est belle cette religion qui unit par le lien de la foi tous les catholiques, et en fait autant de frères, de quelque pays qu'ils viennent et quelque langue qu'ils parlent.

Quand j'entrai dans la cour silencieuse, un sentiment de profonde révérence me saisit. Devant mes yeux était la façade en marbre de la chapelle, délicatement sculptée, et ornée de statues de saints de chaque côté. Au-dessus de la porte est un bas-relief qui représente la bergère Anglèze

de Sagazan, et les circonstances de l'apparition dont elle fut gratifiée. Au-dessous est une statue de Notre-Dame, d'une remarquable beauté ; à ses pieds on lit cette légende : *Ici je répandrai mes dons*. Et au-dessus de sa tête ces mots : *Ecce mater tua*. Sur la gauche de l'église, dans un enfoncement, est un petit autel élevé dans l'endroit même où la sainte Vierge est apparue à la bergère. Au-dessus est écrit : *Fontaine de la bergère. Mater pietatis, ora pro nobis*. Au pied de l'autel est un puits dont les eaux passent sous le maître-autel de l'église, et ces eaux ont la réputation de guérir miraculeusement plusieurs maladies. A gauche de l'église est l'ancien monastère, dont les longues arcades offrent une utile promenade pendant l'hiver à ses habitants. De l'autre côté de la vaste cour plantée d'acacias, une muraille inachevée sépare le couvent de la grande route. Dans une autre cour méridionale, une fontaine, encore nommée la Bergère, est surmontée d'une statue de Notre-Dame, en marbre blanc, érigée en 1630.

Rien n'est plus solennel et plus émouvant que l'aspect de l'église dès les premiers pas. Elle est sombre et faiblement éclairée comme celle de Betharram. Un vestibule antique mène dans la nef ; les arcades sont basses et les piliers massifs, dans le style normand. Les murailles sont couvertes avec profusion de mosaïques et de tableaux.

Autour du portique, on remarque une suite de petits tableaux très-curieux, qui représentent en détail les principaux miracles attribués à Notre-Dame de Garaison, et ce n'est pas un moindre miracle que leur préservation pendant la période révolutionnaire. Le maître-autel est simplement orné ; le retable n'est remarquable que par une statue de Notre-Dame-des-Douleurs, ayant son fils

crucifié sur ses genoux. Ce groupe forme, en quelque sorte, les armoiries de Garaison; il est représenté sur les images que les pieux visiteurs emportent comme souvenir. Beaucoup de belles statues qui ornaient l'église ont été détruites pendant la Terreur. Une seule était si fortement scellée dans le bois, que les iconoclastes de 1793 ne sont pas parvenus à l'arracher de son piédestal; elle représente le Sauveur enseignant ses disciples.

Un titre important, dont l'original, en parchemin, est conservé, commence ainsi : « Le 13 février 1613, M. Pierre Geoffroy, chapelain de l'église et chapelle de Notre-Dame de Garaison, a dit et déclaré que, depuis qu'il a eu l'administration et surintendance de la chapelle, il a reconnu si ouvertement, par tant de miracles qui se font en icelle, combien Dieu avoit agréable de se servir de ce saint lieu, et que sa glorieuse mère y fût honorée, qu'il se tient obligé de contribuer en tout ce qui sera de son pouvoir à l'augmentation du culte et service divin de ladite chapelle et administration, de l'honneur et gloire de Notre-Dame, patronne d'icelle, et que, pour cet effet, il a jugé nécessaire d'établir à perpétuité, en ladite chapelle, certain nombre de prêtres capables, et de bonne vie, qui y résident continuellement, pour y faire le service requis et y recevoir les personnes dévotes qui à toute heure y abondent de toutes parts. »

Le père Poiré, dans la *Triple Couronne de la sainte Vierge* (1630), raconte ainsi l'origine de la dévotion à Garaison.

« Il y a environ six vingts ans que les premiers fondements en furent jettez, et tient-on de père en fils que l'occasion en fut telle que je vays dire. Une petite fillette de douze ans, qui gardoit les brebis dans une lande au

milieu de laquelle la chapelle fut depuis bâtie, étoit assise près d'une fontaine, qui est aujourd'huy couverte d'une belle demi-voûte, joignant le pié du grand autel, quand la mère de Dieu luy apparut, et lui commanda de faire avertir par son père les consuls du Mont-Léon, ville située à une lieue de là, de bâtir une église à son honneur à l'endroit où elle luy parloit. La fille ne fut point si surprise qu'elle n'eust assez de courage pour luy dire que, très-volontiers, pourveu qu'elle voulust garder son pain et son sac, tandis qu'elle iroit, en diligence, faire son message. La mère de bonté ayant accepté la condition, elle s'encourut à son père, et le bonhomme, non moins simple que sa fille, aiant cru d'abord à ce qu'elle luy disoit, s'en alla faire la proposition aux consuls, qui du premier coup le renvoièrent bien loin. Sur ce rebut, il eut recours à sa fille, qui s'en étoit déjà retournée aux champs, et luy aiant raconté ce qui s'étoit passé, et la fille en aiant fait son rapport à la Mère de Dieu, elle fut derechef chargée de la même commission. Mais la petite ne s'empressa pas tant à l'exécuter, qu'elle ne prist point le loisir d'aller visiter son sac et son pain, pour en faire part à son père qui luy en avoit demandé. Cependant le tout se gouvernoit par une très-particulière providence du Ciel, qui la vouloit faire témoin et trompette, tout ensemble, de la merveille qui étoit arrivée ; car, au lieu d'une pièce de pain bis qu'elle avoit laissé, elle y rencontra un beau pain blanc, qu'elle porta à son père, toute transportée d'aise, et le père, droit aux consuls, sans y avoir touché. Le bruit du miracle s'étant épandu par toute la ville, le curé de Mont-Léon fit entendre aux consuls le danger qu'il y auroit de refuser l'honneur et la faveur que la reyne du ciel présentoit à leur ville. Ainsi, la résolution prise, il se trans-

porta, avec toute la ville, pour arborer la croix au lieu où la Mère de Dieu s'étoit montrée à la fille, où, par la contribution de personnes dévotes, fut, du commencement, bâtie une petite chapelle, et du depuis, une fort belle église. Les miracles qui y furent faits, et qui, du depuis, ont toujours continué, nommément aux personnes malades ou autrement incommodées en leurs corps, furent tels et en si grand nombre, qu'ils lui donnèrent le nom de Notre-Dame de Guérison, qu'en langage corrompu ils appelent Garaison. »

C'est ainsi qu'à l'époque de sa plus grande stérilité et dénûment de tout ce qui est nécessaire à l'existence, Dieu enrichit cette vallée, par l'entremise de sa sainte mère, et la combla de ses faveurs les plus choisies. Le désert fut soudain peuplé, de riches moissons furent recueillies, d'innombrables pèlerins trouvèrent là un abri, et la nourriture du corps et de l'âme.

Pierre Geoffroy, dont nous avons parlé plus haut, était un jeune homme de haute noblesse et de fortune. Ses parents désiraient fort qu'il se mariât. Entouré de toutes les séductions et de tous les plaisirs du monde, il écouta l'inspiration de la grâce qui l'attirait vers une plus sainte vocation. Il se fit prêtre. Son intelligence, son activité, lui valurent bientôt la confiance de Mgr Léonard de Trappes, archevêque d'Auch, qui le chargea des affaires temporelles de son diocèse. En le parcourant, Geoffroy s'arrêta à Notre-Dame de Garaison, et fut frappé des avantages naturels qu'offrait ce lieu comme séjour de retraite. D'un côté enveloppé par d'immenses bois, de l'autre séparé de la vie civilisée par les landes, où pouvait-on mieux se livrer à la contemplation ascétique? Par malheur, de tristes abus s'étaient déjà glissés dans

l'accomplissement de ce pieux pèlerinage. Parmi la grande foule des pèlerins, se mêlaient une quantité de gens de toutes sortes qui en dénaturaient le caractère et s'y livraient à la boisson, aux danses et à toutes sortes de désordres. Ces abus déplorables furent extirpés, à force de vigilance et de zèle, par les prêtres qui y furent établis à demeure. Des règlements sévères furent donnés par Geoffroy, concernant les « cabaretiers, bouchers, merciers et autres commerçants qui fournissoient aux besoins des foules qui visitoient ce désert des landes »; et, ajoute la chronique, « le zèle et la diligence extirpèrent si bien ces abus, qu'il n'en reste plus depuis longtemps ni mémoire ni trace. »

Ce fut alors que le pape Urbain VIII accorda une bulle approuvant la dévotion à Notre-Dame de Garaison, et dans la même année Louis XIII lui octroya une patente de protection. La charte disait que « Garaison estoit, à cause de la piété du lieu, en la protection et sauvegarde du roy ».

Godefroy de Rochefort, appartenant à une des plus nobles et des plus anciennes familles de France, ayant alors visité Garaison, comme simple pèlerin, et y ayant fait une retraite sous la direction de Pierre Geoffroy, y reçut l'inspiration qui le détermina à se faire prêtre. Témoin oculaire de beaucoup de miracles, il composait et chantait des hymnes et cantiques en l'honneur de Notre-Dame, et fut, par ses lumières et son talent de prédication, un des ornements les plus distingués de cette congrégation.

Hubert Charpentier, qui fut ensuite le grand restaurateur de la dévotion à Notre-Dame de Betharram, avait aidé considérablement Pierre Geoffroy dans ses réformes à

Garaison. Tous ces pieux efforts réunis avaient obtenu une si grande gloire à ce lieu saint, qu'on l'avait surnommé *le Lys des Pyrénées.*

La jeune bergère qui avait servi d'instrument à la miséricorde de Dieu, Anglèze de Sagazan, était morte en 1589, la veille de la Nativité, au monastère de Fabas, âgée de plus de cent ans, âge qu'il n'est pas rare d'atteindre en ces pays de montagnes. La communauté qui l'avait recueillie étant pauvre, les autorités de Mont-Léon avaient subvenu à l'entretien de la bergère pendant les quarante-six ans qu'elle avait vécu comme religieuse professe, édifiant toute la communauté par la pureté et la sainteté de sa vie, par son humilité profonde et sa douceur sans pareille. Jamais la plus légère impatience ou le plus fugitif ressentiment n'avaient altéré la paix de son âme. Elle ne parlait de l'apparition et des révélations dont Dieu l'avait gratifiée que sur l'ordre de ses supérieurs, imitant en cela sa divine patronne, qui, loin de divulguer avec ostentation le grand mystère dont Dieu lui avait confié l'accomplissement, préférait le contempler silencieusement en elle, et l'adorer dans son cœur.

Pendant plusieurs années, avec la permission de la supérieure, Anglèze visitait la chapelle de Garaison aux jours de grandes fêtes de Notre-Dame. « Plusieurs qui vivent encore, » dit l'auteur du *Lys du val de Garaison* (1630), « et à qui j'ai parlé, assurent avoir veu le peuple accourir à grandes foules pour la voir, et lui déchirer ses habits de sainteté, pour l'apparition de la Vierge qui avait donné l'origine à cette célèbre chapelle. »

On raconte que sa cellule était souvent inondée d'une lumière céleste. Au moment de mourir, elle proclama de nouveau la vérité des faits miraculeux de sa vision

et de ses révélations, sans jamais varier sur le moindre détail.

Lorsque le couvent fut détruit et pillé, en 1793, une dame pieuse, Mme Conchierallo, de Saint-Franjoie, près l'Isle-en-Dodon, dans le diocèse de Toulouse, parvint à cacher les restes de la sainte bergère. Au bout de quarante ans elle mourut, et les légua à sa fille, Mme Figarol. Cette pieuse dame offrit de les rendre à Garaison, et le 5 juin 1838 ces restes furent transportés au milieu d'une procession magnifique, et, aux acclamations du peuple, mis sous la garde du père supérieur.

La tempête de la révolution avait sévi sur Garaison dans toute sa fureur; les prêtres bannis, les autels renversés, les vases sacrés, les lampes d'argent, les bijoux, les riches ex-voto, emportés dans le pillage; les stalles admirablement sculptées, les statues remarquables livrées aux flammes; les archives détruites, l'église et les biens vendus au profit de la nation, le couvent et la chapelle en ruines : telle fut l'œuvre de 93, et cette stérile vallée, sur laquelle Marie avait répandu des grâces si abondantes, redevint un affreux désert, visité rarement par quelques dévots pèlerins, qui venaient pleurer et prier à son autel abandonné.

Cette tourmente avait à peine cessé, que déjà l'antique dévotion reprenait son cours, et les demandes réitérées du peuple ne tardèrent pas à obtenir le rétablissement du pèlerinage. Cette restauration fut célébrée avec toute la pompe que l'Église déploie aux grandes fêtes, en 1840. Une maison pour la résidence des missionnaires, et un asile pour les prêtres infirmes y furent adjoints. Ainsi, Garaison, sortant de ses ruines, et sous la direction des pères de l'Immaculée-Conception, a retrouvé toute son

ancienne célébrité, et les dévots pèlerins y affluent de tous les pays.

Notre saint-père Pie IX conféra une nouvelle gloire à la Notre-Dame de Garaison, en permettant le couronnement public de la statue de la Vierge. Cette intéressante cérémonie eut lieu le dimanche 17 septembre, en 1864, et fut accomplie par l'archevêque de Toulouse, accompagné de l'archevêque d'Auch et de cinq évêques : ceux de Tarbes, Bayonne, Pamiers, Soissons, et Aire. Cent prêtres furent occupés aux confessionnaux, à cette occasion, et douze mille personnes reçurent la sainte communion.

La couronne fut placée sur la tête de la statue par les mains vénérables de l'évêque du diocèse, tandis que le chœur exécutait un admirable *Te Deum*, après l'office. Au moment où la foule émue se répandait aux alentours de l'église, un homme vêtu d'une longue robe de laine brune, à la barbe flottante, au visage inspiré, monta sur la margelle de la fontaine de marbre. C'était le père capucin Marie-Antoine, bien connu des fidèles.

« Mes amis, » s'écria-t-il d'une voix sonore et pathétique, « chantons les louanges de Marie. » Alors les hommes, les femmes, les soldats, les prêtres entonnèrent tous ensemble l'hymne à Notre-Dame de Garaison. Ensuite il cria : « Vive Marie ! » et toute la foule répéta en chœur prolongé : « Vive Marie ! » Le père continua : « Vive Pie IX ! Vivent nosseigneurs les évêques ! Vive Notre-Dame de Garaison ! » et, à chaque cri, la foule répondait avec acclamation et faisait retentir la vallée de ces mots anciens et toujours nouveaux, si chers à notre foi.

Toute l'histoire miraculeuse de Notre-Dame de Garaison est écrite sous le portique de l'église, dans

cette suite de tableaux dont j'ai fait mention. Ils sont précieux, surtout au point de vue de l'antiquité, et comme témoignage local de l'authenticité des miracles dont ils sont la naïve représentation.

Les trois premières peintures représentent les trois apparitions de la sainte Vierge à Anglèze de Sagazan. Le n° 10 représente un huguenot, assisté de trois autres, s'efforçant de faire brûler l'image de Notre-Dame dans un brasier; mais le feu, dit la légende, refusa de consumer la statue, bien qu'elle fût de bois, et que le feu durât trois heures. On la retira intacte du brasier. Le n° 11 représente un marchand de Toulouse, en habit de pénitent, avec cet écriteau : « Contrition extraordinaire, en 1608. »

Le nombre 13 représente une jeune fille, sauvée au moment où elle se noyait. Peyronne Tajan, du village d'Arné, traversait sur une planche la rivière du Gers, enflée par de récentes pluies; un coup de vent la précipita dans le torrent; mais, élevant ses mains jointes, elle invoqua l'assistance de Notre-Dame de Garaison, et la vague, qui allait l'engloutir, la déposa saine et sauve sur le rivage.

Le n° 14 représente un vieux bahut, que le père d'Anglèze avait trouvé miraculeusement rempli de pain blanc, en revenant de chez les consuls.

Le n° 20 représente l'histoire d'une femme sauvée de la mort, au milieu des ruines causées par une avalanche. Cette fille, nommée Jeannette Marton, ayant prié Notre-Dame de Garaison, au moment où la neige engloutissait toutes les habitations du village de Daulong, dans la vallée d'Aure, fut retrouvée seule vivante sous les décombres, au bout de cinq jours.

Le n° 22 représente un singulier événement. Un

homme nommé Postal, de Toulouse, fut fait prisonnier par les huguenots, pendant les guerres de religion. On ne le mit pas à mort sur-le-champ. On ne lui demanda pas de rançon ; mais on résolut d'en faire un exemple, en le pendant très-publiquement comme un malfaiteur. Le gibet fut érigé, la corde préparée, l'échelle dressée contre la potence. Le prisonnier monte sur l'échafaud, en invoquant la Vierge avec ferveur, tandis que sa mère, perdue dans la foule, faisait, en pleurant, un vœu à Notre-Dame de Garaison pour la délivrance de son fils. Ces deux prières réunies furent entendues ; la corde cassa, et le condamné tomba sur le sol sans aucun mal. L'exécuteur et les spectateurs attribuèrent cette circonstance à un hasard, le bourreau recommença l'opération. La corde se rompit encore. Comme les spectateurs étaient, pour la plupart, des huguenots, ils ne voulurent pas reconnaître en ceci un miracle, et vociférèrent contre l'exécuteur en l'accusant d'être le complice des catholiques. Pour la troisième fois, le nœud fatal fut attaché, avec un redoublement de précaution, par le bourreau tremblant ; mais la corde cassa encore, et la fureur du peuple se tourna contre l'exécuteur, qui fut chassé et poursuivi par les huguenots irrités. Alors un puissant personnage intervint et obtint d'emmener le condamné, qui fut accompagné en triomphe, par les catholiques, à Garaison, pour y offrir son action de grâces.

Un ancien auteur, l'abbé Molinier, a écrit dans *le Lys du val* (1630) que plusieurs des miracles survenus à Garaison pouvaient être attribués à la vertu de la fontaine miraculeuse :

« Le pouvoir de guérir les maladies corporelles, que

la sainte Vierge a conféré aux eaux de la fontaine, à l'époque de son apparition, est un emblème des résultats merveilleux opérés par la grâce, en la guérison des âmes infirmes qui s'empressent ici pour y chercher un remède à leurs maux spirituels. La vertu de cette eau vient du ciel. C'est par l'intercession de Marie qu'elle est efficace, et que la grâce est donnée si abondamment aux âmes en cet endroit. » Et le pieux chroniqueur termine en comparant la statue qui domine la fontaine au serpent d'airain, dont la vue suffisait à guérir les plus affreuses morsures et à faire rentrer le courage dans les cœurs des Israélites.

Avant de terminer, racontons deux miracles plus récents. En 1844, Mᵐᵉ Ferdinande Guilhez, de Paris, souffrait depuis quinze ans d'une maladie qui lui causait d'horribles tortures. Rien n'avait pu adoucir ses souffrances ; après avoir essayé de presque toutes les sources médicinales de France et de l'étranger, elle vint aux Pyrénées, et, ayant entendu parler des merveilleuses cures opérées à Notre-Dame de Garaison, elle se sentit pénétrée de foi et s'y rendit en pèlerinage, accompagnée de son médecin. On la porta dans l'église, où elle se confessa. Le matin suivant, elle reçut la communion avec grande ferveur ; à ce moment même, les douleurs et les convulsions cessèrent, et elle fut, depuis lors, en état d'accomplir tous ses devoirs d'intérieur avec l'activité et l'énergie qu'elle possédait avant sa maladie.

Tout récemment, de nos jours, une noble famille du voisinage a suspendu un ex-voto, en reconnaissance d'une guérison miraculeusement opérée sur un de ses enfants par Notre-Dame de Garaison ; la chaîne des grâces a donc été ininterrompue à travers les phases diverses de pro-

spérités ou d'épreuves de ce lieu sanctifié. Je transcris ici le cantique dont les deux premiers vers m'ont servi d'épigraphe.

NOTRE-DAME DE GARAISON

Dites, dites une oraison
A la Vierge de Garaison.
Vous qu'en ces lieux amène la souffrance,
Bons pèlerins,
Accablés de chagrins;
Pour que vos cœurs s'ouvrent à l'espérance
Dans ce séjour,
Dites avec amour,
Dites, dites une oraison
A la Vierge de Garaison.

De l'homme juste et de l'homme coupable,
Du haut des cieux,
Elle exauce les vœux;
Il lui suffit que l'on soit misérable,
Pour accueillir
Ceux qu'elle entend gémir.
Dites, dites une oraison
A la Vierge de Garaison.

Vous que chérit sa tendre bienveillance,
Petits enfants,
Offrez-lui votre encens;
En vous voyant elle sourit d'avance:
Que votre cœur
La prie avec ferveur.
Dites, dites une oraison
A la Vierge de Garaison.

En vain sur nous se déchaîne l'orage,
 En vain les airs
 Sont sillonnés d'éclairs ;
Des aquilons elle apaise la rage,
 Et sur les flots
 Soutient les matelots.
 Dites, dites une oraison
 A la Vierge de Garaison.

Elle est pour nous la meilleure des mères,
 Et dans ce lieu
 Elle obtient tout de Dieu ;
Pour qu'elle soit sensible à nos misères,
 Qu'ici nos voix
 L'implorent à la fois.
 Dites, dites une oraison
 A la Vierge de Garaison.

Prosternons-nous devant ses tabernacles,
 Et ses faveurs
 Pénètreront nos cœurs ;
Le pèlerin, sauvé par ses miracles,
 A Garaison
 Devra sa guérison.
 Dites, dites une oraison
 A la Vierge de Garaison.

<div style="text-align:right">M. Dupaty.</div>

Un des derniers exercices auxquels j'assistai à Garaison m'impressionna beaucoup ; ce furent, à la prière du soir, au séminaire, les litanies, chantées en chœur par toutes ces voix mâles et pures, dans cette chapelle sonore consacrée par tant de merveilleuses faveurs. Le lendemain matin, je les entendis chanter encore à la première messe, et leurs

pieux accents retentissent encore à mon oreille au moment où j'écris. Je quittai le *Lys du val* avec un pieux regret. Le soleil levant éclairait, comme au jour où la lumière se fit à la voix du Créateur, cette longue ligne de montagnes aux pics neigeux, qui s'étendait magnifiquement des hauteurs de Monné à l'orient resplendissant, jusqu'au pic de Gourcy, se perdant dans la brume, à l'ouest.

Un tel voyage et un tel pèlerinage sont comme les pages d'or d'un vieux missel ; leur aspect et leur souvenir nous enlèvent de terre et nous transportent en paradis. Avec quelle oppression pénible je me retrouvai, en m'éloignant, dans le cercle inévitable des frivolités et des besoins de l'existence !

Puissent, du moins, les rayons dont ce pèlerinage a éclairé mon âme être moins fugitifs que ceux qui doraient, en ce moment, les cimes des Pyrénées !

NOTRE-DAME DE SARRANCE

A vostes pès, ô bonne Vierge,
Lou péléri qu'éy prousternat;
Sus voste aütaà qué brûle u cierge,
Qué lou son cô p'a présentat;
Tout en plouran dab aboundance
Qu'ép dits sa pène y soun chégri :
Ah ! Nousté-Dame de Sarrance,
Escoutat plaà lou péléri.

A tes pieds saints, ô bonne Vierge,
Le pèlerin vient s'incliner;
Sur ton autel il brûle un cierge,
A toi son cœur il veut donner;
Ses pleurs coulent en abondance
En te racontant son chagrin :
Ah ! Notre-Dame de Sarrance,
Écoute l'humble pèlerin.

NOTRE-DAME DE SARRANCE

Les plus délicates nuances d'automne teintaient le feuillage lorsque je partis, un matin d'octobre, pour me rendre de Pau à Oloron-Sainte-Marie en côtoyant les Pyrénées ; les vignes qui produisent l'excellent vin de Jurançon étaient encore chargées de leurs lourdes grappes noires ; les peupliers d'Italie étaient d'un jaune d'or et secouaient leurs feuilles au bord des rivières ; les fougères et les bruyères pourpres s'étendaient comme un riche tapis de Perse sur les coteaux. On ne saurait imaginer une plus délicieuse combinaison de couleurs, de lumière et d'ombre que celle qui s'offrait à mes yeux pendant le trajet de Gan à Oloron ; à gauche, s'élevait la chaîne des Pyrénées, déjà couronnée des premières neiges ; à droite, la vallée ondulait en gracieuses collines semées d'habitations confortables et de charmantes villas, habitées par une population laborieuse et forte.

C'était jour de marché à Oloron ; la grande place était couverte de bétail de cette race supérieure rendue si fameuse par les pâturages du val d'Aspe. Les robustes fermiers basques discutaient âprement leurs marchés avec les rusés Béarnais de la montagne. Oloron et Sainte-Marie

sont deux villes réunies par un pont sur le gave d'Oloron (1). La position est magnifique au point de vue militaire. Oloron s'étend au fond d'une gorge, et Sainte-Marie s'élève sur un pic d'où la vue s'étend sur les montagnes du sud. C'était autrefois un évêché ; son église, de la Sainte-Croix, fut bâtie en 1080 ; le nom de son évêque d'alors, Amatus, est gravé sur un des chapiteaux du transsept. L'église n'est pas curieuse au point de vue architectural, mais elle fut le théâtre de tristes scènes au temps de Jeanne d'Albret. C'est là que l'évêque Roussel, traître à la religion catholique, cherchait à miner la foi de son troupeau en lui insinuant les principes de la réforme ; il donnait la communion sous les deux espèces, et célébrait une messe de sa fantaisie, qu'il appelait la messe en sept points.

L'église de Sainte-Marie est très-intéressante pour les archéologues. L'architecture est un composé de tous les styles du xi^e au xv^e siècle. Le grand portail est orné de sculptures représentant la capture des Maures par les princes béarnais, les vingt-quatre travaux du calendrier et les vingt-quatre vieillards de l'Apocalypse. Oloron et Sainte-Marie se sont distingués pendant les guerres de religion par leur fermeté dans la foi catholique au milieu des plus violentes persécutions.

Je continuai ma route vers Sarrance, à dix-sept kilomètres de là. Le chemin passe en vue des montagnes arides de Saint-Christau, traverse le village d'Asasp, dans le val d'Aspe, et suit un pittoresque feston de collines et de vallées où murmure sans cesse la rivière d'Aspe. En sor-

(1) En béarnais, le nom de *gave* se donne à toutes les rivières : le gave de Pau, le gave d'Oloron, etc.

tant d'Oloron, deux routes vont vers le sud : l'une, à droite du gave, était l'ancienne route romaine vers l'Espagne ; l'autre, sur la gauche, se réunit à la première au pied du pène d'Escot, un énorme rocher qui semble posté comme une gigantesque sentinelle pour garder l'entrée du défilé. Au pied de ce rocher, on peut encore lire une inscription latine, qu'on suppose être du temps de César :

 L. VAL VERNUS CER
 IL VIR BIS HANC
 VIAM RESTITUIT.......

L'aspect de ce rocher est majestueux : à ses pieds, au tournant du pont, un petit oratoire invite le voyageur à rendre hommage au Créateur en présence de ces magnifiques œuvres. Ici la scène change ; l'horizon se resserre, et la route serpente pendant sept à huit kilomètres dans un sombre défilé, où un turbulent ruisseau coupé d'une multitude de cascatelles semble disputer le passage au voyageur. Tout à coup, au tournant d'un angle aigu, on se trouve en face d'un tranquille et modeste village ; c'est *Sarrance,* qui emprunte son nom en béarnais à sa configuration géographique : *Sarrade* étroite, *ance* passage. Avant l'établissement du pèlerinage, Sarrance était un des endroits les plus désolés de ce canton, où les pâtres seuls erraient avec leurs troupeaux. Son aspect s'est transformé ; les champs, les blés, les prairies grimpent jusqu'à ses sommets les plus élevés ; quatre hameaux : Ichère, Gey, Bosedupons, Sayquet, pendent à ses flancs ou s'enfoncent dans ses ravines ; ils sont habités par des bergers aux mœurs douces et patriarcales.

On s'étonne de trouver une population de treize cents

âmes dans un site si sauvage, et on admire les résultats merveilleux de la piété pour ce pays naturellement si aride.

Sarrance est le plus ancien des sanctuaires des Pyrénées. Il date du viiie siècle, selon quelques historiens; la chapelle et le monastère sont bâtis sur une élévation à l'extrémité sud du village et frappent les yeux dès l'arrivée. On y monte par une rue étroite; quand j'y passai, c'était le soir; les femmes étaient assises à leurs portes, filant et causant. Elles me saluaient, et les petits enfants, revenant de l'école, ôtaient leurs bérets avec une grâce et une affabilité qui prouvaient l'habitude d'accueillir avec révérence tous ceux qui venaient en pèlerinage à leur pieux sanctuaire. Au bout de la rue est une fontaine et une grande pelouse verte; d'un côté sont des bâtiments abandonnés qui servaient autrefois à loger les étrangers; de l'autre côté, l'église et le monastère. Tout cela me parut froid, triste, et témoignant plutôt des vicissitudes que des gloires passées de ce saint établissement.

Je sonnai à la porte du monastère. Elle fut ouverte par un vénérable ecclésiastique.

« Vous venez en touriste? me dit-il. — Non, en pèlerin, pour vénérer Notre-Dame de Sarrance. » Ces simples mots furent comme une introduction spirituelle, et firent en un instant deux amis en Jésus-Christ du père C. Quinta et de l'humble narrateur. J'avais déjà éprouvé les effets de cette pieuse confraternité catholique à Garaison, et j'en fus encore ici profondément touché.

Notre première visite fut pour l'église. Celle qui existait au moyen âge, et qui était d'une remarquable architecture, avait été détruite et rasée par les implacables huguenots. Au xviie siècle, une nouvelle église fut construite sur les

ruines de la première, dans le style de la renaissance; celle-ci encore fut saccagée et dévastée à l'époque de la révolution. Le maître-autel avec ses piliers et ses statues, les deux autels latéraux avec leurs splendides ornements, des tableaux sans prix furent livrés aux flammes. L'orgue, la chaire et la sacristie sont les seules parties restées intactes après ces dévastations.

L'église actuelle est dépourvue de style architectural, et pourtant son effet extérieur est pittoresque; elle est entourée d'une lourde spirale ayant huit façades cintrées; elle a trois étages ayant huit fenêtres, et elle est surmontée d'un dôme entouré de statues médiocres représentant la sainte Vierge, les quatre évangélistes, saint Pierre et saint Paul.

La nef a des bas côtés garnis de chapelles latérales; les vitraux, quoique modernes, donnent un coloris dévotieux à l'intérieur. Au-dessus du maître-autel était une petite tribune contenant les restes de l'antique statue miraculeuse, échappée aux désastres. On l'a transférée dans une des chapelles de côté, dédiée à saint Norbert, patron de la paroisse.

Cette statue massive est noire; les traits en sont grossièrement sculptés; elle porte les traces des mutilations qu'elle a subies et qu'on a mal restaurées. De chaque côté sont des bas-reliefs représentant presque de grandeur naturelle les circonstances de la découverte de la statue.

A l'ouest de l'église est le cloître. Une petite cour tapissée de verdure et de fleurs s'étend au-dessous des deux péristyles, placés l'un contre l'autre, soutenus par des arcades de plein cintre et couverts par un toit en forme de pavillon. Plusieurs cellules s'ouvrent sur les côtés d'une galerie supérieure, et la vue s'étend sur une scène d'indi-

cible solitude. Rien ne saurait mieux inviter à la méditation que ce cloître dilapidé. En écoutant de mon vénérable guide l'histoire de ses vicissitudes, j'admirais la force de cette foi qui puise ses plus grandes consolations dans le souvenir de ses épreuves et des persécutions que le monde lui a fait subir.

Les premiers vestiges de dévotion à Notre-Dame de Sarrance sont si anciens, qu'ils se perdent dans l'obscurité. Voici, dans toute sa naïveté, la légende racontée par le père Lasalle.

Sarrance était un endroit désert où les habitants de Bédous envoyaient paître leurs troupeaux pendant l'été. Un des bergers remarqua que son taureau disparaissait fréquemment et revenait fort engraissé, d'où il conclut qu'il avait découvert quelque endroit où l'herbage était plus tendre et meilleur. Il se mit à l'épier, et, l'ayant suivi, le vit s'agenouiller sur une pierre au bord du gave. Près de là était un pêcheur connu dans la vallée; il l'appela, et tous deux ensemble s'approchèrent du taureau; à leur grand étonnement, ils virent une petite statue de la sainte Vierge à demi cachée dans les eaux bouillonnantes du ruisseau. La nouvelle se répandit dans le voisinage, et la population vint en foule pour voir cette merveilleuse découverte. Le curé de Bédous en parla à l'évêque d'Oloron, qui s'y rendit immédiatement, accompagné de son chapitre. La statue fut portée processionnellement dans la cathédrale; mais, quelques jours après, elle avait disparu. On la retrouva sur la même pierre où le taureau l'avait fait découvrir. Ceci fut considéré par l'évêque comme un ordre de la sainte Vierge qu'on lui érigeât une chapelle à Sarrance. On construisit aussitôt à cette place un petit oratoire. Les incrédules sont de tous les temps; il n'en

manquait pas à Sarrance. Ces profanateurs arrachèrent la statue de son piédestal et la précipitèrent dans un trou profond au-dessous du pont, espérant qu'elle serait ensevelie à jamais sous les eaux et perdue pour la vénération du peuple. Mais ils furent frustrés dans leur attente, et leur terreur fut grande quand ils virent la statue remonter le courant et revenir à la place où ils l'avaient prise. A partir de ce jour, l'affluence augmenta encore au sanctuaire de *Notre-Dame de Sarrance*.

A l'endroit où l'image fut trouvée par le taureau est maintenant un petit piédestal en marbre où se lit cette inscription : « Ici fut trouvée la statue vénérée de la sainte Vierge. »

Près de cet endroit, sur le terrain rocheux qui borde le gave, est une petite chapelle où cette pieuse légende est représentée en relief; on l'appelle Notre-Dame-de-la Pierre.

Bien que de toutes parts on vînt pour emporter des parcelles de la pierre où la statue avait été trouvée, elle ne diminuait jamais, et tandis que le gave déracinait les arbres et emportait des blocs de rocher tout autour d'elle, rien n'a jamais pu la déranger d'une ligne, ni l'ébranler.

Pendant deux cents ans, le sanctuaire de Sarrance fut desservi par les prêtres de Bédous; en 1340, l'évêque en donna la direction à l'ordre de Prémontré de saint Jean de Castille, du diocèse d'Aire. Un chanoine régulier en prit possession sous le nom de commandeur de la chapelle et hôpital de Notre-Dame de Sarrance. Ces religieux portaient l'habit blanc avec scapulaire et suivaient la règle de Saint-Augustin et Saint-Norbert. On leur construisit un prieuré. On leur doit, outre l'extension de la dévotion à ce lieu, un

bienfait de grande importance, l'agrandissement de l'hospice établi par l'évêque d'Oloron, où ils purent dès lors offrir l'hospitalité non-seulement aux pèlerins, mais à tous les voyageurs qui se rendaient soit en Espagne, soit en France, en traversant leurs montagnes.

Quelle différence entre cette hospitalité catholique des premiers âges, où le voyageur trouvait gratuitement tout ce qui lui était nécessaire, et celle qu'on trouve de nos jours à si grand prix et si souvent mauvaise dans les hôtels !

Le pape Innocent II, en 1140, avait accordé de grands priviléges à la congrégation de Sarrance. Ce prieuré fut un des plus célèbres et des plus riches de France. Trois souverains s'y rencontrèrent en pèlerinage : les rois d'Aragon, de la Navarre et du Béarn. Ces illustres pèlerins y apportèrent de riches présents et des ornements précieux par leur matière et par leur travail. Le roi de Navarre s'y fit construire une suite d'appartements pour y passer les jours qu'il voudrait consacrer à la retraite et à la méditation. Matthieu, comte de Foix, permit le libre passage sur son territoire pour tout le bétail du couvent, et y ajouta le privilége de « paistre ses pastourages ».

Nous ne pouvons passer sous silence le pèlerinage que fit à Sarrance le roi Louis XI en 1465. Il était allé à Bayonne pour rétablir la paix entre les rois de Castille et d'Aragon. Attiré par le renom de Notre-Dame de Sarrance, il s'y rendit en simple pèlerin, déposant tous les ornements royaux et faisant abaisser l'épée qu'on portait toujours levée devant lui par tout son royaume.

Grâce au zèle des pères de Prémontré et aux offrandes des nombreux fidèles, l'importance du prieuré s'accrut tellement, qu'on le transforma en abbaye, dont l'abbé

résidait à la maison mère, à Saint-Jean de la Castille ; mais il se transportait à Sarrance aux jours de grandes fêtes, et la vallée présentait un imposant spectacle lorsque l'abbé célébrait en crosse et en mitre au milieu d'une foule immense accourue de toutes parts.

Henri II, roi de Navarre et grand-père d'Henri IV prit, en 1527, l'abbaye de Sarrance sous sa protection spéciale, et interdit la construction d'aucune maison laïque aux alentours de la magnifique église et du superbe monastère que les pères avaient fait construire, et dont, hélas ! ce monarque était loin de supposer alors que sa fille, Jeanne d'Albret, fanatisée par les doctrines de la réforme, ordonnerait la destruction.

Mais plus la renommée de Sarrance s'étendait, plus s'y glissaient les abus inséparables des grandes foules. Henri de Navarre publia un édit sévère contre ceux qui commettaient des excès et fréquentaient ce lieu saint à mauvaise intention. Car, dit la chronique, « les gens de tapage aiment la foule ; on ne les rencontre pas dans les pèlerinages peu fréquentés. »

En 1569, les huguenots attaquèrent Sarrance, après avoir brûlé Betharram et saccagé l'abbaye de Saint-Jean de Castille. Ils mirent le feu à cette belle église, qui semblait, disent les écrivains du temps, « plutôt l'ouvrage d'un Dieu que de la main de l'homme. » Le couvent, les appartements du roi, les titres de l'ordre, les chartes, les priviléges, les procès-verbaux des miracles, tout fut consumé. Il est donc resté bien peu de matériaux pour reconstruire l'histoire de cette brillante période.

Lorsque Oloron était aux mains de Montgomery, général des armées de la reine, au pène d'Escot, une poignée d'hommes pouvait tenir tête à une armée. Les montagnards

s'y étaient rassemblés en armes et défendirent d'abord avec succès l'entrée de leur vallée ; les huguenots eurent recours à un stratagème : ils firent semblant de s'éloigner, et firent répandre parmi les habitants du val d'Aspe qu'ils se retiraient en déroute. Les montagnards regagnèrent leurs habitations. Aussitôt qu'ils eurent abandonné le passage, l'ennemi se précipita comme un torrent dans la vallée, et tous les habitants de Sarrance prirent la fuite. Ceux qui ne parvinrent pas à se cacher dans les montagnes furent torturés et mis à mort. Le couvent et l'église furent détruits de fond en comble. Un grand nombre de prêtres qui n'avaient pas eu le temps de se réfugier en Espagne furent massacrés au pied de l'autel de la Sainte-Vierge, où ils s'étaient rassemblés pour y attendre le martyre.

Une profonde désolation s'étendit sur la contrée; les terres, non cultivées, retombèrent dans leur ancienne stérilité ; les troupeaux recommencèrent à errer sur les versants des montagnes, et le chant des oiseaux fut seul entendu en ce lieu qui retentissait des hymnes solennelles à la louange de Marie.

Cette désolation dura trente-huit ans, de 1567 à 1605. La persécution étant finie, les catholiques, rendus à la liberté, recherchèrent aussitôt leurs lieux de dévotion. Le prieur, père Capdequi, avait pu se sauver en Espagne ; il revint avec les ornements et les vases précieux qu'il avait pu emporter. Il employa toute sa fortune personnelle à la reconstruction de l'église. Un pauvre berger avait caché la statue miraculeuse dans une grotte au fond des montagnes ; on alla la chercher et on la replaça dans l'église : le sanctuaire retrouva bientôt sa célébrité, et le chemin de Sarrance fut encore fréquenté par la foule des pèlerins.

Beaucoup de miracles furent accomplis à cette époque ; l'abbé Lasalle, qui en tenait le détail de témoins oculaires, nous en a conservé les récits. Nous n'en citerons qu'un seul, dont les particularités sont émouvantes. Un pauvre conducteur de Comminges présenta une béquille comme ex-voto et déposa la relation suivante :

« J'avais un cheval que je ne pouvais maîtriser ; il était si sauvage, qu'il me jeta un jour sur un tas de pierres si violemment que tous mes os craquèrent ; j'eus recours à plusieurs éminents médecins, chirurgiens et apothicaires ; je restai dans leurs mains plus d'une année sans obtenir le moindre soulagement. Mon mal empira ; je ne pouvais plus me lever ; il m'était impossible de me tourner d'aucun côté. Dans ce triste état, je me préparais à la mort et fis mon testament, laissant quelques petites choses selon mes moyens pour des œuvres de dévotion ; tout à coup je me souvins que j'avais passé à Sarrance en allant en Espagne, à une époque où le culte de la religion catholique était prohibé par la malignité des huguenots. Il n'y avait alors rien à voir en cet endroit que les traces sanglantes de leur impiété ; cependant, comme j'avais entendu parler des beaux miracles que Dieu y avait opérés par l'intercession de la Vierge, je m'étais promis de faire plus tard une demande à cette chapelle. Sur ce, j'appris que la restauration avait eu lieu et qu'un grand concours de peuple s'y rendait de toutes parts, et je promis aussitôt à la Vierge de m'y rendre si elle m'accordait ma guérison et de lui porter l'offrande que je voulais léguer dans mon testament ; à peine avais-je formé ce vœu, que je me sentis mieux et que je fus capable de me retourner sans effort. Je marchai ensuite pendant

quelques jours avec l'assistance d'une béquille, et je me trouvai enfin complétement guéri. C'est pourquoi je suis venu ici accomplir mon vœu et remercier la bonne Vierge de ma guérison. »

Dans l'ordre moral, de merveilleuses conversions se firent alors. Un grand nombre de protestants, frappés de la puissance de la foi catholique, abjurèrent les erreurs qu'ils avaient embrassées par contrainte ou par ignorance.

En 1675, l'église restaurée à Sarrance fut consacrée par Arnaud-François de Maytie, évêque d'Oloron. Il était petit-neveu de ce célèbre Pierre de Maytie qui, au commencement du siècle, avait si vaillamment combattu l'évêque Roussel. On raconte qu'un frère apostat, envoyé par Roussel, prêchait dans l'église de Mont-Léon contre la doctrine catholique, au grand scandale de son auditoire, et que Pierre de Maytie, enflammé d'un saint zèle, lui ordonna de quitter la chaire. Peu de temps après, Roussel lui-même vint attaquer la religion dans un discours contre l'invocation des saints, et Pierre de Maytie, saisissant une hache cachée sous son manteau, traversa la nef et fit voler la chaire en éclats, de sorte que le prédicateur renégat en fut précipité à demi mort de frayeur.

Le descendant de ce valeureux champion, Arnaud de Maytie, avait une dévotion si tendre envers Notre-Dame, qu'il la supplia de faire arriver sa mort le jour d'une de ses fêtes. Sa prière fut exaucée. Il mourut le jour de la Visitation, le 2 juillet 1682. Il légua sa mitre et sa crosse à la chapelle de Sarrance, où repose son corps, dans le sanctuaire à gauche du grand autel, sous une dalle de marbre, où j'ai lu l'inscription suivante :

CI-GÎT MESSIRE ARMAND-FRANÇOIS DE MAYTIE
EVESQUE D'OLORON
MOURUT LE 2 JUILLET 1682
COMME CE GRAND PRÉLAT, CET ILLUSTRE MAISTRE
AVOIT ÉTÉ DÉVOT A LA MÈRE DE DIEU
IL A VOULU QUE SON CORPS FUST PORTÉ D'OLORON
DANS CET AUGUSTE SANCTUAIRE

La vitalité de cette sainte institution ne fit que s'accroître pendant le xviiie siècle ; les paroisses du diocèse allaient chaque année en procession, pour se placer sous les ailes de la puissante protection de Notre-Dame. On venait des diocèses environnants : de Dax, de Bayonne, de Lescar, rendre hommage à la reine des anges en ce lieu de ses prédilections.

Quand la révolution éclata, les religieux de Sarrance furent contraints de fuir ou de renoncer à leurs vœux ; ils refusèrent la liberté à ce prix. Ils s'exilèrent comme la plus grande partie du clergé français ; leurs biens furent confisqués ; l'église fut dilapidée ; les chapelles de Saint-Norbert et de Saint-Martin échappèrent à la destruction, parce qu'étant dans l'épaisseur des murs, les arcades en furent murées. La piété, obligée de se cacher, ne cessa de veiller sur ce Dieu béni. Aussitôt que le concordat eut rendu à la liberté le culte catholique, on vit renaître l'antique dévotion à Notre-Dame de Sarrance ; en 1798, le sentiment religieux se manifesta tellement, que le curé crut pouvoir rétablir la statue miraculeuse, cachée une seconde fois pendant la tourmente de 93. Les habitants de Bédous, chef-lieu de ce canton, intriguèrent pour que la statue fût placée dans leur église, poussés plutôt par un esprit de spéculation que par un sentiment de dévotion ;

ils espéraient attirer chez eux le concours des pèlerins; ils obtinrent que cette question fût mise aux voix comme étant d'intérêt général pour toute la vallée. On convoqua tous les maires du canton, et celui d'Osse, qui était protestant, fut interrogé le premier, parce qu'on espérait qu'il voterait contre Sarrance; mais l'attente fut trompée, il dit brièvement : « J'ai toujours vu la vierge à Sarrance, je la laisse à Sarrance! » Cette réponse entraîna tous les autres votes, et la statue demeura sans autre conteste à l'église de Sarrance depuis cette époque. Sarrance fut constitué en paroisse en 1801 et annexé au nouveau diocèse de Bayonne. L'évêque aurait volontiers replacé le sanctuaire sous la direction des pères Blancs; mais l'ordre de Prémontré n'existait plus en France, et force lui fut de mettre le dévot ministère sous la conduite du clergé séculier. Sarrance n'en resta pas moins une fontaine de grâces, d'où la divine Marie se plut à répandre ses faveurs.

On lit dans la chronique de Sarrance : « Nous n'avons plus, comme au temps des religieux de Prémontré, les belles cérémonies de la pompe religieuse. La révolution a jeté comme un voile de deuil sur la chapelle; mais il est aisé de prévoir que ce lieu privilégié redeviendra le foyer de la dévotion pour une grande partie du diocèse de Bayonne. En 1846, j'ai assisté pour la première fois à la principale fête de Sarrance, l'Assomption. L'auditoire attentif autour de la chaire, le nombre incalculable de communiants, cette longue file de pèlerins s'enroulant dans les rues étroites du village, ont rempli mon cœur d'un pressentiment profond d'une résurrection prochaine, d'une splendeur nouvelle pour le saint lieu. »

Ce pressentiment fut réalisé. Le monastère, après avoir

été pendant un demi-siècle la propriété de la famille Camou, redevint, par le charitable zèle de M^lle Zoé Camou, propriété de l'évêché de Bayonne. Les missionnaires y furent rétablis sous la direction des pères de Garaison, dont l'esprit de sacrifice et l'énergie avaient déjà obtenu de si beaux résultats à Betharram et ailleurs. Déjà l'église et le couvent ont reçu des réparations essentielles. Beaucoup reste encore à faire, et je m'estimerais heureux si ce récit pouvait inspirer à quelque dévot serviteur de Marie de visiter Sarrance et de porter une utile offrande à son sanctuaire (1).

Avant la révolution, un calvaire environnait l'enclos. Les chapelles des stations, dont quelques-unes existent encore, étaient au nombre de quatorze. Quatre autres chapelles existaient au dehors, dont deux n'ont pas été détruites : l'une sur le gave, connue sous le nom de Notre-Dame-de-la-Pierre, et l'autre, nommée Sainte-Anne, auprès du pont qui est au delà du village. Il est bien à souhaiter que les bons pères suivent l'exemple de Betharram et rétablissent leur calvaire pour le rendre à la dévotion des nombreux pèlerins.

Si le voyageur était tenté de poursuivre sa route au delà de Sarrance, il serait amplement dédommagé de ses fatigues par la beauté de la vallée qui s'offrirait à lui. Moindre en étendue que les autres vallées pyrénéennes, elle n'est surpassée par aucune en fraîcheur, en fertilité, en variété. Au delà de Bédous, la vallée d'Accous est singulièrement pittoresque. On y remarque

(1) On voit à Sarrance un tableau de la sainte Vierge apporté de Sébastopol, et offert à Notre-Dame de Sarrance par le général Camou, aussi brillant officier que parfait chrétien.

trois collines en forme de cônes, qui semblent avoir glissé des hauteurs voisines; cette vallée n'enferme pas moins de six villages, dont les clochers rivalisent de hauteur avec les peupliers. Chaque village contient environ mille habitants. Cet espace resserré est si peuplé et si cultivé, qu'il semble croître comme à vue d'œil. J'aurais aimé passer un jour au milieu de cette active population, parmi laquelle un des villages, celui d'Osse, est presque entièrement composé de protestants. Puisse cette minorité se fondre bientôt dans l'ensemble harmonieux de ce riche vallon !

Au delà d'Accous, la vallée devient extrêmement étroite; le chemin passe sous le pène d'Esquit, qui s'élève comme une gigantesque pyramide de marbre et projette son ombre dans la plaine. A Etsaut, on est frappé de la structure massive des maisons et du caractère oriental des étroites rues de la ville. Un peu au delà d'Etsaut, le passage en Espagne est barré par le fort d'Urdos, un des plus formidables ouvrages militaires de France. La citadelle est bâtie à cinq cents pieds au-dessus du torrent qui coule à sa base. Un pont, appelé le *pont d'Enfer*, passe du grand chemin au-dessus du précipice, et conduit au pied de la forteresse, à laquelle on monte par un zigzag en pente douce. Tout est taillé dans le roc, et présente un des spécimens les plus hardis de la science des ingénieurs. Ce fort fut construit à grands frais par Louis-Philippe à l'époque du mariage du duc de Montpensier, son plus jeune fils, avec la sœur de la reine Isabelle.

Je me suis écarté de Sarrance; mais je veux y revenir pour informer mes lecteurs qu'ils trouveront à l'auberge du Cerf des lits bien blancs, d'excellentes truites, de délicieuses omelettes; tous les soins, hormis le luxe, sont pro-

digués aux voyageurs. Cet hôtel est tenu par une descendante collatérale du révérend père Lasalle, le premier historien de Sarrance, que j'ai cité plusieurs fois. Cette dame a eu l'obligeance de copier pour moi quelques extraits d'un précieux manuscrit qu'elle possède de l'ouvrage de ce saint prêtre.

Je veux enfin terminer cette notice par l'abrégé suivant, que donne de ce pèlerinage le père Poiré en 1630.

« Dans les montagnes du Béarn, au diocèse d'Oloron, ressort du parlement de Navarre, non loin du royaume d'Aragon, il y a un lieu de dévotion qu'on appelle communément Notre-Dame de Sarrance, tenu par les religieux de Prémontré. Il y a plus de quatre cents ans que ce lieu a été honoré d'abord d'une infinité de personnes qui y accouroient de toutes parts. Et l'on y a vu arriver quantité de miracles, même en la personne des rois d'Aragon et de Navarre. Et ceux-ci s'y sont bien monstrez si affectionnez que d'y bâtir un logement où ils se pussent retirer lorsqu'ils y alloient en dévotion. Pour l'église de Notre-Dame, elle est située au pié d'une montagne et environnée de plusieurs autres d'une hauteur si prodigieuse, que pour arriver jusqu'à la cime de la plus basse il faut à tout le moins un jour. L'ancienne dévotion a été grandement amoindrie depuis environ cinquante ans que la reine Jeanne chassa la religion catholique du Béarn. Mais à présent elle commence à refleurir au moien du soin et du zèle de notre grand et invincible Louis, lequel aiant porté dans ces quartiers-là ses armes victorieuses, y a rétabli la piété qui en avoit été bannie. »

De nos jours, c'est la coutume des habitants d'Oloron de passer leur dimanche dans la vallée d'Aspe ; on s'y rend aussi du pays de la Suole, et, pendant la saison des eaux

des Pyrénées, des voyageurs arrivent de toutes parts, et d'au delà des mers, pour se prosterner à l'autel de Sarrance dans l'espoir de prendre part aux faveurs déversées si abondamment pendant des siècles sur ce sanctuaire. Les meilleures paroles d'adieu que je puisse adresser à ce pèlerinage sont celles qui terminent la pieuse chronique de l'abbé Menjoulet : « Que les bontés de la Vierge Marie continuent à se répandre sur la chapelle de Sarrance et sur tous ceux qui la visitent ! »

CANTIQUE A NOUSTÉ-DAME DE SARRANCE

A vostes pès, ô bonne Vierge,
Lou péléri qu'éy prousternat ;
Sus voste aütaà qué brûle u cierge,
Qué lou son cò p'a présentat ;
Tout en plourant dab aboundance
Qu'ép dits sa pène y soun chégri :
Ah ! Nousté-Dame de Sarrance,
Escoutat plaà lou péléri.

La may qu'ép porte soun maynatge,
Triste, accabat dé maü hérit ;
A génous, près de voste imatge,
Qu'é proumét tout, si l'y guarit,
Soun cò doulén qu'ép da d'abance ;
Si l'exaüçat b'iü héra gay !
Ah ! Nousté-Dame de Sarrance,
Exaüçat dounc la praübe may.

U malhurous mingeat de frèbé,
Dens lou soun lheit qu'é p'ey pourtat ;
Sente Vierge, hèt dounc qu'ès lhèbé,
Qu'ép laüdéra da tout coustat ;

En tourtéyan gnaüte s'abance,
Tout accroupit, carcat dé maüs :
Ah ! Nousté-Dame de Sarrance,
Guarit, guarit tous lous malaüs.

L'ouïlé d'éü soum de la mountine,
Qu'ép récoumande soun clédat,
Lou ray qu'ép lèche sa sourine,
Avans dé parti coum soldat ;
Lou cô traücat coum d'uë lance,
La sourine qu'ey toute en plous :
Ah ! Nousté-Dame de Sarrance,
Guardat toupets rays y sérous.

Espiat aü houns de la capère
Aquet homi d'éüs œilhs muillats,
Chens abè maü qué soufreiels hère,
Ah ! qué soufreiels de souns pécats !
Dou pardon soye soun espérance
Y soun refutge en sa doulou :
Ah ! Nousté-Dame de Sarrance,
Ayat pietat d'éü pécadou.

Dé touts siat la may tendre y bonne,
D'éüs plaà pourtans y d'éüs malaüs,
D'éüs qui porten vère couronne,
Y d'éüs qui marchen pès descaüs,
Dé la vieillesse y dé l'enfance,
D'éüs qui soun près, d'éüs qui soun loueing :
Ah ! Nousté-Dame de Sarrance,
Dé touts, dé touts prénét grand soueing.

CANTIQUE A NOTRE-DAME DE SARRANCE

A tes pieds saints, ô bonne Vierge,
Le pèlerin vient s'incliner ;
A ton autel il brûle un cierge,
A toi son cœur il veut donner ;
Ses pleurs coulent en abondance
En te racontant son chagrin :
Ah ! Notre-Dame de Sarrance,
Écoute l'humble pèlerin.

Une mère en larmes t'apporte
Tout mourant son pauvre petit.
Oh ! que sa foi deviendra forte,
Si par ton secours il guérit !
Ne trompe pas sa confiance,
Qu'elle l'emmène triomphant :
Ah ! Notre-Dame de Sarrance,
Guéris-lui son petit enfant.

Un malheureux, rongé de fièvre,
Vient te demander la santé ;
Il touche ton pied de sa lèvre,
Et tout son mal est emporté.
Un autre tout courbé s'avance,
Il se traîne sur ses genoux :
Ah ! Notre-Dame de Sarrance,
Nos malades, guéris-les tous.

Garantis contre la tempête
Les troupeaux des pauvres bergers.
De la guerre lorsque s'apprête
Un frère à braver les dangers,

La sœur à ton autel s'élance,
Et vient te confier son sort :
Ah ! Notre-Dame de Sarrance,
Du soldat détourne la mort.

Vois, dans l'ombre de ta chapelle,
En ses deux mains le front caché,
Ce vieillard à tes lois rebelle :
Ah ! qu'il souffre de son péché !
Du pardon sois son espérance,
Et son refuge en sa douleur :
Ah ! Notre-Dame de Sarrance,
Pardonne à ce pauvre pécheur.

A tous sois mère tendre et bonne :
Sains ou malades devenus ;
A ceux qui portent la couronne,
A ceux qui marchent les pieds nus ;
De la vieillesse et de l'enfance,
De ceux qui sont près, qui sont loin,
Ah ! Notre-Dame de Sarrance,
De tous, de tous prenez grand soin !

NOTRE-DAME DE PIÉTAT

NOTRE-DAME DE PIÉTAT

La belle ville de Pau jouit d'une réputation méritée parmi les touristes de la Grande-Bretagne qui viennent chercher la santé ou les distractions dans le midi de la France. Son climat si doux, son hospitalité excellente, sa société nombreuse et agréable en font un des séjours les plus recherchés par les malades ou les inoccupés. Tout le raffinement du comfort anglais, tout ce que la plus extravagante élégance russe ou américaine peut imaginer de séductions, se trouve dans ses casinos et dans ses villas. Mais ce serait lui faire injure que de ne pas mentionner les précieuses ressources qu'elle offre à ceux qui n'y viennent pas chercher le plaisir, et qui n'y viendraient même pas chercher la santé si leur dévotion n'y trouvait les aliments chers à toute âme catholique. Sans compter les églises et les couvents qu'elle possédait, notons seulement que deux nouvelles églises, Saint-Jacques et Saint-Martin, ont admis dans leurs constructions tout le comfort moderne; la société de Jésus a récemment ouvert une église où la clarté et l'élégance n'enlèvent rien à la suavité religieuse; dans la chapelle des sœurs de Saint-Vincent-de-Paul, à l'hospice, un service a lieu pendant la saison des

bains pour les catholiques irlandais. Ils trouvent là des prêtres qui parlent parfaitement leur langue. Ce service est une institution précieuse due à monsignor Capel, venu à Pau dans l'espoir de prolonger sa jeune et maladive existence, tout en la consacrant au service de Dieu. Il remarqua bientôt que là, comme dans la plupart des villes continentales fréquentées par les Anglais, un grand nombre de personnes venues à la suite des étrangers se trouvaient, par des causes diverses, sans places et sans protecteurs; il institua donc la « mission anglaise ». Cette œuvre a déjà produit un bien immense, et la meilleure preuve de son importance et de ses progrès est dans la construction d'une chapelle qui va s'ouvrir pour les catholiques anglais à côté de l'église Saint-Martin.

Un panorama splendide se déroule en face de l'esplanade de la place Royale. Le cœur se dilate lorsqu'on se livre à la contemplation de cet immense espace. Le soleil du Midi répand des torrents de lumière sur l'horizon ; la chaîne des montagnes se déploie comme un gigantesque éventail d'émeraude; les eaux du gave scintillent comme des diamants. Au loin, les cimes des Pyrénées se perdent dans l'azur; le pic du Midi d'Ossau s'élance dans la route embrasée du ciel; la distance efface les contours, et les Pyrénées semblent former comme une frange verte à la robe du ciel.

Mais ce n'est pas seulement pendant l'éclat de la saison d'été que ce beau paysage mérite un éloge dithyrambique. Il est plus délicieux encore sous les teintes variées de l'automne et même aux approches de l'hiver, quand le brun et le vert foncé ont remplacé la couleur d'or et de pourpre des arbres. On ne saurait imaginer un aspect plus varié et plus fait pour réjouir le cœur et les yeux des

convalescents, pour ramener les douces pensées et le désir de la vie dans les âmes souffrantes ou malheureuses.

Si Pau est un séjour de délices terrestres, il offre en même temps d'immenses ressources aux esprits méditatifs et religieux qui aiment à remonter de la nature au Créateur.

Parmi les sites charmants qui environnent la ville, un des plus remarquables est celui où s'élève la chapelle de Piétat, ou Notre-Dame de la Miséricorde. Elle est à quinze kilomètres de Pau, et plusieurs routes y conduisent ; la plus fréquentée traverse un pays boisé et onduleux, couvert de délicieuses habitations et plongeant de distance en distance sur des vallons que parcourent des ruisseaux argentés et que domine de tous côtés la chaîne des majestueuses montagnes.

De la hauteur où la chapelle est placée, la vue est indescriptible. A l'est, la jolie vallée du gave enchante le regard par sa fraîcheur et ses innombrables villages, parmi lesquels se distinguent Arros, Saint-Abit, Coarrage...; à l'ouest, les pittoresques hameaux qui entourent la ville de Gan, le village d'Aubertin ; au sud, les bois d'Asson, Louvie, Sévignac, tous ces bouquets vivants encadrés dans les resplendissantes Pyrénées ; vers le nord, la ville de Pau elle-même avec sa ceinture de vignes, son vieux château, ses clochers et ses splendides hôtels.

Ici règne un silence profond, c'est une terre sainte. Rien ne trouble la pieuse méditation. De ces hauteurs, dit un vieil historien, la mère de miséricorde semble offrir ses grâces à l'heureux village de Pardies, groupé à ses pieds comme dans un nid, et à la fertile vallée de Nay, gentille, agréable et marchande, comme a dit Montaigne, et considérée comme le jardin du Béarn. Ses habitants ont toujours eu grande dévotion à Notre-Dame de Piétat. Mais,

hélas ! ce sanctuaire contraste aujourd'hui tristement avec les splendeurs qui l'environnent. Il semble désert et abandonné ; on y arrive du côté ouest par une courte allée de jeunes chênes, tandis que, de l'autre côté, s'étend une longue et large avenue, au bout de laquelle trois grandes croix signalent ce lieu de prière aux populations de la plaine. Là était jadis un couvent dont les pères protégeaient les pèlerinages.

La chapelle est très-détériorée, irrégulière en sa forme, couverte en ardoises. L'intérieur est négligé, humide, triste, mais possédant encore des restes d'anciens ornements. La statue de Notre-Dame, derrière le maître-autel, a échappé comme par miracle à la destruction révolutionnaire. Elle est grossièrement sculptée, mais n'est pas moins chère à la dévotion du voisinage. Le dimanche de la Trinité, jour de sa fête, on a vu plus de cinq mille personnes aux pieds de cette antique statue. La cloche du beffroi, érigé en 1662, porte l'inscription suivante : *Mater misericordiæ, ora pro nobis.*

La porte est généralement fermée ; mais au bout de l'aile du midi se trouve un grillage comme celui d'une prison ; le passant voyageur peut voir au travers l'autel et la statue, devant laquelle une pâle lampe brûle perpétuellement. Au-dessus de ce grillage on lit : *Mère de Dieu, priez pour nous à l'heure de notre mort. — L'an de Jésus-Christ* 1802.

Nous restâmes quelque temps en triste méditation au pied de cet autel délaissé, et nous errâmes parmi les vieux châtaigniers et les chênes vénérables ; puis nous descendîmes par un sentier rocailleux à la fontaine sacrée, où nous bûmes dévotement.

En descendant la montagne pour rentrer à Pau, je m'ar-

rêtai chez l'abbé Salles, curé de Pardies, qui dessert la chapelle de Piétat. Il me reçut dans son modeste presbytère avec grande cordialité. Quand je l'informai du but de ma visite, il s'y intéressa avec chaleur, et, se levant vivement, il entra dans une petite chambre et tira de son pupitre une notice manuscrite : l'histoire de la Piétat du Béarn écrite par lui; il la plaça dans mes mains, en me disant avec une confiance et une bonté dont je lui sus un gré infini, que je pouvais en user comme si elle était mienne. C'est donc à lui que j'emprunte presque toute la narration suivante :

L'origine de Pardies est très-ancienne. C'était jadis une des villes florissantes de la plaine. Sa prospérité déclina au temps des invasions normandes et plus encore pendant les guerres de religion. Ses deux églises, Saint-Michel et Notre-Dame, furent brûlées en 1563 par les calvinistes; un temple huguenot les remplaça. Aujourd'hui l'église catholique est rebâtie; on ne sait même plus où s'élevait le temple protestant.

Au vii^e siècle, un des ducs du Périgord, nommé Adalbalde, faisant un voyage dans le territoire des Vascons pour visiter un parent de sa femme Rictrude, fut attaqué et assassiné dans le bois de Pardies. A l'endroit où ce crime fut commis, une chapelle fut érigée à la mémoire de la victime, considérée comme un martyr par la vénération populaire. Cette chapelle devint un lieu de pèlerinage. Elle fut détruite par les huguenots; mais on en voyait encore des vestiges en 1746. Pendant une longue période, l'obscurité se fait sur cette contrée bouleversée ; la tradition reste muette. Au milieu du xvii^e siècle, de grands maux affligèrent Pardies comme tout le Béarn; des grêles énormes, des épizooties, des épidémies s'accumulèrent pour

désoler ce malheureux district. Pendant dix ans, Dieu, en ses mystérieux desseins, sembla épuiser toutes ses rigueurs sur le Béarn. Les bras manquèrent pour la culture, les champs furent abandonnés, on donnait un acre de terre pour un boisseau de blé. Beaucoup de familles cherchèrent un refuge en Espagne. Enfin la mère miséricordieuse daigna intervenir et prendre compassion de ceux qui l'avaient toujours fidèlement honorée.

Un pauvre berger, qui conduisait des troupeaux de chèvres dans la montagne, fut visité trois fois par une apparition surnaturelle. La tradition affirme que la sainte Vierge elle-même lui commanda d'ordonner de sa part aux habitants de Pardies de bâtir sur la montagne une chapelle à *Notre-Dame de Miséricorde*, l'assurant qu'aussitôt cet ordre exécuté tous leurs maux cesseraient.

Déjà, depuis les édits bienfaisants de Louis XIII, l'église de Pardies avait été rebâtie; les habitants conclurent des révélations faites au berger que là ne devaient pas se borner leurs efforts, et qu'il leur fallait rétablir le pèlerinage de Piétat.

Le 29 mai 1664, ils adressèrent une pétition à l'évêque de Lescar, demandant l'autorisation nécessaire; elle leur parvint au bout de deux jours, et dès le lendemain ils se mirent à l'œuvre. Les vieillards, les malades et les infirmes eux-mêmes voulurent contribuer à la construction du pieux édifice, et plusieurs, en y travaillant, recouvrèrent la santé. Au bout de trois mois la chapelle était terminée et consacrée; la joie et l'abondance prirent la place de la misère et de la désolation; ceux qui s'étaient exilés revinrent sous leur toit natal, et le pays eut bientôt reconquis toute sa prospérité première.

Parmi tous les miracles obtenus alors à Notre-Dame de

Piétat, le plus étonnant peut-être fut l'entière disparition de l'hérésie et le retour de toute la population à son ancienne foi. Des grâces de toutes sortes récompensèrent les fidèles dévots à Marie : la délivrance des prisonniers faits par les Maures, la guérison des malades, la conversion des pécheurs. Entre tous les récits de miracles parvenus jusqu'à nous, j'ai remarqué celui-ci, arrivé en 1710.

Un homme et une femme d'Oloron vinrent prier le curé de Pardies, l'abbé Brequé, de faire avec eux une neuvaine pour leur fils aîné, dont ils n'avaient pas de nouvelles depuis fort longtemps. Ce jeune homme était allé en Espagne et n'en était pas revenu, ce qui les rendait inconsolables. Ils s'établirent à Pardies pendant la neuvaine, et montèrent chaque jour à Piétat pour y faire leurs dévotions. Le jeune homme avait été pris par les Sarrasins et vendu à un riche mahométan. Un crime ayant été commis par un de ses compagnons de captivité, le maître, ne sachant qui était le coupable, voulut qu'ils tirassent au sort lequel des deux serait mis à mort, et résolut de faire de cette odieuse cérémonie un divertissement pour ses hôtes un jour de banquet. Quand les deux esclaves furent amenés, une petite fille de onze ans qui se trouvait là avec sa mère prit tant d'intérêt à la figure sympathique et à la noble contenance du Béarnais, qu'elle supplia sa mère de demander sa grâce. Pendant ce temps, le jeune homme ne cessait d'invoquer Notre-Dame de Piétat, comme il l'avait toujours fait dans sa prison. La dame, ayant consenti à ce que sa fille désirait, obtint non-seulement la grâce du jeune homme, mais sa liberté. Il s'embarqua sur un vaisseau portugais et prit terre à Lisbonne ; il écrivit aussitôt à sa famille qu'il devait sa délivrance à Notre-Dame de Piétat. Lorsque ensuite il eut serré dans ses bras ses chers parents,

ils furent frappés d'étonnement en reconnaissant que le jour de la délivrance de leur fils, indiqué sur son passeport, coïncidait avec le dernier jour de la neuvaine qu'ils avaient faite. Toute la famille se rendit à Piétat avec des transports de reconnaissance et d'admiration pour la divine protectrice des affligés, qui les avait si merveilleusement consolés.

C'est au milieu de ces fréquentes merveilles que les habitants de Pardies vivaient heureux et sanctifiés, tirant honneur du grand nombre de pèlerins qui venaient prier chaque jour sur leur sainte montagne.

Hélas! ces jours de paix et de bonheur furent bientôt changés en jours d'amertume et de deuil. Pardies fut enveloppé dans le tourbillon révolutionnaire de 93. La chapelle et les dépendances furent vendues; mais, par une exception sans exemple, tous les habitants réunis obtinrent de rester copropriétaires des acheteurs. L'acte étrange de cette concession inespérée est un fait si étonnant, que j'en ai recueilli l'extrait suivant : « Les sieurs Dufare et Bordenave reconnaissent tous les habitants de la commune de Pardies, de l'un et de l'autre sexe, qui y résident ou y résideront à l'avenir, et non autrement ou différemment, copropriétaires avec eux... de ladite chapelle de Piétat, des deux bâtiments séparés, des dix arpents de terre et des arbres y existants, à l'effet d'y faire continuer le service du culte catholique, de tout temps professé par les habitants susdits, etc... (14 nivose, an V). »

Nous sommes forcé de convenir que, de nos jours, Piétat est moins bien traité que les autres sanctuaires anciens du Béarn. Le bon abbé Salles n'a personne pour l'assister dans son labeur spirituel; si zélé et si énergique qu'il soit, il lui est physiquement impossible de remplir un

ministère qui exigerait plusieurs coadjuteurs, et cependant, comme M. Salles le remarque dans son intéressant manuscrit, « il faut que Notre-Dame de la Miséricorde aime à répandre ses grâces sur ceux qui l'invoquent ici, puisque, en l'absence de toute assistance extérieure, tant de personnes franchissent de grandes distances pour venir jeter un regard sur la statue de Marie et adresser à cette reine très-clémente leur prière à travers la grille de l'ancien trésor. »

Aux jours de grandes fêtes, la foule des paysans arrive de toutes parts. Piétat, moins fréquenté que Betharram, est cependant cher au culte des Béarnais. L'eau d'une petite fontaine à quelques pas de la chapelle a la réputation de guérir miraculeusement les enfants malades ; aussi les mères ne se peuvent compter qui amènent là leurs petits enfants, soit dans leurs bras, soit par la main, et leur lavent le front dans l'eau de la fontaine avant d'aller recevoir la bénédiction du prêtre. Le chemin de fer a contribué à détourner de Piétat un grand nombre de pèlerins, parce qu'il faut moins de temps pour se rendre en wagon à Betharram ou à Lourdes que pour faire l'ascension de la montagne de Piétat. Mgr de Bayonne désire cependant que ce sanctuaire reprenne son ancienne importance ; il a promis aux habitants de Pardies tous ses encouragements personnels. Les sommes nécessaires pour l'installation des pères de Garaison ne sont pas suffisantes encore ; mais il est permis de compter que le zèle des serviteurs de Marie ramènera prochainement une rénovation qui donnera à la luxueuse ville de Pau un sanctuaire de plus où chercher les bénédictions et surtout les miséricordes dont une grande ville a toujours tant de besoin.

NOTRE-DAME DE POEY-LA-HOUN

Connaissez-vous le beau vallon d'Azun,
Avec ses monts couverts d'une éternelle neige ?
Avec ses prés fleuris et d'Arrens et d'aucun,
Que toujours bénit et protége
Notre-Dame de Poey-la-Houn ?

LAGRÈZE, *la Fée d'Azun.*

« Un voyage à Notre-Dame de Poey-la-Houn est un de ces événements qui, par la puissance de l'impression reçue, s'incorporent, si je puis parler ainsi, tellement en nous, et y creusent leur empreinte si profondément, que rien dans l'avenir ne saurait l'effacer. »

L. GASSIE, *la Vallée d'Azun.*

NOTRE-DAME DE POEY-LA-HOUN

(VAL D'AZUN)

Qui pourrait dépeindre l'aimable vallée du Lavedan, connue encore mieux sous le nom de *Vallée d'Argelez?* Les mots, hélas! ne sont pas des couleurs, et toute tentative de description me semble aussi impuissante à rendre les charmes de cette luxuriante vallée que le serait une caricature à donner l'idée d'une parfaite beauté.

Essayons en toute humilité : c'est le sentiment qui convient à cet ouvrage.

A partir des tours crénelées de la citadelle de Lourdes jusqu'au pittoresque et paisible village de Pierrefitte, c'est une succession non interrompue de tout ce que la nature offre de plus varié. Prairies vertes, épis dorés, ruisseaux d'argent, monts cultivés, pics neigeux, villages pleins de vie, abbayes en ruines, châteaux féodaux, villas embaumées, frais arbrisseaux, bosquets ombreux, chants d'oiseaux, clartés éblouissantes!

Le comte Henri de Killough, dans son livre *Quinze Jours aux Pyrénées*, écrit d'Argelez : « La vigne, les cerisiers, les peupliers, les saules, les ormes, les noyers, le maïs, tout est rassemblé là, et la végétation s'étend jusqu'aux sommets des montagnes. Par un beau jour, cela ressemble à un éden moderne ».

A quatre heures, un matin de mai, j'étais sur la terrasse de l'hôtel de France, à l'entrée de la ville d'Argelez. La neige couronnait encore les hauteurs du Soulom et du pic de Viscos. Le soleil levant empourprait les montagnes, tandis que la vallée était plongée dans la vapeur. Devant de tels spectacles, toute pensée devient instinctivement une prière. En un instant, je repassai toutes les joies et toutes les peines de ma vie, et toute mon âme se fondit dans un sentiment d'adoration ineffable, en présence de ces hauteurs rayonnantes et de cette vallée endormie.

Argelez, avec tous ses merveilleux attraits, convient mieux au touriste rêveur ou à l'amateur de pêche qu'au dévot pèlerin; je me hâtai donc vers la sauvage vallée d'Azun, où se trouve l'antique sanctuaire de Notre-Dame de Poey-la-Houn.

Avant que la belle route nouvelle des Eaux-Bonnes au col de Tortes existât, la vallée d'Azun était peu fréquentée. A l'entrée, à droite, sont les restes d'un château féodal, et, de l'autre côté, l'humble chapelle consacrée à la mère des affligés. La tour seigneuriale est tombée en poussière, tandis que le clocher s'élance toujours vers le ciel. On dit que ce château fut occupé jadis par le prince Noir, et que, du haut de cette forteresse, les barons défendirent longtemps la frontière contre les Maures et les Espagnols.

La chapelle de Poey-la-Houn est située sur un mamelon, au-dessous du pic d'Arieugrand, et semble clore la vallée. Elle est bâtie sur le roc qui lui sert de dalles. Une crevasse la traverse d'un bout à l'autre, et, par les pluies, il s'y formait jadis un ruisseau qu'on a détourné. Ses parois sont couvertes de marbre et d'or; sa voûte, d'azur, est semée d'étoiles d'or; les piliers de l'autel

sont torsadés, comme ceux du baldaquin de Saint-Pierre, à Rome. Des grappes et des feuilles de vigne, délicatement ciselées et dorées, s'y enroulent gracieusement. Au-dessus du porche on lit : *Monstra te esse matrem.*

De nombreuses statues de la Vierge, en or et en argent, témoignent de la dévotion des habitants à la divine mère du Sauveur. Sur les panneaux de la chapelle de Sainte-Anne, on voit une série des bas-reliefs en bois doré, représentant les apôtres à la dernière cène. Le retable du maître-autel est admirablement sculpté; mais la partie la plus extraordinaire de cette église est ce pavé naturel, formé par la roche vive et aplani par les pas des générations ! Lorsque j'entrai, il n'y avait personne. En m'agenouillant sur le roc nu, contrastant avec l'azur et l'or de la voûte, je me sentis à la fois sur la terre et au ciel, et je priai, avec une ferveur que je n'avais pas encore sentie, pour ceux que j'aime ici-bas et pour ceux qui m'ont précédé là-haut.

Des tribunes pour les hommes entourent l'église; car, dans le Bigorre et le pays basque, les femmes sont seules admises dans la nef.

Comment ce rocher, perdu dans un lieu aride et désert, est-il devenu un lieu si vénéré et si fameux dans les annales de la dévotion? Aucun document écrit n'est demeuré sur l'origine de la chapelle et la date de sa construction; mais la tradition a perpétué la légende suivante, religieusement crue dans toute la vallée d'Azun et dans tout le territoire pyrénéen.

Il y a six cents ans environ, vivait à Arrens un pauvre homme, juste et craignant Dieu, qui passait ses jours à travailler et ses nuits à prier. Pendant trois nuits très-obscures, il fut surpris de voir la montagne de Poey-la-Houn

soudainement illuminée par une clarté qui jetait des millions d'étincelles. Cette vision répétée lui sembla une inspiration de se rendre à l'endroit où il avait vu la lumière; mais aucune trace de feu ne se trouva sur l'herbe ou sur le feuillage. Il alla cependant chercher d'autres bergers pour l'accompagner jusqu'au haut de la montagne, et là, au pied d'un rocher de granit, ils virent une statue de la sainte Vierge tenant son divin enfant dans ses bras. Ils coururent au village d'Arrens, et racontèrent, tout émus, ce qu'ils avaient découvert. Les gens du pays les suivirent sur la montagne, et, apercevant comme eux la céleste image, ils s'écrièrent : « Un miracle ! un miracle ! » et, dans leur transport, ils voulurent s'approcher et se saisir de la statue; mais rien ne put la faire changer de place; un pouvoir secret paralysait tous leurs efforts. Ils comprirent alors le dessein de la Providence, et se mirent aussitôt à l'œuvre pour construire un oratoire qui pût servir d'abri à la précieuse statue. Bientôt après, l'affluence des pèlerins devenant considérable, l'oratoire fut transformé en une belle église, d'une grandeur et d'une élégance remarquables.

Ce sanctuaire a dû sans doute à sa situation écartée d'être épargné pendant les guerres de religion; mais il fut moins heureux en 93, des émissaires de la Convention arrivèrent dans le pays avec des ordres de destruction. On raconte qu'à leur entrée dans l'église, le blasphème et l'injure à la bouche, ils furent terrassés par des voix formidables qui descendaient de la voute, et par des fantômes qui les environnèrent. C'était un pieux stratagème des Azunois, pour écarter leurs ennemis. Malheureusement ces furieux iconoclastes, revenus de leur frayeur, accomplirent leur infâme mission. L'église fut

envahie et changée en poste militaire, pour servir à la défense de la frontière. Parmi les traditions conservées, on cite la bravoure des Azunoises, qui se déguisèrent en soldats espagnols, attaquèrent les hommes impies qui tenaient garnison dans leur bien-aimée chapelle, et les mirent en fuite.

L'église fut vendue comme bien national. Quand les acquéreurs vinrent en prendre possession avec l'intention annoncée de la détruire, ils furent assaillis par une pluie de pierres et par des vociférations qui les firent abandonner leur dessein. Quelque temps après, une pieuse veuve d'Arrens, Mme Anne Glère, acheta la chapelle pour quinze cents francs, presque tout ce qu'elle possédait. A sa mort, elle la légua à son neveu, l'abbé Porne, et celui-ci s'entendit avec la commune pour remettre ce sanctuaire parmi les dépendances de l'évêché de Tarbes. Mgr Laurence entreprit aussitôt la restauration de l'église et lui rendit son ancienne splendeur; il y attacha un séminaire pour l'éducation des garçons de la vallée, et le plaça sous la direction des pères de Garaison. La situation de leur couvent est agréable en été. La colline qui lui fait face est semée de hameaux et de nombreux troupeaux paissant les verts pâturages; à ses pieds est la petite ville d'Arrens, et au-dessus de Poey-la-Houn s'échelonnent jusqu'au ciel les pics neigeux. En hiver, ce séjour doit être moins riant et semble fait pour préparer les âmes à l'austérité de la vie ecclésiastique.

Certains usages des Azunois, combinés avec les traces retrouvées sur d'anciens bâtiments, induisent à penser que, lorsque la sainte Vierge fit connaître son désir d'être vénérée à Poey-la-Houn, elle inspira en même temps à ses fidèles un culte de dévotion à sa sainte

mère. Au bas de la montagne, sur la route d'Espagne, il y avait autrefois une petite chapelle dédiée à sainte Anne. Tous les voyageurs s'arrêtaient pour y prier. Les bergers mettaient leurs troupeaux sous sa protection ; on lui offrait le premier agneau et la première laine, quelquefois même les prémices des fromages. Les mères venaient y consacrer leurs filles, à leur naissance, et le nom d'Anne était toujours parmi les noms de leur baptême.

En 1793, cette chapelle fut pillée et détruite. Les habitants ne cessèrent pas de révérer cet emplacement sacré et de s'y rendre en foule, après leur visite à Poey-la-Houn, les jours de grandes fêtes. On les entendait soupirer devant cette ruine chère à leurs souvenirs, et murmurer le nom de sainte Anne dans leur prière. Les hommes peuvent détruire les autels de pierre ; mais ils ne peuvent pas atteindre le sanctuaire intime de la foi dans les cœurs.

La dévotion à sainte Anne a conservé toute sa vivacité dans la vallée d'Azun. Mgr Laurence a fait don à l'église d'une relique de sainte Anne, qu'il avait rapportée de Rome en 1837. Depuis cette époque, de grandes grâces ont été obtenues, à la suite de neuvaines faites à son autel privilégié, dans l'église de Poey-la-Houn, où la précieuse relique est conservée. Pour fortifier cette dévotion nationale à la mère de Notre-Dame, une confrérie fut instituée canoniquement, le 8 décembre 1858. Elle s'est étendue dans tout le diocèse de Tarbes et les diocèses environnants ; elle s'est agrégée aux associations du Sacré-Cœur et des Apôtres de la prière, à Rome, et plusieurs indulgences y sont attachées.

Un des objets principaux de cette confrérie est de former de bonnes mères : d'abord en élevant les jeunes

filles dans la piété et dans l'habitude de tous les devoirs domestiques; ensuite en préservant les jeunes femmes des occasions dangereuses, par la fréquentation des sacrements et par des réunions de charité et de dévotion.

Le directeur de la confrérie est le supérieur des missionnaires de Poey-la-Houn. J'appris du père Fervère que, pendant ces dernières années, d'innombrables grâces ont été obtenues par l'intercession de sainte Anne : tantôt la conversion d'une personne chère, tantôt une guérison inespérée, quelquefois le gain d'un procès, ou des consolations inattendues dans le malheur. Aucune dévotion n'est plus complétement agréable à Marie que celle qui réunit le nom de sa mère au sien, pour en former le symbole de toutes les vertus de la femme à tous les âges et dans quelque état qu'elle soit appelée à vivre.

Dès la veille du 8 septembre, les pèlerins affluent à Arrens. Le matin, dès l'aube, tous les sentiers de la montagne sont couverts de monde. L'évêque de Tarbes officie en grande pompe; les rudes voix des montagnards se mêlent aux chants des citadins pour entonner des cantiques. La ferveur et l'émotion sont peintes sur tous les visages. Il est évident que la foi habite cette contrée et anime ces populations honnêtes et laborieuses. Avant l'établissement du chemin de fer d'Argelez aux Eaux-Bonnes, on ne connaissait dans ces parages ni le café ni l'eau-de-vie; malgré l'invasion de la civilisation moderne dans leur vallée, les Azunois ne paient qu'un faible tribut à l'émigration des campagnes vers les villes. On remarque que ceux mêmes que le désir d'améliorer leur position a poussés jusque sur les quais de Bordeaux et de Bayonne, pour y grossir le flot annuel des émigrants, reviennent dès qu'ils ont amassé un petit pécule, et se

fixent, pour le reste de leur vie, dans leur hameau natal. Les mariages y sont généralement heureux. Les femmes de la vallée d'Azun ont une pureté de traits remarquable et des sentiments dévoués à leurs époux. Les veuves qui se remarient y sont peu considérées. Je m'éloignai à regret de cet éden caché dans la montagne, où les mœurs sont dans une si parfaite harmonie avec les beautés naturelles que le Créateur y a semées.

CANTIQUE A SAINTE ANNE

REFRAIN

Mère de notre auguste mère,
Sainte Anne, écoute nos accents;
Daigne bénir notre prière,
Et reçois-nous pour tes enfants. } *Bis.*

Enfants de la contrée,
Venez à son autel,
Où l'âme consolée
Goûte la paix du ciel.

Dans son humble chapelle
Sainte Anne, à pleines mains,
Répand sur le fidèle
Tous ses trésors divins.

C'est là que, dès l'enfance,
Nos fortunés aïeux
Ont vu de sa puissance
Les effets merveilleux.

La veuve désolée
Lui révèle son cœur,
Et son âme accablée
Retrouve le bonheur.

A sa main vigilante
Confiant son troupeau,
Le berger prie et chante,
Sans craindre le fléau.

Dans ta frayeur cruelle,
Voyageur égaré,
Par sa voix maternelle
Tu te sens rassuré.

Celui que l'on condamne,
L'affligé, l'orphelin,
Tous trouvent en sainte Anne
Un refuge certain.

Mais, surtout, sa tendresse
S'étend sur le pécheur
Qui la prie et la presse
De fléchir le Seigneur.

Je ne puis, ô ma mère,
Raconter les bienfaits
Dont ce lieu solitaire
Conserve les secrets.

NOTRE-DAME D'HÉAS

« On dirait que l'Éternel, pour se jouer des ouvrages des hommes, forma l'amphithéâtre de Gavarnie. »
　　　　　　　　　　　　　　　ARDANÈRE.

Divine Mère, lorsque vous daignâtes inspirer à quelques-uns de vos bien-aimés enfants la pensée de vous élever un sanctuaire au milieu de ces montagnes, vous aviez certainement en vue non-seulement les bergers qui les habitent, mais encore les pécheurs qui viendraient les visiter. Montrez donc, ô très-miséricordieuse Marie, que vous êtes la mère des uns et des autres : sauvez les premiers de tout danger du corps et de l'âme ; retirez les seconds de l'abîme du péché, pour les établir solidement dans la grâce.
　　　VAL ET CHAPELLE DE NOTRE-DAME D'HÉAS.

NOTRE-DAME D'HÉAS

(VAL D'HÉAS)

De Baréges je partis un matin avec plusieurs amis, et nous prîmes la route de Gavarnie. Ce chemin est une bande étroite, taillée dans le roc, d'où le regard plonge dans un abîme de quatre cents pieds, au fond duquel bouillonne un torrent. La voiture rase de si près le bord du précipice, que les voyageurs sont pris par le vertige s'ils n'en détournent la vue. En approchant du village de Gèdre, on aperçoit la Brèche de Roland.

Selon la légende, Roland trancha la montagne avec sa bonne épée Durandal, et ouvrit ainsi un passage à ses guerriers pour aller exterminer les Maures.

La route de Gèdre à Gavarnie est le triomphe de la science des ingénieurs. Elle monte continuellement à travers les obstacles les plus gigantesques ; les hommes et les chevaux semblent des fourmis se frayant un passage entre ces roches formidables qui ont la forme d'animaux antédiluviens, couchés les uns sur les autres dans les attitudes les plus bizarres; on croirait voir des monstres défendant les approches de quelque séjour enchanté.

Parfois des blocs énormes surplombent tellement au-dessus des voyageurs, qu'ils semblent prêts à se détacher et à les écraser, comme l'homme écrase des insectes sous ses pas. On est oppressé, pendant ce trajet, comme pendant les visions d'un lourd cauchemar, et c'est avec une impression de plaisir qu'on aperçoit enfin le village de Gavarnie, s'abritant dans une gorge paisible. On y arrive par un pont de marbre blanc.

Dès que nous eûmes mis pied à terre, nous fûmes assaillis par des conducteurs d'ânes et de chevaux, impatients de transporter les touristes à la cascade et aux glaciers. De l'église on a la vue imposante du Cirque, cette muraille éternelle entre l'Espagne et la France, dont le sombre aspect n'est éclairci que par les plaques blanches formées par les glaciers. On y arrive en une heure, et l'esprit est comme stupéfié devant le spectacle de cette merveille naturelle, dont aucune description ne saurait donner une suffisante idée ; les précipices qui forment les parois du cirque ont de mille à quatorze cents pieds ; les cascades glissent verticalement le long des parois, comme des rubans d'argent ; la principale, à gauche, forme une nappe d'eau qui se précipite de douze cents pieds. C'est la cascade la plus considérable d'Europe.

Je restai longtemps abîmé dans la contemplation de ces effrayantes splendeurs, et, laissant mes compagnons de voyage retourner à Gèdre, je poursuivis le but principal de mon excursion, qui était mon pèlerinage à Notre-Dame d'Héas.

Monté sur un disgracieux ânon, je commençai, avec mon guide, la rude ascension du val d'Héas. Le chemin, impraticable pour les voitures, est inégal, étroit et rocailleux. On monte et on descend alternativement. Un faux

pas de sa monture, ou un léger éboulement, suffirait pour précipiter le voyageur dans un abîme. Au moment de la fonte des neiges, certains endroits sont extrêmement périlleux, et cependant, au dire des habitants, il n'arrive jamais d'accidents ; la végétation consiste en buis, pins et noyers. On arrive au plateau de Coumélie, admirablement cultivé et nourrissant une population assez considérable de bergers ; ensuite vient la chaîne de Marboré, puis celle de Troumouse. Dans ces parages abondent les fleurs rares. Toutes les variétés de saxifrages croissent entre les fissures des pierres, et pendent en grappes sur les précipices ; le lis, la belladone, s'y trouvent en quantité. Au mois de juillet, les botanistes explorent, avec leur patient enthousiasme, ces vallons embaumés.

Nous arrivâmes à un endroit nommé l'Arayé, qui ressemble au chaos de la route de Gavarnie, plus étrange peut-être encore ; car on aperçoit la portion de la montagne qui est restée intacte après le tremblement de terre de 1650, tandis que l'autre moitié s'en est violemment séparée pour se répandre en blocs gigantesques sur la vallée, dont elle a comblé le torrent. C'est le désordre le plus complet et le plus effrayant que puisse rêver l'imagination. Presque en face est un paysage tout contraire. Un bois de hêtres offre son délicieux ombrage, une multitude de petites cascades y murmurent. On a nommé ce riant endroit *les Glouriettes*. Près de là se trouve le rocher du mail, témoin d'un miracle que nous raconterons plus loin. Enfin, on découvre la chapelle de Notre-Dame d'Héas, à cinq mille soixante-quinze pieds au-dessus du niveau de la mer. Quand j'arrivai, les ombres du soir l'enveloppaient, et jamais peut-être je n'avais éprouvé une si forte impression de tristesse méditative.

On n'entendait que le tintement des clochettes et le sourd mugissement des torrents. Héas est dans la plus sauvage des situations. Quelques champs, quelques cabanes entourent le sanctuaire de Notre-Dame. On traverse un périlleux pont; on arrive à une mauvaise auberge dont l'hôtesse vous accueille avec affabilité et vous introduit dans un petit salon rempli de fusils de toutes grandeurs, et dont les lambris sont formés de têtes de loups et d'isards, car le propriétaire est le chasseur le plus fameux de cette région.

En face de l'auberge est l'église, et, tout auprès, la maison des pères, pauvre et nue. Je restai longtemps auprès du père Ferrère, dans sa cellule, et longtemps il me parla, avec une dévotion tendre et une foi lumineuse, de l'origine et des traditions de Notre-Dame d'Héas. C'est un repos délicieux, après les fatigues d'une semblable excursion, d'écouter et d'admirer de tels hommes, qu'on est surpris de trouver au fond d'un désert, et de se mettre en communion d'idées avec eux pour célébrer les grandes choses que Dieu a faites pour la gloire de sa divine mère.

A neuf heures, la cloche de l'église annonça la prière du soir; son éclat argentin résonnait sous la voûte du ciel étoilé. J'étais le seul étranger. Le lendemain j'assistai à l'office, et j'aurais voyagé encore bien plus loin pour ressentir les émotions profondes de cette solitude et prier devant l'autel béni où l'abondance des grâces tombe sur l'unique pèlerin, comme sur la plus immense foule d'admirateurs.

On raconte que la première chapelle bâtie à Héas fut construite par trois maçons, qui furent nourris miraculeusement par le lait de trois chèvres qui descendaient chaque matin de la montagne avec leurs chevreaux.

Bientôt ils eurent la tentation de se procurer une nourriture plus substantielle, et se décidèrent à tuer une chèvre; les deux autres ne revinrent pas, et ils faillirent mourir de faim.

Cette pauvre chapelle était d'abord couverte en chaume, et n'en était pas moins fréquentée par tous les bergers d'alentour et par les habitants des vallées innombrables de cette chaîne de montagnes.

Ces populations pauvres n'avaient pu se procurer une statue de la sainte Vierge. Une tentation vint aux bergers d'Héas de s'emparer d'une statue de Notre-Dame en grande vénération dans leur voisinage, sur le versant espagnol des Pyrénées. Ils crurent, dans leur ignorante simplicité, que le motif de leur vol le rendrait excusable.

Six hommes quittèrent leur hameau, traversèrent les ravins et les bois, et parvinrent, de nuit, à Notre-Dame de Pinède; tout dormait. Ils se saisirent de la statue, et, sans se reposer, s'enfoncèrent dans la montagne. Ils se réjouissaient déjà de posséder ce trésor et d'avoir l'honneur de le placer sur leur autel, lorsqu'une grande fatigue les prit, et, se croyant assez loin pour être en sûreté, ils placèrent la statue sur une roche et s'endormirent. Pendant ce temps, un vieux patriarche du village de Pinède s'était réveillé au son d'une voix douce qui pénétrait jusqu'à son cœur et lui disait : « Mes enfants de la montagne voisine sont venus et ont emporté ma statue. » Le pieux vieillard se leva aussitôt, et poussa un grand cri qui réveilla tout le voisinage. Il raconta sa vision, et tous coururent à la chapelle, où, ne voyant plus leur chère madone, ils proférèrent des menaces de vengeance contre les misérables sacriléges qui la leur avaient dérobée. Ils prirent leurs hauberts et leurs couteaux, et s'acheminèrent rapide-

ment du côté de la France. Longtemps ils cherchèrent sans rien découvrir, et le découragement s'emparait d'eux, quand une lumière leur apparut à une certaine distance; ils y coururent, et trouvèrent leur statue sur le rocher du mail au pied duquel dormaient leurs ennemis. Tout à coup, par un miracle intérieur, le feu de la colère et de la vengeance s'éteignit dans leurs âmes; ils ne sentirent plus que la joie d'avoir reconquis l'image de leur souveraine. Ils l'enlevèrent délicatement et s'en retournèrent, laissant les larrons à leurs songes agréables. La désolation de ceux-ci fut grande quand ils s'éveillèrent; mais, en même temps, leurs yeux s'ouvrirent sur la gravité de leur péché; ils vinrent en grande confusion le confesser à leur prêtre, et tout le pays considéra comme une faveur spéciale de la sainte Vierge qu'ils n'eussent pu accomplir leur larcin.

Leur zèle et leur repentir ayant attiré la compassion de la mère du Sauveur, elle daigna les dédommager de leur mésaventure. Ils virent un jour deux tourterelles tournoyant dans le ciel; elles finirent par se percher auprès d'une fontaine, qu'on appela depuis la fontaine de Notre-Dame, et là fut découverte une statue de la sainte Vierge, la même qu'on voit encore aujourd'hui sur l'autel de l'église. Une des tourterelles, après s'être reposée au bord de la fontaine, avait repris son vol et s'était perchée sur le clocher de Poey-la-Houn; les montagnards y virent un symbole de l'union spirituelle qui devait exister entre ces deux sanctuaires, bien que séparés par des pics couverts de neige. D'accord avec cette touchante tradition, les pères de Garaison partagent leur sollicitude fidèlement entre ces deux autels de Marie.

La chapelle fut bientôt trop petite pour le grand nombre

de visiteurs ; on en bâtit une plus grande, attenante au prieuré ; mais celle-là encore fut insuffisante. On construisit alors celle qui existe encore aujourd'hui, et qui date de 1650.

Le sanctuaire d'Héas continua à répandre les faveurs divines sur le canton jusqu'à la terrible époque de la révolution. Des soldats furent envoyés pour détruire la chapelle. Un d'eux, malgré les menaces des habitants, s'avança jusqu'à la statue de la Vierge et l'apostropha ainsi : « Si tu es une sainte, défends-toi contre ceci ; » et il tira un coup de mousquet qui l'atteignit à la tête. Peu de jours après, placé à un avant-poste dans la vallée d'Estaubé, il reçut une balle à la même place où il avait frappé la statue, et tomba mort. Dernièrement encore subsistait, à la place où il était tombé, le monument par lequel les habitants avaient voulu marquer leur exécration pour son forfait et perpétuer le souvenir de son châtiment.

Les prêtres s'étaient dispersés, l'église était vendue. Longtemps elle demeura la propriété de quelques habitants du canton qui peu à peu la rendirent à la dévotion des fidèles ; et enfin Mgr Loyson, évêque de Tarbes, y rétablit solennellement les offices du culte en 1848. Les pèlerinages y furent remis sous la direction des pères de l'Immaculée-Conception.

Dès le commencement du mois d'août, on voit des troupes de pèlerins chargés de provisions traverser les vallées et les torrents pour se rendre à ce lieu de dévotion. Ils s'échelonnent en longues files sur les sentiers des montagnes, revêtus de leurs plus beaux costumes ; les femmes portent leurs capulets rouges, et tous chantent à tue-tête leurs cantiques nationaux. Les discordances inévitables

forment pourtant, dans ce vaste ensemble, une indéfinissable harmonie, quand tous les chants sont répercutés par les échos de la montagne et semblent arriver du ciel.

On entre pêle-mêle dans le vaste sanctuaire, dont les autels sont richement décorés et couverts de fleurs. La statue miraculeuse est promenée processionnellement à l'entour de l'église, pour satisfaire à la piété fervente de la foule qui se précipite pour en baiser les pieds. Un prêtre reçoit les offrandes, et enregistre les demandes de messes et de prières pour les neuvaines. L'offrande pour une messe, à Héas, doit être supérieure à celle qui est d'usage, si on réfléchit aux dures privations que s'imposent les vénérables prêtres qui séjournent en ce lieu tout l'hiver, et se tiennent à la disposition du plus obscur voyageur sans que jamais rien ait rebuté leur zèle.

L'église est bâtie en forme de croix grecque, couronnée d'un double dôme et surmontée d'une tour octogone. L'aspect intérieur de la chapelle est lumineux et gai. La statue miraculeuse est placée sur un piédestal, au-dessus du tabernacle. Dans la nef est un très-ancien crucifix, de grandeur naturelle, dont l'effet est saisissant. Aux fêtes solennelles, pendant l'été, la foule élégante des baigneurs de Baréges, de Saint-Sauveur et de Cauterets monte jusqu'à Héas, et rien n'est plus pittoresque que le mélange des costumes de la ville avec ceux des montagnards. Beaucoup d'Espagnols arrivent aussi, couverts de leurs broderies brillantes ou fanées et de leurs chapeaux enrubanés. Riches et pauvres, petits et grands, se prosternent ensemble, et mangent à la même table sainte le pain des anges; tous vont à l'*adoration*, c'est le terme en usage, qui signifie seulement *vénérer* la sainte Vierge; car tous savent que l'adoration n'est due qu'à Dieu. Des

larmes de tendresse et de foi sillonnent quelquefois de rudes visages, et les intonations les plus diverses répondent avec un pur élan aux prières de l'officiant. La scène extérieure ajoute un caractère tout particulier au pèlerinage d'Héas. Les torrents, dont on entend les sourds rugissements quand ils se précipitent des hauteurs d'Aguila et de Troumouse; ces montagnes qui s'élèvent presque perpendiculairement, et dont les sommets, couverts de neige, tranchent sur un ciel d'azur ; cette humble église au fond d'un cirque majestueux : tout concourt à impressionner fortement l'âme et à la plonger dans le sentiment du néant de l'humanité devant la majesté divine. Et pourtant l'impression terrible est adoucie et rendue aimable par cette tendre dévotion à Marie, qui nous relie à ce que nous avons de plus cher, en nous rappelant les faveurs que nous sommes venus implorer.

Il est impossible de ne pas emporter d'Héas un souvenir profondément tendre et religieux, une solennelle espérance de salut. Je le quittai pénétré de ces pensées, et je redescendis à Gèdre par les mêmes sentiers périlleux que j'avais suivis en montant, sans songer un seul instant aux dangereux précipices que je traversais.

NOTRE-DAME DE BOURISP

O Bourisp, bourgade bénie,
Tressaille sous tes pics aigus,
Toi que la mère de Jésus
Pour son sanctuaire a choisie !

C'est à toi que sa sainte image
Fut donnée en signe d'amour :
Oh ! qu'il fut beau pour toi, le jour
Où tu reçus ce divin gage !

NOTRE-DAME DE BOURISP

(VAL D'AURE)

Bagnères-de-Luchon est un endroit charmant, on l'a surnommé le Bade des Pyrénées. En vérité, si la grâce du paysage, les collines, les plaines, les forêts; si le rassemblement de la *fashion*, si la clarté exorbitante de toutes choses peuvent constituer une ressemblance, Luchon n'est pas indigne de la comparaison. Sur un seul point, Luchon le cède à Baden : elle n'a ni jeux ni casinos; le démon y doit employer d'autres moyens pour la ruine et la perversion des preneurs d'eau. Peu d'endroits sont plus animés et plus gais que Luchon pendant la saison des bains. Ses maisons séparées par des bouquets de peupliers, ses bâtiments publics, ses avenues couvertes de boutiques, ses cafés encadrés de jardins, ses salons de lecture, le continuel mouvement des voitures, des cavalcades et des piétons, tout cela forme un joyeux et étourdissant spectacle, dont les yeux et l'esprit peuvent d'ailleurs se reposer à chaque instant. En levant les yeux vers les montagnes qui encadrent l'horizon, une des excursions les plus intéressantes est le val de Lis, où se trouve la fameuse cascade d'Enfer, qui se précipite dans le gouffre

avec un bruit formidable et une écume bouillonnante donnant le vertige. Tout à côté, la plaine est couverte de lis d'une grande hauteur qui répandent leurs parfums dans l'air attiédi ; c'est un saisissant contraste. Le lac d'Oo est remarquable par ses eaux bleues et ses bords verdoyants qui remontent en pente douce vers les montagnes. Enfin le port de Venasque avec son ascension périlleuse et l'Entécade avec son panorama immense de montagnes volcaniques, de forêts touffues, de vallées profondes, de cascades innombrables, offrent les distractions les plus émouvantes et les plus variées aux excursionnistes.

Mais il est une excursion qui eut pour moi plus d'attrait que celle de l'Entécade ou du port de Venasque : c'est le pèlerinage à Notre-Dame de Bourisp, dans la vallée d'Aure. Je traversai le col de Percharde par une route en spirale creusée dans le roc ; j'admirai la vallée de Lourou et ses nombreux villages, et je m'agenouillai devant une petite chapelle qui porte cette inscription : « Notre-Dame de Bonne-Rencontre, priez pour les voyageurs. » Dans la ville d'Arreau, je visitai une très-curieuse église, Saint-Exupère. Elle fut construite au xie siècle ; l'écusson et le monogramme des templiers sont sculptés sur le portail et dans la frise en pierre. On remarque une femme coiffée comme le sont encore aujourd'hui les paysannes du pays ; elle porte sur son dos une besace remplie de péchés ; elle est à moitié engloutie dans la gueule d'un dragon, et deux serpents qui s'enlacent autour d'elle semblent l'entraîner. Saint Exupère était né à Arreau, au ve siècle. Après la mort de saint Servius, il fut nommé évêque de Toulouse ; il délivra cette ville des Vandales ; il détruisit les schismes et les hérésies qui régnaient alors ; il combattit la simonie et fut cité comme un des plus grands prélats de son temps.

Jérôme a écrit de lui : « Il endurait la faim pour donner à manger à ses frères pauvres ; il s'imposait mille privations pour subvenir aux besoins de son prochain. Mais il était riche dans sa pauvreté : qui est plus riche que celui qui porte le corps du Seigneur, fût-ce comme Exupère, dans un panier d'osier, et son précieux sang dans un vase de terre ? »

Je continuai ma route à travers le val d'Aure, un des plus fertiles et des plus riants des Pyrénées. D'Arreau à Saint-Lary, dans un espace de trois heures, il n'est pas un pouce de terrain sans culture. Je comptai sur ma route au moins vingt-cinq villages, les uns au bord des rivières, les autres sur les hauteurs. Partout s'élèvent des autels à Marie. Là les mères amènent leurs enfants pour les y faire baptiser ; ici on vient solliciter une faveur ; nulle part la dévotion à la mère du Sauveur n'est plus générale et plus fervente. Parmi les nombreux oratoires qui en témoignent, il en est un cependant abandonné aujourd'hui. On croit qu'il avait été occupé par les templiers ; un pont formé de sapins jetés sur l'abîme conduit le voyageur à une petite maison qui paraît perchée au-dessus du précipice. Là priaient les moines hospitaliers au milieu des avalanches, entourés de glaciers, portant secours aux malheureux surpris par l'ouragan ; les restes de la chapelle contiennent encore les tombes de ceux que leur charité n'avait pu sauver de la mort en ces passages périlleux.

Tout au fond de cette belle vallée d'Aure, existait jadis un humble hameau de sept maisons au milieu desquelles s'élevait une petite chapelle dédiée à saint Orens ; c'était Bourisp. Il n'en reste rien ; mais une nouvelle Bourisp, ancienne aujourd'hui, fut rebâtie au pied du mont Tramesaïgues, au bord d'un petit ruisseau. L'église n'est pas

d'une magnifique architecture ; mais elle contient des vitraux gothiques, et ses murs sont couverts à l'intérieur de fresques fort anciennes et fort curieuses. Dans ces vallons écartés où nulle science n'avait pénétré, il était d'usage d'offrir aux yeux, dans les églises, ce que les dévots illettrés étaient hors d'état de lire ; on voit de nombreuses traces de cet usage dans les chapelles des Pyrénées.

Sous le porche de Bourisp sont représentés en camaïeu les sept péchés capitaux. Chaque péché est personnifié par une femme entraînée par un démon. La Gourmandise tient un verre à la main et est assise sur un porc ; la Paresse, les bras croisés, est montée sur un âne ; la Luxure, sur un bouc ; l'Orgueil, sur un lion ; l'Avarice serre une bourse contre elle et monte une bête chimérique ; la Colère s'arrache les cheveux et monte un dragon à langue de feu ; l'Envie tient un miroir et monte un cheval. Tout le pourtour est une peinture saisissante du jugement dernier. Au plafond sont Énoch et Élie, les seuls humains qui soient arrivés au ciel sans passer par les portes de la mort. On voit aussi l'arbre généalogique de la sainte Vierge ; la statue miraculeuse est dans le style du xiie siècle, la tête et le visage sont noirs ; on raconte aussi comment elle fut découverte et fut cause de la construction de l'église de Bourisp.

A Pouy, près de l'ancien oratoire de Saint-Orens, était une fontaine ; un propriétaire de troupeaux y menait boire son bétail ; il s'apercevait qu'un de ses bœufs quittait les autres et courait du côté d'un marécage voisin. Il eut un jour la curiosité de le suivre, et le vit occupé à lécher une statue de la sainte Vierge cachée dans les broussailles ; il en informa le curé. Celui-ci, accompagné de beaucoup de monde, alla chercher la statue et la fit transporter dans son

église paroissiale; mais la statue avait disparu le lendemain. On la retrouva au même endroit; quatre fois le bon prêtre la rapporta dans son église, et quatre fois la statue fut retrouvée le lendemain dans le marais qu'on nommait Lescar. C'était donc là que la sainte Vierge voulait être honorée et avoir un temple. Personne n'en douta plus, et l'on se mit à construire une petite chapelle qui attira bientôt les pèlerins en si grand nombre, qu'il fallut construire une véritable église. C'est celle qu'on voit aujourd'hui. On raconte qu'un architecte inconnu en donna le plan et inspecta les travaux, puis disparut dès qu'elle fut terminée. Une légende affirme que des mains invisibles aidaient les ouvriers, et qu'ils trouvaient le matin l'ouvrage avancé pendant la nuit. Une colonne fut érigée auprès de la fontaine avec cette inscription : « Fontaine de l'apparition de la Vierge. »

Parmi les nombreux miracles opérés à Notre-Dame de Bourisp, j'ai retenu les deux traits suivants.

Le seigneur de Bazus était marié depuis plusieurs années et se désolait de n'avoir pas d'héritier à qui laisser ses immenses biens. Il fit alors avec sa femme un pèlerinage à Notre-Dame de Bourisp. Ils s'y rendirent pieds nus, la tête découverte, et présentèrent comme offrande un enfant Jésus en cire et deux cœurs en argent massif. Après leurs dévotions ils se retirèrent pleins de confiance; Dieu récompensa leur foi. L'année suivante, ils revinrent pour rendre grâces de la naissance d'un fils, et apportèrent un superbe ornement complet pour la chapelle.

Une pauvre femme vivait à Louret, et ne pouvait parvenir à élever aucun enfant; elle en avait eu neuf, qui étaient morts successivement; elle se rendit à Bourisp, et y fit une neuvaine avec grande ferveur. L'enfant qu'elle

mit au monde peu après ne mourut pas, et fut la joie et la consolation de sa vieillesse.

Bien d'autres faveurs sont racontées par les habitants du val d'Aure. Ils ont obtenu plus d'une fois par des prières publiques la cessation de la sécheresse, un des fléaux de leur pays.

Avant de quitter Bourisp, je visitai les ruines de l'ancien oratoire de Saint-Orens, et j'appris d'un bon prêtre des détails intéressants sur la vie de ce saint. Il était né à Huesca en Aragon, non loin de la frontière pyrénéenne. Son père était duc d'Urgel et gouverneur de Catalogne, et tenu, ainsi que Venance sa femme, en grande vénération dans tout le pays. Le jeune Orens témoigna de bonne heure le désir d'embrasser la vie religieuse. Il abandonna à son frère sa part de l'héritage de ses parents; mais presque aussitôt son frère mourut. Orens vendit alors tout son patrimoine, le distribua aux pauvres et se retira dans la solitude. Le lieu qu'il choisit était propre à la méditation ; on y monte par un rude sentier, bien peu fréquenté aujourd'hui. Le seul bruit qu'on entend est celui des torrents qui se précipitent en cascades et forment le lac Isaby. On aperçoit encore, sur un plateau couronné par de vieux arbres, les restes de la petite chapelle et de l'ermitage où saint Orens vécut longtemps dans la sainteté la plus parfaite. Sa réputation s'était étendue fort loin. Une voix du ciel fut, dit-on, entendue à la mort de saint Ursinien, qui désignait Orens pour son successeur. Le pieux ermite refusa d'abord ; mais une révélation lui commanda d'accepter, et il fut sacré évêque d'Auch en l'an 400. Ses premiers efforts furent contre l'idolâtrie ; il fit détruire le temple d'Apollon et construire à la place une église en l'honneur de deux martyrs, saint Cricy et sainte

Juliette. Au milieu de ses occupations épiscopales il trouvait le temps de célébrer en vers les vérités de la religion. Son poëme latin *Commonitorium* est cité pour l'élégance de la diction et la vigueur des pensées. Orens délivra la ville d'Auch des barbares qui l'avaient investie, et cette délivrance est encore célébrée annuellement le 6 mai. Les reliques du saint sont promenées solennellement par la ville, en commençant par la gauche, en mémoire de ce que saint Orens avait été obligé de commencer ainsi la procession qu'il avait faite pendant l'investissement, bien que cela fût contraire au cérémonial ordinaire. Sa mort arriva en 439; il l'appelait de tous ses vœux et la regardait comme le jour de la naissance. « L'homme ne vit vraiment, disait-il, que dans l'éternité. » Il eut, en recevant le viatique, une vision de Notre-Seigneur Jésus-Christ environné par une multitude d'anges et lui désignant une place à sa droite; un parfum céleste se répandit dans l'air au moment où il expira. Une portion de ses reliques fut donnée à sa ville natale, Huesca; le reste fut transféré à Toulouse, dans le xie siècle, par Bernard de Seilhac. On a longtemps conservé dans les montagnes la corne d'ivoire qui lui servait à rassembler les bergers pour la prière, et on s'en servait pour le même usage les jours de la semaine sainte. Sa mémoire est toujours en grande vénération dans tout le Lavedan. En revenant de Bourisp, je visitai près de Luchon la chapelle de Tagnostique, sur laquelle j'appris l'anecdote suivante.

A la révolution, la chapelle fut démolie; un habitant de Luchon devint propriétaire du terrain, et il eut l'impiété de construire une étable à l'endroit même où avait été située l'église. Son bétail dépérit et mourut, toutes sortes de calamités tombèrent sur lui. Cédant à la persua-

sion d'amis pieux, il se décida à faire abattre son étable et fit vœu de reconstruire la chapelle de ses propres mains pour faire amende honorable de sa profanation. Comme il travaillait à creuser les fondations, il vit avec stupeur que ses bestiaux, paissant alentour, venaient s'agenouiller sur le gazon comme pour prendre part à son repentir. Enfin la chapelle fut rebâtie et rendue à la dévotion du peuple. Il ne passe pas par là un voyageur qui ne s'arrête pour faire une prière, et le plus pauvre ne manque pas de déposer un sou dans le tronc appendu à l'entrée.

Une solennité annuelle fut instituée pour le jour de l'Ascension. On porte alors la statue en procession jusqu'à l'église de Pouy ; elle est couverte de riches étoffes et placée sous un dais ; les notables du canton se font un honneur de la porter ; les rues sont jonchées de fleurs, et les chants retentissent dans toute la vallée.

Que ceux dont la foi a été ébranlée par les orages de la vie, que ceux dont les cœurs ont éprouvé l'injustice des hommes, que ceux dont les esprits agités ne peuvent trouver aucun repos, viennent assister à une de ces fêtes méridionales chez les pieux montagnards des Pyrénées ; dès l'aube, tous les clochers des villages d'alentour carillonnent la fête ; les joyeuses populations arrivent de toutes parts ; on se prosterne, on prie, on pleure devant la statue, symbole révéré de toutes les grâces que les mortels puissent désirer. Ce ne sont pas des superstitions : chacun de ces humbles dévots sait parfaitement que Marie est au ciel ; mais il croit fermement aussi qu'elle a le pouvoir de communiquer ses grâces par des intermédiaires terrestres, et qu'on est certain de lui plaire en vénérant l'image bénie par laquelle elle a daigné opérer des miracles. Comme à Héas, cette fête est nommée une « adoration de Notre-

Dame », car l'adoration signifie en leur langage *prosternement*. Celui qui verrait sans émotion le touchant spectacle de cette foi ardente et humble, vive et recueillie, ne connaîtrait pas une des plus douces jouissances de l'âme.

On avait coutume autrefois dans ces campagnes de battre du beurre pendant la procession et de le mettre à part pour servir d'onguent. On avait remarqué que jamais ce beurre ne rancissait et qu'il guérissait toutes sortes de maux.

NOTRE-DAME DE MÉDOUS

NOTRE-DAME DE MÉDOUS

(VAL DE CAMPAN)

Quel endroit tranquille est Bagnères de Bigorre, comparé aux autres villes d'eaux ses sœurs. On y trouve cependant une foule de distractions : casino, concerts et bals; mais il y règne une sorte de calme, dû à la fréquentation des familles qui y viennent chercher la santé pour quelqu'un de leurs membres, et qui y mènent l'existence bourgeoise et tranquille favorable à la santé. Aucune situation n'est plus pittoresque.

Des glaciers qui la dominent découlent une foule de rivières : le gave de Cauterets, l'Adour, l'Échez, l'Arros; et au milieu de toutes ces eaux qui fertilisent le pays, se trouve le trésor naturel des sources minérales qui ont fait la fortune et la célébrité de la belle plaine de Bigorre, enfermant Baréges, Saint-Sauveur, Cauterets et Bagnères.

C'est aux moines que le Bigorre a dû sa fertilisation; la règle de Saint-Benoît prescrivant le travail des champs, les monastères des Pyrénées n'étaient pas seulement des fermes-modèles, mais des maisons hospitalières pour les voyageurs et pour les pauvres. C'étaient aussi des écoles

primaires et secondaires pour toute la contrée. Un jour vint cependant où, malgré tout le bien qu'il avait fait, le monachisme sembla destiné à disparaître du sol français. Attaqué d'abord par la calomnie et le sarcasme, puis par le fer et la flamme, on put croire que cette précieuse institution avait fait son temps et ne survivrait pas au triomphe des idées révolutionnaires; mais, après quelques années d'horribles tourmentes, le ciel religieux s'éclaircit, les pieux asiles se rouvrirent, les monastères sortirent de leurs cendres et sanctifièrent de nouveau les contrées où ils florissaient jadis. A Bagnères, on revoit avec bonheur ces bons moines traverser les rues, les sandales aux pieds et la tête nue. L'église des Carmes est un lieu d'attraction pour les fervents catholiques du Bigorre : là le confessionnal est toujours entouré; là l'éloquence pratique et l'inspiration chrétienne résonnent du haut de la chaire; là les offices sont célébrés avec la plus stricte observance des règles de l'ordre. Le père Xavier, qui a rétabli dans sa première gloire l'ordre des Carmélites, fut autrefois un incrédule et un mondain. Un miracle l'a converti; le reste de sa vie est consacré à Dieu et à la prospérité de son ordre, à laquelle travaille avec lui le célèbre père Hermann.

L'ancien monastère de Médous est à trois kilomètres de Bagnères, ou plutôt l'emplacement de ce sanctuaire; car sur ses ruines on a élevé des constructions modernes, et deux antiques châtaigniers, d'une dimension extraordinaire, sont les seuls muets témoignages de l'ancienne splendeur de ce lieu. Une magnifique statue en marbre de Carrare, œuvre d'un grand artiste du xviie siècle, et donnée aux vénérables capucins par la comtesse d'Asté, fut sauvée des fureurs révolutionnaires et transportée dans l'église du village d'Asté, de l'autre côté de l'Adour. La

tradition populaire affirme que la statue se transporta elle-même miraculeusement; mais la croyance la plus suivie est qu'une personne pieuse, après l'avoir cachée pendant la Terreur, la transféra dans l'église d'Asté.

Médous n'a pas encore, comme les autres sanctuaires que j'ai visités, obtenu la restauration qu'appelle la piété des fidèles; on assure pourtant que les propriétaires des terrains autrefois sanctifiés ne parviennent pas à y prospérer. Il y a un pressentiment général que ces terrains seront rendus au service de Dieu.

Un manuscrit de la bibliothèque publique de Bagnères contient un récit curieux, dont j'ai eu le bonheur de pouvoir prendre un extrait.

En 1648, les consuls de la ville requirent du juge une commission pour vérifier et certifier des faits dignes de remarque pour la gloire de Dieu et l'édification du peuple. En conséquence, des personnes dignes de foi, sous la présidence de Roger de Berné, avocat au parlement de Toulouse, après une enquête, firent rédiger leurs déclarations par quatre notaires, et elles furent signées par dix-huit témoins oculaires, dont trois étaient âgés de plus de cent ans. Les faits suivants sont donc authentiques.

En 1588, vivait à Bagnères une pauvre femme remarquable par sa vertu; son nom était Domenge Liboye; elle était mariée à un cultivateur des Palomières et vivait comme la femme de l'Écriture, « qui est la gloire et l'ornement de la maison de son mari, et dont les serviteurs sont bien vêtus et toujours occupés. »

Elle devint veuve de très-bonne heure, et s'occupa d'élever sa fille dans les sentiments de la plus haute piété. On les considérait comme deux anges, tant leur dévotion était

grande. Souvent elles accomplissaient les pèlerinages sur leurs genoux, et ne marchaient que les pieds nus.

Les eaux étaient fréquentées par la cour, sous le règne d'Henri II et d'Henri III, ce qui ne pouvait manquer de rendre plus difficile la vie de parfaite sainteté, à cause des dissipations et de la licence que les mœurs italiennes avaient introduites à la cour.

Domenge eut une révélation de la sainte Vierge en 1588. Une belle dame vêtue de blanc lui apparut tandis qu'elle priait à l'église, et lui dit : « Je suis la Vierge de Médous. »

Elle ordonna à Liboye d'aller trouver les autorités et de leur dire de sa part qu'ils fissent faire des prières et des pénitences pour détourner un terrible fléau qui allait tomber sur la ville, à cause des péchés en si grand nombre qui s'y commettaient.

Liboye obéit ; mais on se moqua d'elle, et les désordres continuèrent comme par le passé.

Au bout de quelque temps, la peste, accompagnée de grêle et d'inondations, sévit si cruellement, que les cinq sixièmes des habitants périrent.

Les personnes riches qui fréquentaient les bains, après la disparition du fléau, laissèrent encore s'écouler un an avant de revenir à Bagnères. Une dame Simonne de Souville dit en plaisantant à Liboye : « Votre peste n'était pas grand'chose vraiment ; elle n'a détruit que le petit peuple, trop pauvre pour se soigner ou pour s'en aller. » Liboye lui répondit qu'elle avait fait ce que la sainte Vierge lui avait ordonné et qu'elle-même ferait mieux, ainsi que les grandes dames ses amies, de faire pénitence que de braver la colère de Dieu.

Peu de jours après, elle vit encore la Vierge de Médous

pendant sa prière, et en reçut l'ordre de prévenir la dame de Souville que la peste allait revenir et que cette fois elle sévirait sur les riches, et qu'elle eût à se préparer, car elle serait la première atteinte.

La prédiction ne tarda pas à s'accomplir : dame Simonne de Souville mourut bientôt de la peste, et sa mort fut suivie de plusieurs milliers d'autres.

La désolation était générale. Les dominicains firent une procession pendant neuf jours, et la foule, composée de personnes de tous les rangs et de tous les âges, les suivit à Notre-Dame de Médous. A partir du neuvième jour de la neuvaine, il n'y eut plus de malades. Cette procession fut renouvelée chaque année, le 2 août, en signe de reconnaissance, jusqu'à la destruction du monastère et de la chapelle pendant la révolution.

Les autorités de Bagnères désiraient récompenser le zèle que Liboye et sa fille avaient montré dans le soin des malades pendant le fléau ; mais elles ne voulurent accepter que leur admission dans un couvent où elles se consacrèrent tout à Dieu. Obligées plus tard de s'enfuir à cause des persécutions des huguenots, elles se rendirent dans un monastère en Catalogne, et y moururent en odeur de sainteté.

Sur la colline de Rédat, qui domine Bagnères, on a placé une statue colossale de Notre-Dame, debout sur un globe soutenu par des lions. Le serpent est à ses pieds, et ses bras sont étendus comme pour bénir la ville. J'eus le bonheur d'assister à l'érection de ce monument; la procession partit de l'église Saint-Vincent à Bagnères, et gravit la côte en chantant des cantiques et des litanies. Les filles des écoles des religieuses de la Croix, en robes noires et

longs voiles blancs, les garçons, conduits par les frères, une longue file de prêtres, une quantité de corporations avec leurs bannières, les pères carmes avec leurs habits bruns, leurs manteaux et capuchons blancs, toute la population des Pyrénées, française et espagnole, en costumes divers, les étrangers venus de loin, tout enfin concourait à former un spectacle à la fois imposant et pittoresque, mais surtout attendrissant pour le cœur du vrai catholique. Un discours chaleureux fut prononcé, en l'honneur de Marie, par un des moines monté sur le piédestal de la statue; la ville fut illuminée brillamment le soir comme pour une conquête; et n'en était-ce pas une, remportée sur l'incrédulité et le dénigrement?

Notre-Dame de Rédat remplace maintenant le sanctuaire profané de l'antique Médous; mais un jour peut-être on reverra la sainte image reprendre sa première place, et, quel que soit d'ailleurs le point d'où part la bénédiction, puisse-t-elle s'étendre sur tous ceux qui ont prié avec amour et respect au pied des autels de Marie, qu'ils aient leur origine dans nos premiers âges chrétiens, ou qu'ils datent du renouvellement de la piété dans nos jours de lutte contre l'esprit moderne!

NOTRE-DAME DE NESTE

NOTRE-DAME DE NESTE

(VAL DE NESTE)

Notre-Dame de Neste ou de Nouilhan est située dans une vallée fertile et peuplée, qui forme un bassin tout environné des premières collines, avant-garde des grandes montagnes. Dans un coin, au pied des ruines de l'ancien château fort de Montoussé, s'élève la chapelle sainte dont l'origine a sa légende, que je transcris ici.

La famille de Corrége était une des plus considérables du canton, et possédait de nombreux troupeaux. Comme les pasteurs rentraient un soir, ils virent une génisse se séparer de son troupeau, courir en avant, et, s'arrêtant tout à coup devant un buisson, mugir plaintivement. Cela recommença plusieurs jours de suite ; à la fin, les paysans cherchèrent quelle pouvait être la cause de cette singulière habitude. Ils ne virent d'abord que des ronces et des aubépines ; mais, en écartant les broussailles, ils découvrirent une statue de la sainte Vierge, et l'emportèrent religieusement à leur paroisse. Le matin suivant, elle avait disparu et elle fut encore retrouvée dans les buissons. Alors riches et pauvres se réunirent pour construire un oratoire, qui fut, bientôt après, transformé

en église, d'après des plans miraculeusement tracés par la neige, tombée exactement sur tout l'emplacement que devait couvrir la chapelle. Il en fut ainsi à Rome pour Sainte-Marie-Majeure, dont la mémoire fut perpétuée par la célébration d'une fête de la sainte Vierge, sous le nom de Notre-Dame des Neiges (*delle Nevi*).

Aucun doute ne saurait exister quant à l'antiquité de la statue : elle a toute la rudesse de formes et d'exécution de ces temps primitifs. Elle est sculptée dans un seul bloc de bois, et représente la sainte Vierge assise, tenant sur ses genoux l'enfant Jésus, dont la main est étendue pour donner la bénédiction.

La dévotion s'accrut rapidement; ce pèlerinage devint un des plus suivis dans la contrée; les dons en terrains et en ornements affluèrent; les familles aisées eurent là leurs sépultures. Le jour de la Nativité fut désigné pour la fête annuelle. On raconte qu'à l'une de ces solennités, un torrent ayant emporté le pont de Neste, il devenait impossible aux pèlerins d'arriver jusqu'à l'église. Alors un des moines, inspiré par sa dévotion, entra dans le torrent et se mit à le battre avec sa ceinture en invoquant Notre-Dame; les eaux se retirèrent, et les pèlerins passèrent en sécurité.

Pendant la révolution, le sanctuaire fut abandonné après le pillage de l'église; mais la statue miraculeuse fut sauvée par l'ingénieuse hardiesse d'une dame du pays. Ayant entendu dire que la statue allait être brûlée, elle répandit un torrent de larmes, puis bientôt elle songea au moyen de la tirer de ce péril. Elle appela son bailli, qui lui était dévoué, et lui remit une de ses robes en lui donnant commission de la porter à Labarthe, où la statue avait été transportée, et lui dit de s'en servir pour

envelopper la statue quand il serait parvenu à s'en emparer. Ce courageux serviteur n'hésita pas, malgré le danger de l'entreprise, à exécuter l'ordre de sa maîtresse. Par bonheur, la statue n'était pas gardée; il put s'en saisir et l'emporter, cachée sous la robe de soie dont on fit un ornement d'autel, en souvenir de cette pieuse action. Deux autres statues, sainte Agathe et sainte Lucie, furent sauvées grâce à l'intelligence et à la piété de deux hommes qui les cachèrent habilement dans les combles de l'église.

Pendant cinquante ans le sanctuaire de Nouilhan fut abandonné; mais la statue avait reçu asile dans l'église paroissiale, et ne cessait d'opérer des miracles. Peut-être n'eût-on jamais songé à restaurer la chapelle de Neste, sans un événement survenu en 1848.

Trois petites filles, de huit à douze ans, jouaient près de la fontaine de Nouilhan, quand elles aperçurent sous des buissons d'épine blanche une statue qui ressemblait à l'image miraculeuse conservée dans la paroisse. Cette statue semblait animée, elle élevait les yeux au ciel et leur tendait les bras. Elles racontèrent qu'elles avaient vu la sainte Vierge, et ne varièrent jamais dans la description qu'elles firent au curé et aux personnes qui les interrogeaient sur leur vision. Quelques jours après, des personnes pieuses, disant leur chapelet au même endroit, virent les buissons s'agiter, des oiseaux et des papillons s'envolèrent, et la personne qui disait la prière à haute voix s'écria : « Je la vois! » et ses compagnes virent seulement une lumière brillante dans le taillis; mais elle soupirait et répétait : « Je la vois, c'est elle!... C'est la sainte Vierge! »

Plusieurs apparitions eurent lieu pendant l'année. Une

fois on vit des gouttes de sang tomber aux pieds de la céleste image. Une autre fois elle parut radieuse et couronnée de lumière, puis des odeurs d'une suavité extraordinaire s'échappaient de ce lieu. On vit aussi apparaître sainte Agathe et sainte Lucie, et tout cela fut certifié par un grand nombre de personnes dignes de foi. On se souvint que, pendant les orages de la révolution, un dévot du nom de Corrége, après avoir prié longtemps sur les ruines désertes, s'était écrié que la chapelle serait rebâtie. On se racontait les miracles du temps passé, et ceux qui s'accomplissaient encore au même endroit ; l'élan de la dévotion se manifesta de plus en plus. Bientôt les cotisations abondèrent, et les travaux de restauration furent commencés spontanément sous l'impulsion de la ferveur publique.

Une femme du peuple, Catherine Malaplate, se mit à quêter dans la plaine et sur la montagne; elle parcourut villes et hameaux, jusqu'à ce qu'elle eût réuni la somme nécessaire à la reconstruction de la chapelle de Nouilhan. Tout le monde contribua de son temps ou de son argent, et l'on vit bientôt s'élever la charmante église qu'on admire aujourd'hui; la statue miraculeuse y reprit sa place, et les pèlerinages redevinrent aussi fréquents que par le passé. J'eus le bonheur d'entendre de la bouche de Catherine le récit de toutes les difficultés qu'elle avait vaincues, par la grâce de Dieu et par la protection de la sainte Vierge. Elle récita ensuite avec moi, au pied de la fontaine, un *Pater* et un *Ave*, auxquels je répondis avec un indicible bonheur; puis elle me donna une médaille dont un côté représente la statue, et dont l'autre porte les sacrés cœurs de Jésus et de Marie.

On raconte trente-deux miracles authentiques obtenus

récemment à Notre-Dame de Nouilhan. Le baron d'Agos en a rassemblé les récits, et fut témoin oculaire de celui-ci. Un jeune homme avait été blessé accidentellement par une balle qui l'avait atteint au côté. Il fut transporté dans la maison du baron d'Agos, et, pendant une semaine, on désespéra de sa vie ; il reçut les sacrements. Le médecin, en s'éloignant, déclara que ses soins étaient désormais inutiles et que la blessure était incurable. Le baron d'Agos, touché de la douleur d'une mère qui allait perdre son unique fils, courut faire vœu d'offrir une couronne à la Vierge de Nouilhan, si son hôte guérissait. Presque aussitôt une crise favorable survint, et le jeune homme se sentit complétement guéri.

Un frère sacristain, à Garaison, natif de Nouilhan, raconte qu'il dut sa guérison d'une douloureuse maladie d'estomac à l'invocation qu'il adressa une nuit à Notre-Dame de Nouilhan, à la suite de laquelle son mal ne revint plus.

Bertrande Verdies était affligée d'un cancer à la main ; la chair et les os étaient mangés, elle éprouvait des souffrances intolérables ; les médecins avaient déclaré à ses enfants que rien ne pouvait la sauver que l'amputation. Mais Bertrande, pleine de foi en Notre-Dame de Nouilhan, pria qu'on lui apportât un peu de l'eau de la fontaine de l'apparition ; elle en lava sa plaie, et soudain la chair se referma, le mal fut entièrement guéri et ne laissa aucune trace.

Une foule d'autres guérisons obtenues pour avoir porté la médaille et fait dire des messes sont racontées dans le livre de M. d'Agos. Un grand nombre de priviléges sont accordés à la confrérie du Sacré-Cœur de Jésus, à Nouilhan, par une bulle du pape Innocent X, entre autres

une indulgence pour tout membre de la confrérie qui entretient un pauvre dans sa maison, qui réconcilie deux ennemis, qui convertit un pécheur, qui instruit de la loi de Dieu ceux qui n'en ont aucune connaissance.

Dans un naïf cantique, j'ai saisi ces deux strophes dont je donne ici l'à-peu-près.

> Bétharram brave la tempête,
> Garaison est resplendissant;
> De Buglose voyez la fête,
> Portez vos regards en avant :
> Du couchant à l'aurore,
> Des temples relevés !
> Pourquoi faut-il encore
> Des autels renversés !

> A l'œuvre donc, nos frères !
> Non, non, plus de retard;
> La meilleure des mères
> L'attend de notre part.
> Dans ce temple nouveau, à Jésus, à Marie
> Consacrons notre cœur, notre esprit, notre vie;
> Puissions-nous, en mourant, du pied de cet autel
> Nous envoler au ciel !

NOTRE-DAME DE LOURDES

NOTRE-DAME DE LOURDES

Lourdes n'est pas loin de Bétharram, si l'on ne considère que la distance; mais, au point de vue de l'histoire, elles sont séparées par des siècles : l'une remonte à nos premiers âges chrétiens, l'autre est une création toute moderne et comme un monument de renaissance religieuse. Elles sont d'ailleurs unies par un même lien de foi et d'amour.

La ville de Lourdes est située à l'entrée des sept vallées du Lavedan et près du pic de Gers. Les maisons sont groupées sans ordre au bas d'un rocher, sur le sommet duquel semble perchée comme un nid d'aigle une imposante forteresse. Entre les arbres de la plaine serpente le gave, dont la course est rapide et fait tourner les roues de plusieurs moulins construits sur ses bords. Le paysage autour de Lourdes est à la fois riant et grandiose; prairies vertes, champs cultivés, bois épais sont encadrés d'un côté par la forteresse, et de l'autre par les pics neigeux qui se perdent dans les nues. La citadelle de Lourdes était autrefois la clef des Pyrénées; depuis l'artillerie, elle a moins d'importance, mais elle a conservé toute sa grandeur historique et son effet pittoresque.

Il n'est personne à Lourdes qui n'appartienne à une

corporation religieuse. Chaque confrérie a sa chapelle particulière dans l'église et en tire son nom : celle de Notre-Dame-des-Grâces est composée des laboureurs; celle de Notre-Dame-du-Mont-Carmel, des ardoisiers; Notre-Dame-de-Montserrat réunit les maçons; sainte Anne est la patronne des menuisiers; sainte Lucie, des tailleurs; à la chapelle de l'Ascension se réunissent les tailleurs de pierre; à celle du Saint-Sacrement, les sacristains; à celle de Saint-Jean et de Saint-Jacques, tous ceux qui portent leur nom.

Les femmes aussi ont leurs associations; celle des enfants de Marie a un caractère tout spécial. Pour y être admis, il faut avoir toujours eu une conduite irréprochable; la congréganiste prend l'engagement d'éviter toutes les occasions dangereuses, de fuir les fêtes mondaines, de ne point adopter les modes exagérées, d'assister exactement aux réunions spirituelles de l'association. Le nombre de jeunes filles, de jeunes mères que cette œuvre a préservées du mal et affermies dans le bien, est une preuve de son utilité et des bénédictions dont Marie l'a gratifiée : aussi faut-il reconnaître qu'en aucun pays, en aucun des lieux mêmes où les autels de Marie sont le plus honorés, ils ne le sont autant qu'à Lourdes, où la dévotion est, pourrait-on dire, universelle.

A quelque distance de la ville, dans un rocher à pic, on voyait trois excavations naturelles, communiquant l'une avec l'autre comme les trous d'une éponge. La première grotte a treize pieds de hauteur; les deux autres sont plus petites et superposées. Celle du milieu a la forme ovale, et dans son enfoncement, qui est d'environ six pieds, se trouvent les deux embranchements qui conduisent l'un à la grotte du bas, et l'autre à la grotte supérieure.

Un rosier sauvage, sortant d'une crevasse, étendait ses branches au pied de la niche ovale dans laquelle, comme par une sorte de prédestination mystérieuse, se trouvait un bloc de granit formant comme une sorte de piédestal. Les gens de ce pays nommaient cet endroit les rochers de Massavielle; ce nom signifie en leur patois *vieille pierre*. C'est là que s'est accomplie l'étonnante histoire qui a fait la joie spirituelle et la prospérité temporelle de la ville de Lourdes.

Marie-Bernarde Soubirous, familièrement appelée Bernadette, était en 1858 une petite fille de quatorze ans, remarquable par sa petitesse et par l'exiguïté de toute sa personne. Ses parents étaient pauvres et vivaient de leur travail; la misère les visitait souvent. Bernadette, chétive dès sa naissance, avait été mise en nourrice à Bartrès; elle y passa les premières années de son enfance à garder un petit troupeau de moutons sur la montagne. Elle avait coutume de dire que celui de ses agneaux qu'elle aimait le mieux était le plus petit. Elle aussi était la plus petite parmi ses compagnes, et pourtant cette frêle créature portait en elle un trésor agréable à Dieu, la simplicité, la douceur, l'innocence et une grande tendresse de cœur.

Elle paraissait si peu développée à quatorze ans, qu'elle n'avait pas encore fait sa première communion; mais le péché semblait n'avoir pas même effleuré son âme. Les choses saintes avaient pour elle un attrait tout particulier; de retour chez ses parents, elle disait la prière du soir à haute voix pour toute la famille, et ne voulait jamais la commencer avant que tout le monde fût présent. Elle ne s'appuyait contre aucun meuble, et ne manifestait ni fatigue ni distraction.

Sa prière favorite était le rosaire; elle aimait la sainte

Vierge, et la sainte Vierge l'aimait et veillait sur elle, tandis qu'elle croissait en humilité et en piété.

Le 11 février 1858, au milieu d'une froide journée, Bernadette, avec sa plus jeune sœur, Marie, et une compagne nommée Jeanne, était à ramasser du bois sur le bord du canal qui se réunit au gave, juste au pied de la grotte de Massavielle.

« Allons, dit Bernadette, jusqu'au bout du canal. » Arrivées en face de la grotte, il fallait traverser dans l'eau : les petites filles ôtèrent leurs chaussures; mais Bernadette hésitait à cause de sa toux, car elle avait la poitrine extrêmement délicate.

« Reste là, dit sa sœur, et nous irons seules achever nos bourrées. » Elles mirent leurs sabots dans leurs tabliers, leur fagot sous leur bras, et traversèrent en se récriant et se plaignant de la douleur que leur causait l'eau glacée. Bernadette, restée seule, allait cependant se déterminer à traverser, quand elle entendit un vent violent souffler tout à coup. Elle crut qu'un orage allait éclater; mais les branches des arbres ne bougeaient pas, et le bruit du vent continuait. Elle leva les yeux vers la grotte et la vit tout illuminée. Dans la niche du milieu, elle vit une belle dame dont les pieds touchaient au rocher sauvage et dont les bras se tendaient vers elle. Une ceinture bleue entourait sa taille; un voile blanc enveloppait sa tête et ses épaules, et retombait par derrière jusqu'au bas de sa robe. Bernadette, toute saisie, se frotta les yeux, et, cherchant instinctivement son chapelet, elle voulut faire un signe de croix, mais elle n'en eut pas la force et retomba épuisée.

Alors la dame prit la croix d'un rosaire qu'elle tenait à la main, et fit un signe de croix, ordonnant avec un sourire ineffable à Bernadette de l'imiter. La force lui revint

au même moment, et elle récita tout son rosaire en même temps que la dame, dont les doigts égrenaient son chapelet à mesure que Bernadette avançait dans le sien.

La petite Marie, l'apercevant à genoux, s'écria : « Oh! la dévote! elle n'est bonne à rien qu'à dire des prières, laissons-la. » Peu d'instants après, la vision s'évanouit; Bernadette se releva, se déchaussa et entra dans l'eau. « Vous avez menti, cria-t-elle à ses compagnes, en disant que l'eau était glacée; je la trouve, moi, très-chaude. » Sa sœur, dont les pieds étaient gonflés par le froid, s'avança alors, et tâtant les pieds de Bernadette, les trouva chauds, et en fut bien surprise. « N'avez-vous rien aperçu là-haut? » dit Bernadette en montrant la grotte. » Rien du tout, » dirent les petites filles. On se remit en marche, et, chemin faisant, Bernadette raconta tout ce qu'elle avait vu. Les deux enfants la crurent, car ce n'est pas à leur âge qu'on doute d'un récit merveilleux; mais elles parurent effrayées, et se promirent de ne plus retourner à cet endroit, de peur de quelque effrayante apparition. En arrivant au logis, Marie n'eut rien de plus pressé que de raconter tout à sa mère. La bonne femme dit que Bernadette avait rêvé, et lui défendit expressément de retourner à la grotte. Cette défense affligea tellement l'enfant, que le soir, en disant la prière, arrivée à ces mots : « Marie, conçue sans péché, priez pour nous, » elle éclata en sanglots. Son sommeil fut agité pendant la nuit, et le lendemain elle ne voulut pas manger.

Au bout de trois jours, la voyant dépérir, sa mère se décida à la conduire elle-même à la grotte. Ses amies de catéchisme, plus instruites qu'elle, lui conseillèrent d'emporter une fiole d'eau bénite, lui disant que, si la vision provenait du démon, quelques gouttes d'eau suffiraient

pour le mettre en fuite. Arrivées à la grotte, toutes se mirent en prières. Bientôt le visage de Bernadette sembla transfiguré et comme lumineux ; elle s'écria : « La voilà ! je la vois ! » Et elle se mit à décrire les vêtements de la dame et ses diverses attitudes. On essaya de la rudoyer, de la traiter d'imbécile ; mais elle soutenait, avec une voix pleine d'émotion, que la dame lui souriait, qu'elle faisait le signe de la croix avec son rosaire, qu'elle était d'une beauté admirable ; et puis elle joignit les mains et tomba en extase. Ses yeux étaient fixés au ciel, ses mains jointes immobiles ; une expression céleste était répandue sur sa physionomie. Comme cet état se prolongeait, ses compagnes, effrayées, crurent qu'elle allait mourir, car son visage était d'une blancheur de marbre. Sa mère accourut et l'emmena en lui reprochant sa folle conduite, et lui disant qu'elle attirerait bientôt sur sa famille les soupçons de la police. Beaucoup de personnes étaient impressionnées par ce qu'elles avaient vu et entendu de Bernadette ; car son extrême candeur, son extrême ignorance, écartaient tout soupçon de duplicité. Deux dames pieuses, dont l'une était marraine de Bernadette, l'accompagnèrent à la grotte quelques jours après, et lui firent des exhortations et même des menaces, dans le but de lui faire avouer qu'elle avait menti ; mais l'enfant n'en fut pas intimidée, et sitôt qu'elle fut en face de la grotte, elle s'écria de nouveau : « Oh ! la voilà ! » Et elle tomba en extase. Les deux dames sentirent en elles-mêmes un mouvement de foi surnaturelle, et, ayant placé deux cierges allumés à l'entrée de la grotte, s'agenouillèrent à côté de Bernadette. Ce fut là l'inauguration de ce sanctuaire, qui devait peu après resplendir de l'éclat de mille lumières allumées par la dévotion de nombreux pèlerins.

« Filleule, dit la marraine, va demander à la dame qui elle est, ce qu'elle désire, et si elle ne vient pas du purgatoire demander des messes pour le repos de son âme. »

Bernadette s'avança vers la grotte, et revint en disant que la dame lui avait demandé de revenir pendant quinze jours, et lui avait promis qu'elle serait heureuse dans l'autre monde.

Personne ne songea plus à s'opposer aux extases de Bernadette ; on l'accompagnait en foule à la grotte, et chacun pouvait voir son visage se transfigurer et devenir d'une beauté toute céleste ; des larmes coulaient lentement de ses yeux fixes sur ses joues pâles ; elle restait un long espace de temps dans une immobilité absolue ; elle racontait naïvement ensuite ce qu'elle avait vu. « Quand la vision a lieu, disait-elle, je vois la lumière d'abord, et ensuite la dame ; quand la vision cesse, c'est la dame qui disparaît la première, et ensuite la lumière. »

On ne parlait d'autre chose à Lourdes et dans tous les environs ; des médecins, des magistrats se firent un devoir d'examiner ce que ces bruits pouvaient avoir de réel. Les plus sceptiques ne pouvant mettre en doute les extases, les attribuaient à un état mental particulier. Le curé lui-même, avec une prudente réserve, refusait de se mêler à la foule des curieux, de peur de paraître sanctionner ce qui pouvait n'être qu'une illusion. « Si c'est l'œuvre de Dieu, disait-il, Dieu n'a pas besoin de notre aide : si ce n'est pas son œuvre, tout cela tombera de soi-même. » M^{gr} Laurence, évêque de Tarbes, approuva la conduite du curé, et défendit à son clergé de se joindre aux rassemblements. Si on les consultait au confessionnal, ils ne devaient ni conseiller ni interdire les visites à la grotte. « Nous ne pouvons encore avoir une opinion, disaient-ils ; nous attendons, pour juger,

que les événements aient pris un caractère authentique et que l'absence de toute fraude soit avérée. »

Le troisième jour de la quinzaine, plus de mille personnes avaient assisté à l'extase de Bernadette, et la plupart étaient convaincues de son commerce surnaturel avec la sainte Vierge. A son retour, comme on la pressait de questions et qu'elle cherchait à se dérober à la curiosité publique, un homme s'avança et lui dit : « Au nom de la loi, suivez-moi. — Où ? répondit-elle. — Chez le commissaire de police. » Un murmure de désapprobation s'éleva de la foule. Mais, à ce moment, un prêtre qui sortait de l'église contint l'effervescence populaire en disant qu'on devait laisser faire l'autorité. On suivit de loin Bernadette chez le commissaire. Elle fut longuement interrogée, en présence de son père. L'officier public chercha, par tous les moyens que purent lui suggérer ses connaissances pratiques de la duplicité humaine, à mettre l'enfant en contradiction avec elle-même ; elle le déconcerta par sa droiture et la simplicité de ses réponses.

« Vous irez en prison, dit en finissant le commissaire, si vous ne me promettez pas de ne plus retourner à la grotte.

— J'ai promis à la vision d'y aller, répondit l'enfant, et à un certain moment je sens en moi quelque chose d'irrésistible qui me force d'y aller. »

Alors son père lui représenta la terrible situation où sa désobéissance allait la mettre, et obtint d'elle la promesse de faire *tous ses efforts* pour résister à l'impulsion surnaturelle qu'elle ressentait.

Le lendemain, une foule était allée de grand matin l'attendre à la grotte comme à l'ordinaire ; mais elle ne paraissait pas. Vers midi, comme elle rentrait de l'école pour son

repas avec ses compagnes, elle se sentit comme emportée vers la grotte, et y courut comme une légère feuille d'automne que le vent entraîne irrésistiblement; et cependant, bien qu'elle demeurât longtemps en prière, la vision ne parut pas. La sainte Vierge voulut peut-être faire comprendre ainsi combien est sacrée l'autorité paternelle. Bernadette s'en revint triste et mortifiée, incapable de faire une réflexion qui vint alors à l'esprit de beaucoup de personnes, c'est que sa sincérité recevait par là un éclatant hommage; car il eût été plus important pour elle ce jour-là qu'un autre jour de recevoir les célestes communications, et elle n'eût pas manqué de feindre l'extase si elle avait été capable de feinte.

Quand Bernadette raconta à son père qu'elle avait été privée de son entretien avec la dame, il se sentit touché par son ingénuité et sa tristesse, et lui dit: « Fais comme tu voudras, je ne te défends plus rien. » L'âme de Bernadette en fut remplie de joie.

Le lendemain, elle arriva dès l'aube du jour, les traits encore altérés par son chagrin de la veille; elle s'avança, comme de coutume, un cierge allumé dans une main et son chapelet de l'autre. Elle était à peine en prière, qu'elle entendit appeler: « Bernadette! — Me voici, » répondit-elle. Et l'entretien mystérieux commença. Chacun avait pu voir qu'elle avait eu cette fois sa vision; car une émotion céleste avait animé ses traits, et sitôt qu'elle était rentrée dans la foule, sa physionomie avait repris son expression de simplicité et de réserve habituelles : « Que vous a dit la dame? » lui demanda-t-on de tous côtés. « Elle m'a dit deux choses; une pour moi seule, et une pour les prêtres. « Là-dessus, elle se rendit sans tarder chez le curé, et lui déclara que la dame ordonnait qu'on lui dressât une chapelle à la grotte.

L'abbé Peyramale la reçut très-sévèrement : « Ne savez-vous pas, dit-il, que si vous dites un mensonge, vous serez privée éternellement de voir celle que vous prétendez avoir vue ici-bas? Qui vous assure que c'est la sainte Vierge? — Je ne sais pas si c'est la sainte Vierge, répondit-elle; mais je vous assure que je vois la dame comme je vous vois, et qu'elle m'a ordonné de vous dire qu'elle voulait avoir une chapelle à la grotte de Massavielle, où elle m'est apparue. »

Le curé fut frappé de sa candeur, et résolut d'examiner comment se passaient ses séances à la grotte. Il s'y rendit le lendemain, et fut étonné, comme tout le monde, de voir le visage de Bernadette devenir resplendissant et exprimer véritablement une extase céleste, au point qu'on n'aurait pu la reconnaître et qu'elle avait absolument l'expression d'un ange. « Malgré moi, raconta le curé, je sentis qu'il se passait quelque chose de surnaturel et qu'un être divin était présent. » Bernadette s'avança ce jour-là graduellement, sur ses genoux, l'espace de cinquante pieds jusqu'au fond de la grotte, et ceux qui la suivaient l'entendirent trois fois s'écrier : « Pénitence! pénitence! pénitence! »

Questionnée là-dessus par le curé, elle répondit : « Elle m'a dit de prier pour les pécheurs et de monter jusqu'au fond de la grotte; elle a dit trois fois : Pénitence! et je l'ai répété après elle. »

Une après-midi que Bernadette était chez ses parents auprès d'une petite chapelle qu'elle avait arrangée dans un coin de la pauvre chambre, un étranger entra, lui fit beaucoup de questions sur l'apparition, et sembla prendre un vif intérêt aux moindres détails. Après l'avoir félicitée des faveurs qu'elle avait reçues du ciel, il jeta un coup d'œil sur la misérable cabane, et posa sur la table boiteuse une

bourse entr'ouverte dans laquelle brillaient des pièces d'or. « Je suis riche, dit-il, je puis vous venir en aide, acceptez ceci. — Non, Monsieur, dit Bernadette en rougissant, je ne veux rien, reprenez cela. — Eh bien, mon enfant, ce sera pour vos parents, qui sont gênés; vous ne pouvez m'empêcher de les assister. — Nous ne voulons rien accepter non plus, » dirent vivement les parents de Bernadette; et, malgré l'insistance du visiteur, ils persistèrent à lui faire reprendre sa bourse.

Cette tentative provenait peut-être des ennemis de la jeune fille, ou plutôt des incrédules qui espéraient prouver que ses visions étaient une supercherie dont ses parents cherchaient à tirer profit. Quoi qu'il en soit, l'épreuve fut toute à l'honneur de l'humble famille et de la naïve inspirée. Le dernier jour de la quinzaine tomba le 25 février, le premier jeudi de carême; une multitude innombrable environnait la grotte; il y avait sans doute des curieux, peu disposés à ajouter foi aux miracles; et cependant, par un mouvement instinctif, la foule presque entière s'agenouillait quand Bernadette se mettait en prières. Ce jour-là, elle entendit la voix mystérieuse lui dire :

« Maintenant, allez boire et vous laver à la fontaine, et mangez de l'herbe qui pousse à côté. »

Bernadette, ne voyant pas de fontaine, se retourna pour aller boire de l'eau du gave; mais la vision l'arrêta d'un geste en lui disant : « Je vous ai dit d'aller à la fontaine, elle est ici. » Et elle désigna la droite de la grotte où Bernadette avait été la veille sur ses genoux. L'enfant y alla et ne vit rien que des touffes d'une herbe appelée dorine, saxifrage assez commune dans les rochers.

Les spectateurs étaient fort intrigués de ses mouvements, et l'étonnement redoubla quand on la vit se baisser et

gratter la terre avec ses mains; et tout aussitôt des gouttes d'eau commencèrent à couler sur ses doigts et à former un petit ruisseau. Cela n'était encore que de l'eau bourbeuse, et Bernadette hésitait à la goûter; mais, sur l'ordre qu'elle en reçut, elle en but une gorgée, se lava, et mangea un peu de l'herbe sauvage; et dès qu'elle eut fini, la vision s'évanouit après lui avoir fait un signe d'approbation.

L'étonnement et l'émotion étaient au comble parmi les assistants. Aussitôt que Bernadette eut quitté la grotte, on s'y précipita pour constater le prodige qui venait de s'accomplir. Chacun voulut goûter l'eau de la fontaine miraculeuse, et la nouvelle se propagea avec tant de rapidité, que le lendemain cinq à six mille personnes couvraient les rochers et les alentours de la grotte dès le point du jour. Sitôt que Bernadette parut, on s'écria : « Voilà la sainte ! » Et beaucoup se précipitaient pour toucher ses vêtements. Elle s'agenouilla et pria longtemps; mais la vision ne parut pas, et elle dit tristement à ceux qui l'interrogeaient que la vision d'en haut ne lui était point apparue.

Au bout de quelques jours, une guérison soudaine prouva la vertu miraculeuse des eaux de la fontaine; c'est ici le lieu de la raconter.

Un peu avant ces événements, deux ouvriers des carrières, Louis et Joseph Bourriette, chargeaient une mine; elle éclata, tua Joseph sur le coup et brûla le visage de Louis à tel point que son œil droit fut très-endommagé. Pendant trois mois, ses souffrances furent si grandes qu'il en avait presque perdu la raison. Il recouvra cependant la santé et put reprendre son travail; mais bientôt les douleurs revinrent et la vue était presque éteinte dans son œil droit, ce qui lui rendait le travail très-difficile. Ayant entendu raconter l'histoire de la découverte de la fontaine, il

dit à sa fille d'aller lui querir une bouteille de cette eau, et il ne s'en fut pas plutôt lavé, qu'il commença à voir ; à la troisième fois, son œil fut parfaitement guéri. Deux médecins qui l'avaient soigné attestèrent le miracle, prouvant, par leur rapport médical à la commission d'enquête, l'impossibilité de guérison autrement que par un effet de la volonté divine.

Ce fut là le premier miracle de la fontaine ; il contribua à exalter la dévotion des pèlerins qui affluaient chaque jour ; on apportait des cierges qu'on allumait, on chantait des cantiques et des litanies. Pendant ce temps, les esprits forts du pays, parmi lesquels se trouvaient des employés du gouvernement, tous ceux qui se rassemblaient dans les cafés pour causer d'affaires ou de politique, déversaient leurs dédains et leurs sarcasmes sur ces événements. « Jamais, dit l'un de ces sages, il n'y eut là apparence de fontaine, et ce ne peut être qu'une infiltration accidentelle qui ne tardera pas à disparaître. »

Bernadette fut de nouveau mandée devant la justice et interrogée par le procureur impérial. On ne put trouver matière à aucune pénalité contre elle ; on engagea le maire à s'opposer aux rassemblements devant la grotte ; mais ce digne homme répondit qu'à moins d'un ordre du préfet, il ne s'immiscerait pas dans une question religieuse.

Il n'y avait cependant encore aucune intervention du clergé. « Attendons, répétait le curé : dans les choses humaines, c'est assez d'être une fois prudent ; il faut l'être dix fois dans les choses de Dieu. »

Malgré l'immense concours des pèlerins qui visitaient journellement la grotte, il ne s'y glissait aucun désordre. Les soldats de la garnison formaient volontairement une

garde pour prévenir les accidents, à cause du voisinage dangereux de la rivière.

Le 2 mars, Bernadette renouvela au curé l'ordre, de la part de la vision, de lui construire une chapelle à la grotte. « Cela ne dépend pas de moi, répondit le curé, mais de l'évêque; je lui ai fait part de tout ce qui s'est passé, je lui porterai votre nouveau message; lui seul peut agir. »

L'évêque, doué d'une rare sagacité et d'une admirable prudence, jugea qu'il fallait attendre encore, et renouvela la défense à son clergé de s'immiscer dans cette affaire.

Les autorités civiles s'étaient émues; le préfet avait organisé une surveillance secrète, et comptait bien découvrir quelque machination frauduleuse dans le miracle de la fontaine. En attendant, Lourdes regorgeait de monde; les hôtelleries et les maisons particulières ne suffisaient pas à loger les étrangers; on arrivait en équipages de toutes sortes : voitures, chars à bancs, charrettes; à âne ou à cheval. La quinzaine de Bernadette était finie; elle avait repris sa vie ordinaire, et rien ne paraissait changé en elle, car sa vie avait toujours été aussi pieuse et aussi douce que celle d'un ange. Le pèlerinage de Lourdes était fondé; mais on ne connaissait pas encore ce qu'était la dame mystérieuse, bien que chacun eût cru pouvoir reconnaître en elle la sainte Vierge, ou plutôt la pressentir, car Bernadette seule était favorisée de sa vue.

Le 25 mars, Bernadette ressentit avec une extrême joie l'impulsion extraordinaire qui semblait la conduire de force à la grotte; elle espéra revoir encore sa chère apparition. C'était la fête de l'Annonciation; le ciel était beau et clair, la foule entourait la grotte; elle ne fut pas plutôt entrée en prière, que la vision lui apparut, aussi radieuse, aussi resplendissante qu'auparavant; et Bernadette, au milieu

de son extase, s'écria en joignant les mains : « O ma dame ! veuillez avoir la bonté de me dire qui vous êtes et quel est votre nom ! » La dame sourit, mais ne répondit pas. Bernadette renouvela sa question ; mais elle n'eut pas encore de réponse. Les spectateurs étaient anxieux ; on n'entendait que le murmure de la fontaine, dont le ruisselet argenté était un visible témoignage de la prédestination de Bernadette. Enfin une troisième fois elle s'écria : « Oh ! je vous en supplie, dites-moi votre nom ! » L'apparition passa son rosaire sur son bras droit, et, se penchant un peu en avant, elle croisa ses deux mains et prononça lentement : « Je suis l'Immaculée Conception. » Puis elle disparut.

Bernadette n'avait jamais entendu ces mots, et, de crainte de les oublier, les répéta sans cesse jusqu'à la maison du curé, où elle se rendit aussitôt pour lui faire part de ce qui venait d'arriver.

La manière dont elle rendit compte de cette scène était si remarquablement touchante, qu'il suffisait de l'entendre pour être convaincu. « Pour moi, dit un homme du monde devant qui Bernadette avait raconté sa dernière vision, cela suffit. Je crois ! cette enfant a vu ; elle ne pouvait trouver seule ce qu'elle fait là. J'ai suivi les acteurs les plus célèbres, aucun n'aurait mis dans ce geste tant de simplicité et de grandeur ensemble. Ce qu'elle a vu est d'un autre monde. »

Le ministre de l'instruction publique adressa au préfet des instructions relatives aux événements de Lourdes, dans lesquelles perçait le peu de foi qu'il y ajoutait, et le désir de voir cesser graduellement ces manifestations de la crédulité publique.

Le jour même où parvenait cette lettre, le lundi de Pâques, Bernadette recevait une nouvelle faveur qui sembla

confirmer de plus en plus l'opinion qu'on avait de sa sainteté. Elle avait posé ses doigts sur le long cierge qui brûlait à côté d'elle, lorsqu'elle tomba en extase ; elle rapprocha insensiblement ses doigts jusqu'à la lumière, et on vit pendant plus d'un quart d'heure sa main environnée de flammes, sans qu'elle donnât aucun signe de souffrance. Un docteur, qui était présent, constata que ses doigts n'avaient aucune trace de brûlure. Dix mille personnes avaient été témoins de ce miracle.

L'élan populaire s'accrut de jour en jour. Des conversions remarquables eurent lieu ; les confessionnaux ne désemplissaient pas ; les ouvriers avaient, d'eux-mêmes et sans salaire, construit une balustrade pour empêcher la foule d'encombrer la grotte ; chaque jour, les carriers donnaient une heure à l'élargissement de la route qui allait de Lourdes à Massavielle ; on apportait de toutes parts des dons pour la future chapelle ; car on commençait à ne plus douter de sa prochaine construction, selon les ordres donnés mystérieusement à Bernadette. La coutume s'était établie de jeter des pièces de monnaie dans la grotte, et après chaque séance le sol était littéralement couvert de pièces de toutes valeurs.

Le préfet, pour se conformer aux ordres ministériels, envoya deux médecins chez le père de Bernadette, avec mission d'examiner son état mental et sanitaire. Pendant trois semaines d'investigations minutieuses, ces docteurs ne découvrirent aucune altération cérébrale en Bernadette ; mais ils mirent dans leur rapport *qu'elle pourrait bien être hallucinée*. Cela parut suffisant au préfet pour ordonner son arrestation, afin de la faire placer provisoirement à l'hospice de Tarbes, d'où elle serait conduite plus tard à la maison des aliénés. Cependant le procureur impérial,

chargé de s'entendre avec le maire de Lourdes sur les moyens à employer, jugea convenable d'en conférer avec le curé ; lorsque l'abbé Peyramale eut entendu leurs communications, il s'écria que se serait une monstrueuse injustice d'attenter à la liberté d'une enfant parfaitement innocente et sincère, en qui les médecins n'avaient trouvé aucun signe d'aliénation mentale, et dont tous ceux qui avaient pu l'interroger avaient admiré la lucidité et la fermeté d'esprit.

« Je dois protection à tout mon troupeau, dit le prêtre, mais surtout aux plus faibles, et je déclare qu'on passera sur mon corps avant de toucher un cheveu de la tête de cette petite fille. Vous avez toute liberté pour examiner et faire telle enquête qu'il vous plaira ; mais, s'il s'agit de persécution, avant d'atteindre la plus humble de mes ouailles, il faudra commencer par moi-même. »

Ce noble langage suspendit les résolutions quant à Bernadette ; mais l'ordre fut donné au commissaire de police de détruire, comme illégale, la chapelle improvisée à Massavielle, et de requérir l'assistance de l'autorité militaire pour empêcher tout stationnement et tout rassemblement autour de la grotte. Le curé s'interposa lui-même entre ses paroissiens et les mandataires du gouvernement, et, par son influence toute-puissante sur les gens du pays, obtint qu'ils ne fissent aucune résistance à l'action légale du pouvoir.

Les offrandes et les ex-voto s'étaient accumulés à la grotte de telle sorte, qu'il fallait une charrette pour les transporter à la mairie. Le commissaire Jacomet se mit en quête d'un véhicule, et pas un habitant ne consentit à prêter sa voiture ou ses chevaux pour un pareil usage. A la fin cependant, par l'appât d'une somme de trente francs,

rappelant le plus infâme de tous les marchés connus dans le monde, une femme se décida à louer sa charrette. Une foule silencieuse et hostile suivit Jacomet à la grotte. De nombreux cierges y brûlaient, placés dans des chandeliers ornés de rubans et de guirlandes de mousse. Des crucifix, des statuettes de la sainte Vierge, des tableaux de sainteté, des chapelets, des colliers, des bijoux étaient déposés de tous côtés sur les anfractuosités du roc; des tapis étaient placés devant les saintes images; d'innombrables bouquets et des guirlandes embaumaient l'air; plusieurs milliers de francs, en or, argent et cuivre jonchaient le sol, sans qu'une main sacrilège eût jamais tenté d'en détourner une obole.

Jacomet enjamba la balustrade, construite par la confrérie des charpentiers. Les sergents de ville le suivaient; l'attitude de la foule était menaçante, et des murmures, comme un sourd grondement de tonnerre, ne cessèrent d'accompagner la triste opération. Lorsque tout fut fini, que les cierges furent éteints, l'argent ramassé, les objets empilés dans la charrette, le commissaire allait jeter un bouquet fané dans le gave, croyant cet acte sans importance, lorsqu'un mouvement plus accentué de la foule l'avertit de son imprudence, et il mit le bouquet dans la charrette avec les autres objets. Il était temps; car un faible prétexte eût suffi pour porter l'exaspération à son comble, et le malheureux commissaire aurait été précipité dans le gave. Pendant cette scène, les émissaires du curé haranguaient la foule et ne cessaient de prêcher la patience, disant: « Laissons tout à la main de Dieu! » Une affiche fut placée sur la grotte, portant ces mots : « Défense d'entrer sur cette propriété. » Des sergents de ville furent apostés pour garder les abords de la grotte. Les pèlerinages ne se

ralentirent pas; on s'agenouillait sur l'autre rive du gave, en face des rochers, et la ferveur semblait encore accrue par la persécution; la fontaine ne cessait de couler, et les guérisons obtenues par son eau se multipliaient.

Sur le bruit des merveilles persistantes de Lourdes, de grands personnages, des évêques, des princes, des journalistes vinrent en ce pays et purent s'assurer de la sincérité et de la vivacité de la foi des habitants; la plupart revenaient touchés et convaincus. D'après leur conseil, une pétition fut adressée à l'empereur, alors à Biarritz, demandant protection contre les rigueurs du préfet et de ses fonctionnaires. Bientôt un ordre arriva au maire de rapporter son arrêté du 8 juin, et de rendre aux malades la liberté d'approcher de la fontaine.

Ce fut une joie immense dans la population. On ralluma les cierges, on rapporta des fleurs; la grotte redevint un sanctuaire privilégié, et bientôt après parut un mandement de Mgr l'évêque de Tarbes, contenant la discussion approfondie des événements survenus à Lourdes et de toutes les circonstances qui en garantissaient l'authenticité.

Par ce mandement, Mgr Laurence prononçait que Marie immaculée, Mère de Dieu, était réellement apparue à Bernadette Soubirous, le 11 février 1858, et que les apparitions s'étaient renouvelées dix-huit fois; que les fidèles étaient fondés à croire certaines ces apparitions; que le culte de Notre-Dame de Lourdes était autorisé, et que, pour se conformer au désir exprimé plusieurs fois par la sainte Vierge pendant ses apparitions, une chapelle serait construite sur le terrain de Massavielle.

Le site rendait fort difficile la construction d'une église; mais l'évêque ne recula devant aucune difficulté. La charité et le zèle des catholiques firent abonder les ressources pécu-

niaires. M#gr# Laurence acheta, au nom du diocèse, les grottes et le terrain environnant. On commença par aplanir le sol autour de la grotte, on y forma une esplanade sablée et gazonnée; un beau bassin de marbre reçut les eaux de la fontaine. Elle ne donne pas moins de cent vingt-deux mille litres chaque jour. On plaça au-dessus l'inscription suivante : « Va boire et te laver à cette fontaine. » (*Paroles de la sainte Vierge à Bernadette le 14 février* 1858.)

Une statue en marbre de Carrare fut exécutée d'après les descriptions que Bernadette avait faites de l'apparition. L'artiste lui a donné l'expression d'affabilité et de suavité qui transportait de joie la pauvre petite bergère. Le jour de l'inauguration, toute la ville de Lourdes fut décorée de fleurs, de guirlandes, d'arcs de triomphe. Les cloches sonnèrent à toute volée; les troupes marchèrent en tête de la procession, composée de toutes les congrégations, de toutes les écoles, et suivie par plus de vingt mille pèlerins.

Deux personnes qui auraient ajouté un grand lustre à la cérémonie se trouvaient en ce moment retenues par la maladie : Bernadette et le curé de Lourdes. Celui-ci essaya de se lever pour voir passer la procession; mais les forces lui manquèrent, et il ne put même jeter un regard sur cette pompe religieuse pour célébrer un événement qui lui avait causé tant d'anxiétés et de sollicitudes.

La statue fut placée dans l'ouverture ovale de la grotte où la sainte Vierge était apparue à Bernadette; l'évêque la bénit solennellement. L'abbé Alix prononça un discours remarquable sur les mystérieux desseins de la Providence lorsqu'elle suspend les lois de la nature et rend, pour ainsi dire, palpable le surnaturel. Un immense chœur de voix enthousiastes et émues célébra par des cantiques et des litanies le nouveau triomphe de Marie; tous les yeux

étaient fixés sur la statue, qui semblait sourire en joignant les mains dans l'attitude décrite par Bernadette au moment où elle avait prononcé ces mots : « Je suis l'Immaculée Conception. »

Il faut être froid ou égoïste pour ne pas sentir en face de cette divine image un désir de salut pour soi et pour toute l'humanité.

Dans une autre cérémonie, encore plus nombreuse et plus solennelle, fut posée la première pierre de l'église, en mai 1866. Ce jour-là fut dite la première messe dans la grotte érigée en chapelle. Un autel pompeusement décoré était placé au-dessous de la statue de la Vierge ; cinquante mille personnes remplissaient la grande cathédrale naturelle formée par le splendide paysage, ayant le ciel bleu pour plafond et les prairies émaillées de fleurs pour tapis. Les bannières flottaient ; les corporations d'ouvriers, les séminaires, les écoles, un nombre immense de prêtres, l'évêque dans ses habits pontificaux, suivi de ses chanoines couverts de splendides ornements, les ordres religieux dans leurs costumes austères, les populations variées accourues de toutes parts, tout concourait à former un spectacle impossible à imaginer pour qui n'a jamais été témoin de la splendeur des pompes catholiques. Pendant le sermon, un orage lointain grondait dans les montagnes ; il se rapprochait par degrés, et le roulement du tonnerre jetait une sorte de terreur dans l'assistance ; cependant personne ne bougeait, et comme si les éléments eux-mêmes eussent ressenti la puissance et la majesté de cette immense manifestation de la foi, ses nuages sombres passèrent sur Lourdes sans s'y arrêter, et des torrents de pluie se déversèrent sur les plaines environnantes.

J'ai eu le bonheur de faire plusieurs pèlerinages à Lourdes ;

j'ai ressenti cette émotion intérieure expérimentée par tant d'autres. J'ai assisté à des fêtes solennelles ; j'ai visité la grotte en ses jours ordinaires ; jamais le *sanctuaire* n'est délaissé. Ce n'est pas constamment comme aux jours où le chemin qui sépare Lourdes de Massavielle forme une guirlande vivante qui serpente dans la campagne ; mais de nombreux dévots y font leurs prières, ou baignent leurs membres endoloris dans l'eau de la fontaine. Un bâtiment particulier est affecté à ces oblations. Il s'est formé autour de la grotte une rue de petites boutiques où se vendent les cierges qu'on brûle devant l'autel, les chapelets qu'on fait bénir, les livres et les images sur Lourdes.

Au-dessous de la niche où est la statue brûlent continuellement des lampes et des cierges. On voit souvent une mère apporter là son petit enfant et le consacrer pieusement à Marie.

Un Anglais, comme moi, frappé par un malheur cruel, la perte d'un fils, a fixé sa résidence à Lourdes pour y passer ses jours dans la dévotion. Que n'ai-je pu l'imiter ! D'autres devoirs m'ont rappelé dans le monde ; il a fallu dire adieu à cet endroit sacré, d'où j'ai tiré tant de consolations.

Prosterné à tes pieds, divine mère, je vénère l'endroit qu'ils ont touché ; je porterai, partout où il me sera possible de le faire, le témoignage des grâces auxquelles j'ai eu le bonheur d'avoir part devant ton image céleste, et je répète avec foi la prière par laquelle ici tu es particulièrement invoquée :

PRIÈRE A NOTRE-DAME DE LOURDES

Vous surtout, ô puissante Souveraine, pouvez jeter les rayons d'une vivifiante lumière dans les ténèbres de mort

que l'esprit de ces temps malheureux répand dans nos âmes. Ah! dissipez donc l'erreur; éclairez le doute; raffermissez en nous la vertu que nous a léguée Notre-Seigneur, votre fils. Soyez notre guide, notre protectrice, notre reine, maintenant et toujours. Ainsi soit-il.

Pater, Ave, Gloria Patri, etc.

CANTIQUE
A NOTRE-DAME DE LA GROTTE DE LOURDES
(Musique du P. Hermann.)

Chantez, enfants de Marie,
Chantez en chœur triomphant;
A Lourdes un petit enfant
A vu sa Mère chérie.
Elle était belle, et ses yeux
Lançaient des regards joyeux.

REFRAIN

Ni larmes, ni plainte amère!
Du haut du rosier fleuri
Elle a souri, bonne mère,
La bonne mère a souri.

Sa robe était blanche et pure,
Son voile blanc comme un lis;
Pour nous cacher dans ses plis
Elle avait une ceinture;
A la place des souliers,
Une rose sur ses pieds.

Ni larmes, etc.

Quand la pauvre bergerette
Vit pour la première fois
La mère du Roi des rois,
L'effroi la rendit muette,

Et puis elle s'enhardit ;
Confiante, elle se dit :

Ni larmes, etc.

Marie, en touchant la terre,
A fait jaillir un ruisseau
Si clair, si frais, qu'à son eau
Le passant se désaltère.
C'est l'image des bienfaits
Qu'elle répand désormais.

Ni larmes, etc.

Là de nouveau le ciel brille
Pour l'aveugle bien souvent ;
Le boiteux, se relevant,
A pu marcher sans béquille.
Que de pauvres affligés
S'en retournent soulagés !

Ni larmes, etc.

Surtout combien sa clémence
Prend en pitié les pécheurs !
Comme sait gagner les cœurs
Sa miséricorde immense !
Désormais, tout à Jésus,
Ils ne l'offenseront plus.

Ni larmes, etc.

Mais pourquoi ce doux sourire,
Cette paix, cet air joyeux,
Qui nous annoncent les cieux ?
D'un seul mot je vais le dire :
L'Immaculée est son nom,
Sa devise est le pardon.

Ni larmes, etc.

Le nom du père Hermann, cité plus haut, m'engage à choisir, parmi les nombreux miracles obtenus à Lourdes, celui dont ce saint prêtre fut favorisé. Il l'a raconté à peu près ainsi dans une lettre adressée aux confréries instituées par lui à Lyon, Orléans, Arras, Rodez et Londres, sous le nom de Confrérie de l'Action de grâces universelle.

« Mes frères en Jésus-Christ, je viens de recevoir une nouvelle marque de la tendresse de la sainte Vierge pour ses enfants, et mon cœur est pénétré de joie en vous le racontant. Après avoir passé six mois dans la délicieuse solitude du Mont-Carmel, à Torrestein, dans les Hautes-Pyrénées, je fus si sérieusement atteint par une ophthalmie, que je fus obligé, par obéissance, d'aller à Bordeaux consulter un oculiste célèbre. Pendant un mois, avant mon départ, on m'avait interdit toute lecture, même celle de mon bréviaire.

« Le savant oculiste trouva mes yeux dans un état fort alarmant; il me déclara que rien ne pouvait prévenir l'inflammation, et que si elle se déclarait j'aurais à subir une grave et douteuse opération.

« Je quittai Bordeaux dans un triste état, obligé de porter des lunettes à verres doubles convexes, avec abat-jour vert. On m'obligea à remplacer mes sandales par de bonnes pantoufles fourrées; je dus cacher ma tonsure sous une chaude calotte. Malgré tous ces soins, mon état empirait tellement, que je ne pouvais plus supporter la lumière du jour, et que lire une seule ligne me causait une grande fatigue dans le nerf optique. Ce fut alors que l'idée me fut suggérée d'une neuvaine à Notre-Dame de Lourdes.

« Cette proposition était bien plus à mon goût que l'opération chirurgicale dont j'étais menacé. Je me souvenais que, trente ans auparavant, Marie avait obtenu pour moi

une bien autre faveur que celle de la vue corporelle, en me délivrant de l'aveuglement du judaïsme; que peu après, par son intercession, plusieurs membres de ma famille avaient abjuré les erreurs de la Synagogue; que, treize ans auparavant, elle avait rendu la santé à ma mère, qui sans elle m'aurait été enlevée avant d'avoir reçu le baptême. Je me dis que tous ces miracles spirituels n'étaient pas moins difficiles que la guérison des maladies du corps, et que, d'ailleurs, tout est aisé à Dieu. Je me mis à espérer fortement que j'éprouverais les effets de l'intercession de ma bonne mère la sainte Vierge.

« La neuvaine fut commencée le 24 octobre, jour de la fête de l'Archange Raphael, qui avait guéri Tobie de sa cécité. Je baignai mes yeux chaque jour avec l'eau salutaire qui me fut apportée de la grotte miraculeuse. Beaucoup d'âmes pieuses unissaient en même temps leurs prières aux miennes auprès de la Vierge immaculée. Le sixième jour de la neuvaine, je sentis une grande amélioration; enfin le neuvième jour, qui était la fête de la Toussaint, comme je priais devant la grotte, tous les symptômes de mon mal disparurent.

« Depuis ce jour je lis et j'écris sans précautions et sans fatigue. Je peux regarder le soleil et un bec de gaz sans en ressentir le moindre mal. J'ai repris mes sandales, j'ai découvert ma tonsure, et j'ai recouvré le pouvoir, après lequel je soupirais, de continuer à remplir mes devoirs de religieux du Mont-Carmel. En un mot, je suis radicalement guéri, et je crois fermement que cette cure est un miracle de l'intercession de la sainte Vierge.

« On ne saurait trop publier les bontés du cœur de Marie; je prie toutes les âmes qui aiment cette tendre Mère de rendre grâces à Dieu avec moi, et je supplie tous ceux qui

souffrent d'avoir recours avec confiance à celle qu'on n'a jamais implorée en vain. »

Le 12 novembre, le père Hermann dit la messe dans la crypte, chapelle souterraine qui forme les fondations de l'église qui surmonte la grotte. Toute la congrégation des prêtres de Lourdes chantait avec lui ces touchants cantiques sur le mystère de l'Eucharistie dont la musique harmonieuse a été composée par lui; sa grande ferveur excitait encore celle de tous les assistants. Après la messe, il prononça quelques paroles brûlantes de reconnaissance et d'amour, et lut à haute voix la lettre que j'ai citée plus haut.

Et Bernadette, qu'est-elle devenue à travers les péripéties de cette longue histoire? Pendant les deux années qui suivirent ses apparitions, elle vécut chez ses parents, visitée, interrogée fréquemment par ceux qui se rendaient à Massavielle. On ne chercha pas à empêcher ces interrogatoires, qui portaient la conviction dans l'esprit et dans le cœur de tous ceux qui l'écoutaient. Jamais elle ne témoigna le moindre orgueil ou la moindre estime d'elle-même à cause des hautes faveurs qu'elle avait reçues; quand elle en parlait, c'était simplement, sans affectation et même sans émotion. Son caractère était peu expansif; elle n'était pas douée d'une élocution brillante, et ce n'était que pressée de questions qu'elle se décidait à commencer le récit de ses visions. Elle le faisait brièvement, froidement, mais avec l'accent de la sincérité et de la candeur. Aux heures où la grotte était le moins entourée de visiteurs, on pouvait voir une petite paysanne, enveloppée de son capulet, agenouillée à l'endroit où la première apparition avait eu lieu; c'était Bernadette. De là elle se rendait à l'école, et ne se montrait pas moins douce et moins soumise que si elle n'eût pas été

l'objet d'une sorte d'admiration universelle dans le monde catholique. Comme la divine Marie gardait dans son cœur les merveilleuses opérations de l'Esprit-Saint, l'humble bergère de Lourdes goûtait dans le silence les révélations que lui avait faite « la dame, » et se prosternait avec amour devant elle.

Après une couple d'années, elle fut placée par l'évêque au couvent de l'hospice de Lourdes, sous la protection des sœurs. Là elle recevait encore tous ceux qui désiraient la questionner; on arrivait quelquefois en troupe : des paysans, des hommes du monde, des prêtres, des soldats de tous grades. Une religieuse les amenait à Bernadette, afin qu'une entière publicité fût donnée à des faits miraculeux qui avaient eu un si prodigieux résultat.

A la fin, la pauvre enfant éprouva tant de fatigues de ces nombreuses visites, qu'il fallut, dans l'intérêt de sa santé, lui accorder le repos dont elle avait besoin. Elle avait témoigné un désir ardent de se consacrer à Dieu. On l'envoya à Nevers, où elle entra au noviciat des sœurs de Charité; elle fit profession en 1867, à l'âge de vingt-quatre ans. Elle est toujours la tranquille et simple Bernadette d'autrefois. Un extrait d'une lettre des sœurs de Nevers la dépeint ainsi : « Elle est pieuse comme un ange, douce comme un agneau et simple comme une colombe. Que Dieu daigne nous la conserver ! elle fait tant de bien à voir ! »

Quelles merveilles Dieu sait accomplir par les plus petits moyens ! la transformation d'une grotte sombre en un sanctuaire béni, la construction gigantesque d'une église sur la cime inaccessible d'un rocher, une fontaine de grâces versant l'eau de la guérison à ceux dont la foi a mérité de l'obtenir, un torrent de grâces répandu dans les âmes, une

sainte renommée attirant la foule et apportant le bien-être dans une vallée déserte; ce coin splendide de la création, perdu, ignoré jusque-là, devenu le siége de la gloire où trône, aux yeux émerveillés de l'univers catholique, la sainte Mère du Sauveur sous un de ses plus glorieux titres : l'Immaculée Conception!

Tout cela s'est fait parce qu'une enfant pauvre et chétive avait dans son cœur l'amour de Marie et disait son rosaire avec une ferveur et une innocence angéliques, et parce qu'il a plu à Dieu de manifester par elle la puissance d'intercession qu'il a donnée à sa divine Mère.

On est frappé d'une similitude approximative entre l'origine de tous les pèlerinages. C'est toujours à un esprit simple, à un cœur pur que se révèlent les volontés mystérieuses qu'il plaît à Dieu de mettre au jour, à l'heure où elles peuvent servir au salut des hommes. Au vi^e siècle, comme au xix^e, la main de Dieu montre sa puissance et confond l'orgueilleuse raison en accomplissant des prodiges par les plus pauvres et les plus humbles de ses enfants.

Un philosophe a dit : « Dieu peut-il faire des miracles? Cette question serait impie si elle n'était absurde. »

Rien de plus juste que cette réflexion. L'auteur de la nature peut seul interrompre et changer les lois qu'il a faites; il prend les instruments qu'il lui plaît de choisir. Douze pauvres pêcheurs furent appelés par Jésus à convertir le monde à l'Évangile. Ce fut là le type des opérations divines à l'égard de l'humanité; tous les faits merveilleux de notre histoire religieuse y correspondent.

Au temps où de prétendus savants essaient de faire pénétrer dans les masses les plus absurdes croyances pour les substituer à celles de nos traditions chrétiennes, Dieu permet l'accomplissement de ces miracles qui servent,

pour ainsi dire, de pierre de touche à la foi ; il lui présente ce que les faux sages déclarent absurde et semble lui dire : Choisis entre les absurdités et les ignorances de la science humaine et mes mystères. En effet, les hommes peuvent se complaire à rabaisser leur origine, ils peuvent renoncer à l'espérance d'une vie éternelle; mais ils ne pourront jamais expliquer les insondables mystères de la création. Leur science est aussi loin de la puissance divine que le ciron l'est de l'infini. C'est l'infiniment petit contre l'immensité. Que nous reste-t-il, sinon à adorer, à croire, à aimer, quand il est démontré jusqu'à l'évidence que partout où a fleuri la foi chrétienne, partout où la dévotion s'est répandue dans les cœurs et dans les pratiques du peuple, les mœurs et la prospérité y ont gagné ? La solidarité de la foi a construit et maintenu l'édifice social ; celle qu'établissent entre eux les ennemis du catholicisme tend à la destruction générale. Que ceux qui disent : « La foi s'en va, » viennent voir ces foules prosternées; qu'ils viennent entendre ces flots de prières qui vont à l'océan des grâces et qui en reçoivent les rosées bienfaisantes de la consolation intérieure et de l'espérance continue. Tant que le monde durera, il sera impuissant à donner aux malheureux les compensations que leur apporte la religion. Laissons donc aux affligés, aux malades, à ceux qui cherchent le salut, ces sources merveilleuses où ils vont puiser pour se désaltérer et se guérir.

Un jour que je me promenais en méditant autour de la grotte, je voyais de tous côtés, soit des pèlerins agenouillés en profonde contemplation, soit des visiteurs émus et respectueux examinant avec une expression de sympathie la statue miraculeuse. Seul, à quelque distance, un jeune homme, d'une figure remarquablement belle, se tenait les

bras croisés, le sourcil froncé et les lèvres contractées. Il examinait tout sans paraître entrer dans le sentiment général qu'inspire ce lieu béni, il ne s'agenouilla pas; mais il s'approcha de la fontaine et il but de son eau. Pendant qu'il doutait, d'autres priaient, et j'ai la confiance qu'un miracle intérieur se sera, ce jour-là, ajouté à tant d'autres.

Puissent mes humbles efforts pour faire connaître et aimer ce pèlerinage moderne à ceux de mes amis qui me liront les amener aux pieds de la Vierge immaculée qui a souri à Bernadette et qui promet à tous consolation, guérison, pardon (1) !

(1) Depuis le pèlerinage de l'auteur irlandais, la France a subi de grandes épreuves; mais, suivant l'expression de notre cantique national :

 Les bras liés et la face meurtrie,
 Elle a porté ses regards vers le ciel;

elle s'est jetée dans les bras de Marie, et Notre-Dame de Lourdes a vu les peuples accourir suppliants au pied de la grotte miraculeuse. Ce mouvement immense, autant qu'inattendu, a obtenu déjà de la miséricorde divine bien des grâces publiques et privées, spirituelles et corporelles. Nous ne cesserons de l'espérer,

 La Vierge immaculée
 N'a pas en vain fait entendre sa voix :
 Sur notre terre ingrate et désolée,
 Les fleurs du ciel croîtront comme autrefois.

 (*Note des éditeurs.*)

SAINT-SAVIN

SAINT-SAVIN

(VALLÉE DU LAVEDAN)

Le touriste catholique qui visite la vallée du Lavedan et qui passe une journée dans la petite ville d'Argelez, ne saurait manquer de visiter l'ancienne église de Saint-Savin.

L'attention est commandée par une masse imposante de bâtiments qu'on aperçoit au sommet d'une colline boisée. Une route ombragée par des chênes et des châtaigniers y conduit en une demi-heure.

L'histoire de Saint-Savin ne ressemble pas à celles qui nous ont occupé jusqu'ici. Ce ne sont plus les autels parfumés et fleuris dédiés à la divine Marie; ce ne sont plus les éblouissements des célestes visions de Lourdes. Je prie mes lecteurs de se retirer quelques instants avec moi dans un lieu désert, pour y contempler la vie d'un grand serviteur de Dieu, dans les anciens jours, auxquels il est si bon de remonter pour y trouver des exemples de vertus, rares dans tous les siècles.

Nous n'irons pas à Saint-Savin comme simples curieux, pour admirer, du haut de l'antique belvédère, la charmante vallée de Lavedan et le panorama qui se déroule à une grande distance tout alentour. Nous nous pénètre-

rons de cette beauté morale qui a été le caractère propre de cette contrée : la résistance persévérante et invincible aux persécutions qui ont marqué le règne anticatholique de Jeanne d'Albret.

On lit dans l'*Histoire des troubles du Béarn* que la reine ne s'engagea point dans les vallées du Lavedan, sachant les habitants disposés à repousser par les armes les forces ennemies, et à défendre leur religion, outragée par tant de profanations.

Nous ne serons pas insensibles aux enthousiasmes des antiquaires qui viennent ici satisfaire leur passion pour l'archéologie ; car cette basilique romane est un des plus curieux monuments ecclésiastiques de France.

On éprouve un sentiment d'admiration mêlé de regret devant ces massives murailles, ce beau portique, ce porche exquis, ce bizarre clocher, tous ces merveilleux restes d'une grandeur évanouie.

Je me rendis chez le curé, l'abbé Fentan ; il voulut bien m'accompagner et s'agenouiller avec moi à la tombe de saint Savin, et, après m'avoir admis à la vénération des saintes reliques, il me raconta la vie du saint et l'histoire du monastère.

Saint Savin était né à Barcelone au commencement du viiie siècle. Sa mère, devenue veuve peu après sa naissance, se consacra tout entière à son éducation. Elle forma son esprit et son cœur pour Dieu et non pour le monde. Heureux les enfants qui reçoivent une éducation chrétienne sous les yeux d'une tendre mère ! Quel compte auront à rendre les parents dont l'insouciance ou la faiblesse aura privé la terre des bons exemples de ceux qui auraient pu devenir des saints, s'ils eussent reçu dès leur bas âge la nourriture qui fait les âmes fortes : l'in-

struction religieuse et l'habitude de la pratique des commandements de Dieu!

Saint Savin appartenait à une famille illustre. Sa mère se décida, pour finir son éducation, à l'envoyer pour quelque temps à la cour de son oncle, Hentilius, comte de Poitiers. Savin quitta sa mère avec une grande oppression de cœur; il ne désirait pas les perfectionnements qu'on obtient dans les cours, et il en redoutait les dangers. Il préférait à tout l'étude solitaire et la pratique de la charité. Pendant son voyage, au lieu de suivre les grandes routes et de séjourner dans les villes, il alla de monastère en monastère, pour y puiser les nouvelles forces dont il allait avoir besoin.

Arrivé à Poitiers, « il fut, » dit la vieille chronique, « reçu comme un ange, caressé comme un parent, et traité comme un jeune prince. » Hentilius, charmé de sa vertu, lui confia l'instruction de son jeune fils et unique héritier. Cette marque de confiance n'éblouit pas Savin; il continua à vivre simplement, jeûnant rigoureusement, s'habillant modestement, et ne prenant aucune part aux plaisirs mondains.

Parmi les curiosités de l'abbaye se trouve une série d'anciens tableaux qui représentent les scènes diverses de la vie de saint Savin. Les inscriptions sont en vieux béarnais. L'un d'eux montre Savin instruisant le fils du comte (*Cum S. Sevi instruire lo filh deu comte en sanctitat*).

Le résultat de ces pieux enseignements fut un ardent désir du jeune homme d'imiter la vertu de son cousin, et de se consacrer entièrement à Dieu. Sa mère, apprenant qu'il s'était retiré au monastère de Ligugé, sous la règle de Saint-Benoît, supplia Savin d'aller chercher son fils et de le lui ramener; mais il lui répondit « qu'il ne pouvait

donner un conseil en opposition avec ce qu'il croyait être le meilleur parti, puisqu'il allait le prendre lui-même. » Elle lui remontra « qu'il était cause de sa douleur et de celle qu'allait avoir sa propre mère; » mais il lui rappela cette parole du divin maître : « Celui qui aime son père ou sa mère plus que moi est indigne de moi. » Il se rendit au monastère, mais pour en prendre l'habit et faire son noviciat avec son cousin. Pendant trois ans, ces deux jeunes amis, auxquels le monde avait offert tous ses honneurs et tous ses plaisirs, se soumirent volontairement, pour l'amour de Jésus-Christ, à toutes les austérités du cloître, à l'obéissance, au silence, à la pauvreté. La cérémonie de leur prise d'habit est le sujet du second tableau (*Cum S. Sevi et lo filh deu comte receben lors habits a Poyctiés*).

L'esprit ascétique de Savin ne put se contenter d'une règle ordinaire ; il aspira à une plus haute perfection, et témoigna le désir de vivre en ermite. L'abbé craignait, en l'en détournant, de s'opposer aux vues de la Providence, et cependant il souhaitait garder dans sa communauté un religieux qui y donnait de si précieux exemples; la persévérance de Savin leva ses doutes. Il lui permit de s'éloigner.

Savin dit adieu à son jeune cousin et à tous ses frères en religion. Il partit en robe de pèlerin, un bâton à la main, et voyagea ainsi jusqu'à Tarbes, où il se présenta à l'évêque, qui le bénit. De là il se rendit à un couvent de bénédictins, situé sur la montagne qui domine la vallée du Lavedan, et soumit sa vocation à l'examen de l'abbé Forminius, qui lui fit subir l'épreuve d'une longue attente, espérant le décider à demeurer parmi eux. Son arrivée au monastère est le sujet d'un troisième tableau (*Cum S. Sevi fo recebut par lo abbat Formings et los religios*).

Enfin l'abbé se décida à conduire lui-même Savin dans les montagnes, et lui permit de s'établir dans un endroit sauvage d'où s'étendait la vue sur un magnifique, mais austère paysage. Ce qui fixa le choix de Savin fut le voisinage de la vallée de Villelongue, sur laquelle ses regards plongeaient à travers les rochers. C'était là que saint Orens, un de ses compatriotes, avait vécu de nombreuses années dans la solitude. La vue de son ermitage était un encouragement et une société spirituelle pour le nouveau solitaire.

A l'ombre de ces hautes montagnes couvertes d'une neige éternelle, et presque toujours enveloppées de brouillards, dans une atmosphère presque aussi glacée que celle du pôle nord, Savin goûta enfin les douceurs extatiques qui le récompensaient de tant de mortifications. Il mena la vie contemplative de son choix, et en même temps l'existence active d'un laboureur. Il commença par bâtir de ses propres mains une cabine de huit pieds de longueur sur cinq de largeur, apportant lui-même les matériaux et travaillant à rendre accessibles les sentiers périlleux qui aboutissaient à sa retraite. L'abbé venait souvent chercher près de Savin l'édification et les conseils qu'on ne peut recevoir que des saints. Chaque fois, il trouvait Savin plus avancé dans la perfection. Bientôt l'ermite trouva sa cabine trop commode, et se creusa dans la terre une espèce de fosse de sept pieds de long et de cinq pieds de profondeur; là il se couchait comme dans une tombe anticipée. « Pourquoi faire une si terrible pénitence? lui disait l'abbé. — Personne ne sait mieux que moi, répondit le saint homme, l'expiation qui m'est nécessaire. » Cette vie mortifiée faisait l'étonnement et l'admiration de tout le voisinage. Les bergers venaient souvent le consulter et lui

demander des consolations dans leurs peines; le bruit se répandit de plusieurs miracles qu'il accomplit. Un jour, un pauvre prêtre qui traversait la montagne fut entraîné avec son cheval dans un torrent grossi par les pluies ; il allait périr, lorsqu'il se souvint qu'il était près de l'ermitage de Savin, et il l'invoqua dans son cœur. Pendant ce temps, Savin, qui l'apercevait de loin, s'était jeté à genoux et priait Dieu de le sauver. Tout d'un coup le prêtre se sentit transporté sur l'autre bord sans aucun mal, et son cheval se trouva à côté de lui. Il monta aussitôt à l'ermitage pour remercier Savin de sa puissante intervention en sa faveur. Ce miracle est le sujet d'un quatrième tableau (*Cum lo capero tomba en la ribera, se reclama S. Sevi*).

Un autre tableau le montre exorcisant une femme possédée du démon.

Une fois, pressé par la soif qui le tourmentait cruellement pendant l'été, il traversa, pour aller à un puits, le champ d'un villageois, nommé Cromassio, du hameau d'Uz. Cet homme le prit pour un mendiant, car le saint ermite portait depuis treize ans le même habit. Le propriétaire de cette ferme fit brutalement chasser par ses valets celui qui venait lui demander à boire; l'un d'eux, même, le frappa violemment. Dieu voulut que ces outrages à son serviteur fussent punis immédiatement. Le valet fut possédé du démon, et le maître devint aveugle au même instant. Savin se mit en prières pour obtenir leur pardon. Le valet fut délivré du démon; mais le maître ne recouvra la vue qu'après la mort de Savin, en allant toucher son corps vénérable exposé à la dévotion publique. Un tableau représente la scène des mauvais traitements endurés par Savin. (*Cum S. Sevi, feyta sa cella, Cromassio lo menassa.*)

En revenant vers sa cellule, il frappa, comme Moïse, un rocher avec son bâton, et il en sortit une source abondante, qui coule encore aujourd'hui.

Sentant la mort approcher, Savin pria un passant d'avertir l'abbé Forminius. Celui-ci était absent pour d'autres devoirs; mais un grand nombre de moines et de prêtres des environs se rendirent auprès de Savin. Il nomma, pour lui succéder dans son ermitage, celui que les macérations les plus austères avaient le mieux préparé à ce genre d'édification. Dans ces temps heureux pour la foi, une cellule, une discipline, léguées par un pauvre ermite, étaient un héritage convoité, objet d'émulation parmi les serviteurs de Dieu!

Quand Savin eut rendu le dernier soupir avec une joie extatique, son corps fut transporté au monastère, où les plus pompeuses cérémonies témoignèrent de l'opinion qu'on avait de sa sainteté. Sa bière fut déposée sous le maître-autel; les sculptures de la pierre qui le recouvre prouvent, au dire des archéologues, qu'elle date du siècle où mourut saint Savin. Les persécutions ne manquèrent pas au célèbre monastère; il fut saccagé par les Normands, en 843, quand ils envahirent le Bigorre. Près d'un siècle s'écoula avant qu'il se relevât de ses ruines. Raymond, comte de Bigorre, le rétablit sous le nom de Saint-Savin et l'enrichit tellement, qu'il devint une des abbayes les plus fameuses du moyen âge. Plus de soixante paroisses en dépendaient. L'abbé avait un siége à l'assemblée provinciale. On dit que tous les habitants ayant droit de cité, sous sa juridiction, et même les femmes, avaient le droit de voter aux assemblées du Vesiau. Parmi les possessions les plus remarquables de l'abbaye étaient la ville de Cauterets et toute sa riche vallée. La célébrité des eaux de Cauterets

est de fort ancienne date. César, dit-on, en a fait usage, et bien des vestiges de l'occupation romaine confirment cette tradition. Une triste période fut celle où l'abus de la grandeur et des richesses fit décliner la réputation de sainteté de ce couvent. Son influence diminua; cependant la dévotion s'attachait toujours à visiter la tombe de saint Savin. Ses reliques furent respectées, même pendant la Terreur; car, malgré un relâchement dans les austérités, un grand bien pour le pays avait toujours dérivé de l'abbaye, qui n'assistait pas moins de six cents personnes par jour pendant l'hiver. Sous le ministère de M. Fould, on a restauré ce qui reste encore des anciennes constructions, préservées des ravages de 1793 par la piété des habitants de la vallée, qui achetèrent l'église et quelques dépendances. Je passai avec une émotion respectueuse sous le portail, une belle arche romane dont la profonde archivolte est couverte des sculptures les plus curieuses. A droite de la nef est une statue de Jésus crucifié, dont les mains sont percées de trois clous, selon un ancien usage traditionnel. L'orgue est d'un style renaissance très-remarquable. C'est dans le chœur que se trouvent les curieuses peintures du xve siècle qui retracent la vie de saint Savin. J'ai recueilli avec bonheur tout ce qu'il m'a été possible d'apprendre sur cette vénérable existence, d'une sévérité et d'une grandeur en harmonie avec le pays majestueux et accidenté qui en a été le théâtre. Je répète ici, avec dévotion, la dernière phrase de la prière composée en l'honneur du bon saint Savin.

« O grand saint! écoutez les vœux de tous ceux qui viennent se prosterner auprès de votre glorieux tombeau, pour célébrer vos vertus et implorer votre protection si puissante. Saint Savin, priez pour nous! »

SAINT-AVENTIN D'AQUITAINE

SAINT-AVENTIN D'AQUITAINE

(VALLÉE DE L'ARBOUST)

Pourrais-je mieux commencer mon récit que par le passage suivant, qui sert d'introduction à l'intéressante notice de l'abbé de Treille, curé de Lierp, sur la route de Luchon ?

« Enfant du pays, élevé dès mon bas âge auprès du tombeau de saint Aventin, ma vénération pour lui a grandi avec les années; elle m'inspire le désir de la communiquer... Puissent mes faibles efforts payer la dette de reconnaissance que m'ont fait contracter les bienfaits d'Aventin ! Puisse surtout cet écrit augmenter la piété des fidèles et venger la gloire du saint martyr des récits antireligieux de certains auteurs qui, écrivant sur Luchon, n'ont pas craint d'insulter à la piété des fidèles, en jetant la dérision sur une légende et sur des traditions dont ils n'ont point interrogé la valeur ! »

L'abbé de Treille a tiré une partie de ses récits de la tradition, et surtout d'un vieux manuscrit, traduit d'un ancien livre latin ayant pour titre : *Vita sancti Aventini*,

Aquitani, lequel, bien que gardé précieusement dans une boîte de métal, placée avec les reliques du saint derrière le maître-autel de l'église, a beaucoup souffert de l'humidité et est devenu en plusieurs endroits presque illisible.

La très-ancienne église de Saint-Aventin est située sur une hauteur, à environ cinq kilomètres de Luchon, et domine la pittoresque vallée de l'Arboust, dont le nom est dérivé d'*arbustus*, cette vallée, aujourd'hui en culture, ayant été jadis couverte d'arbrisseaux. Saint Jérôme est le seul auteur qui donne des détails sur les tribus qui s'étaient réfugiées de toutes parts dans ces montagnes, lors de l'invasion des Romains, et chez lesquelles le mélange de la race ibérique et de la race gauloise se fait encore remarquer aujourd'hui.

Pendant plusieurs siècles après la disparition de la domination romaine, ces contrées, constamment ravagées par la guerre, vécurent dans la terreur et la pauvreté. On y trouve la trace d'anciens châteaux, d'anciens monastères ; chaque puits, chaque fontaine a sa pieuse légende, car le christianisme avait pénétré dans ces vallées dès les premiers temps de l'Église. Saint Saturnin, saint Exupère, avaient illustré ce pays par leurs vertus ou leur martyre. Mais de ce sol ardent surgissaient à la fois de grands saints et de violents hérétiques. Vigilantius, né près de l'Arboust, attaqua furieusement les doctrines catholiques et excita le zèle de saint Jérôme, qui lui adressa les plus admirables conseils, dont malheureusement il ne tint aucun compte. La foi subissait tous ces déchirements, quand eut lieu l'invasion des Sarrasins, qui s'efforcèrent d'introduire leurs croyances par la force du cimeterre. Au vi[e] siècle, une désolation générale s'était étendue sur ces régions ; les siéges épiscopaux restaient

vacants; les prêtres étaient devenus si rares, qu'on s'émerveille qu'il soit resté une étincelle de ferveur chez les catholiques, forcés de dissimuler leur foi et d'abandonner leur culte. Les Sarrasins, même après leur défaite par Charles-Martel, continuèrent longtemps leurs ravages dans les Pyrénées. Il fallut encore plus d'un siècle pour les refouler en Espagne. En 778, sous le règne de Charlemagne, la révolte des montagnards de la Gascogne ajoutait à ce triste état les douleurs de la guerre civile. Peut-être la foi se fût-elle complétement éteinte, si Dieu n'avait, de temps en temps, suscité un saint personnage dont la courageuse ferveur en ravivait les lueurs mourantes.

La naissance de saint Aventin fut un don du ciel; il vint au monde en 778, pendant le règne de Charlemagne, dans une maison située à l'endroit même où l'on a construit l'église qui porte son nom. L'eau du baptême coula bientôt sur la tête de l'enfant prédestiné à la consolation de son pays; son enfance s'écoula dans une innocence sans tache, et toute sa vie eut un caractère d'indéniable pureté.

La mère du jeune Aventin n'eut-elle pas une grande part à un si rare et si glorieux résultat? Pourquoi les mères ne sont-elles pas pénétrées de l'importance de commencer dès le berceau l'éducation de leurs enfants, et de leur conserver leur robe d'innocence jusqu'à leur virilité, jusqu'à l'âge où elles doivent confier leurs fils non aux hommes, hélas! mais à Dieu, pour qui elles les ont élevés? Dieu ne tromperait pas leur confiance, et nous reverrions ces temps où, presque sans transition, les jeunes hommes passaient de l'adolescence chrétienne à la perfection de la sainteté. Nous ne pouvons aujourd'hui, hélas! que répéter avec le père Gratry : « Ayez pitié des

âmes livrées aux scandales de l'esprit à cet âge où le bizarre essai d'une ignorante et maladroite raison tourne l'intelligence contre la vérité. »

L'esprit d'élection qui avait présidé à la naissance d'Aventin ne le déserta pas dans le cours de sa vie. Il était comme affamé des choses saintes. Bientôt il se sentit appelé à la perfection érémitique. C'est au bord du lac d'Oô, dans la partie la plus sévère de la montagne, qu'il établit son ermitage; les ruines en subsistent encore au milieu des roches volcaniques; du plus loin que le pâtre les aperçoit, il se découvre, s'agenouille et fait une prière à saint Aventin.

« Puissent les habitants de ces vallées, » s'écrie le biographe, « continuer à plier le genou dans le sentier qu'ont foulé les pas de leur martyr vénéré. Il veille sur eux, du haut du ciel, et tant que subsistera dans leurs cœurs la dévotion à saint Aventin, ils ne perdront pas cette foi qu'il a implantée sur leur sol et fertilisée de son sang. »

L'amour de Dieu était si tendre au cœur de saint Aventin, qu'on l'entendait pousser des soupirs vers le ciel. Les heures s'écoulaient sans que rien pût l'arracher à ses divines contemplations.

On raconte qu'il était un jour sur ses genoux, les yeux fixés du ciel, chantant à voix haute les louanges de Dieu, s'écriant avec Daniel : « Cieux, bénissez le Seigneur! Mers, exaltez sa puissance! »

Tout était silencieux autour de lui; un ours descendit la montagne et s'approcha du saint, qui ne ressentit aucune alarme. Il continua avec Daniel : « Que les habitants de toute la terre craignent le Dieu de Daniel, car il est le Sauveur qui fera des miracles par toute la terre. C'est lui qui a tiré Daniel de la fosse aux lions! »

L'ours continuait à s'avancer très-doucement en poussant un cri plaintif. Il montra au saint homme une de ses pattes dans laquelle avait pénétré une grosse épine. Le saint la retira, et l'ours le lécha et le caressa. Cette légende est retracée dans un tableau qui décore le maître-autel de l'église. On a construit un petit oratoire à l'endroit où cet événement s'est accompli.

Dieu avait marqué dans ses desseins qu'Aventin ne demeurerait pas jusqu'à la fin dans son désert. A la voix de son évêque, il embrassa la carrière, périlleuse à cette époque, de l'apostolat. (Ne l'est-elle pas encore à la nôtre? nous en avons eu, hélas! de trop récentes preuves.)

Le siége de Comminges, vide depuis deux cents ans, était de nouveau occupé par un digne prélat qui cherchait autour de lui à quelles âmes ferventes il pouvait confier le rétablissement de la foi persécutée et presque abandonnée dans les régions méridionales. Il fit venir Aventin, l'interrogea et trouva en lui toutes les qualités du missionnaire. Sous les inspirations de sa parole bénie, l'Arboust redevint une des vallées des Pyrénées où la ferveur ne se démentit plus et traversa les révolutions sans faiblir. Notre saint est considéré dans tout ce pays comme le restaurateur de la religion catholique. Une statue de marbre le représente, dans l'église, avec son attitude de prédicateur.

Les persécutions ne manquèrent pas à son apostolat; il le poursuivit jusqu'au martyre. Les incursions des Sarrasins étaient encore fréquentes; ils s'emparaient tantôt d'un point, tantôt d'un autre, et ne cessaient d'exercer des ravages et des cruautés contre les catholiques, espérant substituer le croissant de Mahomet à l'arbre divin de la croix de Jésus-Christ. Pendant ces jours de désolation, Aventin portait à ses fidèles les secours de

la religion avec prudence ; on l'aidait à se soustraire aux recherches, car il était poursuivi avec fureur par les mahométans.

Il avait plusieurs retraites au fond des bois et aux creux des montagnes ; mais, pendant ses périlleux voyages, il lui arriva une fois d'être traqué comme une bête fauve par ses féroces ennemis. Un jour qu'il allait tomber dans leurs mains, et que la fuite était devenue impossible, il invoqua l'assistance de la mère du Sauveur, et, sentant une force surhumaine s'emparer de lui, il s'élança au fond d'un abîme et se retrouva sain et sauf sur une plate-forme en granit, de l'autre côté de la vallée. Ses pieds laissèrent une empreinte sur le rocher ; on la voit encore sur la route de la vallée d'Oueil, et les guides y arrêtent respectueusement le voyageur.

Les Sarrasins, étonnés de la disparition de leur proie, se penchèrent, terrifiés, sur le gouffre béant, et renoncèrent à leur poursuite ; mais leur soif de son sang n'en fut pas diminuée.

Ce miracle augmenta la ferveur des chrétiens, et chacun redoubla de zèle pour dérouter les recherches continuelles des terribles vainqueurs. Le jour du martyre arriva cependant, quand Dieu jugea que la mission d'Aventin avait produit tous ses fruits. Il fut atteint par ses persécuteurs, au moment où l'extrême fatigue d'une longue marche lui avait enlevé toutes ses forces. Les voyant approcher, il se mit en prière et bénit une dernière fois cette vallée qui lui avait été si chère. Sa tête fut tranchée d'un seul coup ; mais quelle ne fut pas la consternation de ses bourreaux, lorsqu'ils le virent se relever, ramasser sa tête sanglante et marcher vers son village natal ! Ils se sauvèrent, saisis de frayeur, et racontèrent ce merveilleux événement. La

légende affirme qu'Aventin ne tomba que lorsqu'il eut atteint un endroit d'où l'on découvrait tout le pays pour lequel il avait répandu ses sueurs et son sang. Alors il se coucha sur le bord du chemin, et c'est là que le trouvèrent quelques-uns de ses fidèles, qui se hâtèrent de soustraire sa précieuse dépouille aux cruels Sarrasins. Ils marquèrent la place où ils l'avaient ramassé et celle où ils l'avaient enseveli. Toute la contrée le pleura comme un père.

Le temps, cependant, et les catastrophes de la guerre avaient détruit les signes de reconnaissance qu'on avait établis. Au bout de trois siècles, la tradition s'était perpétuée; mais aucune mémoire d'homme ne pouvait affirmer en quel lieu précis avait été déposé le corps du saint martyr. On raconte qu'un taureau (1), s'étant échappé, désigna miraculeusement la place où gisaient les saintes reliques. On l'avait trouvé frappant le sol sans discontinuer, tout en mugissant avec force. Plusieurs jours de suite, il avait pris sa course vers le même endroit sans qu'on pût l'arrêter. Un jour qu'une grande foule l'avait suivi, un ange parut dans les airs et prononça ces mots : « C'est là que repose le corps du bienheureux Aventin. »

Des exclamations de joie retentirent. On courut prévenir l'évêque, Bertrand de l'Ille; il envoya deux chanoines pour diriger l'enquête, et fut lui-même présent à l'ouverture de la tombe. On y procéda avec les plus grandes précautions; la foule était agenouillée alentour. Lorsqu'on découvrit la tête séparée du corps, aucun doute ne fut plus possible, et ces restes furent déclarés authentiques et présentés à la vénération des fidèles.

(1) Ici encore Dieu, qui aime les moyens simples, se serait servi d'un de ces animaux qui vivent familièrement avec les hommes des champs.

Une dispute s'étant établie entre les habitants des deux vallées au sujet de la possession des reliques, pour trancher la difficulté, on attela à un char deux bœufs provenant des deux villages rivaux, et on les laissa prendre, avec les reliques, le chemin qu'ils voulurent. Ils suivirent la direction du petit village où Aventin était né, et firent une halte à l'endroit où, pendant longtemps, il avait vécu en solitaire. Ses restes furent ensevelis à l'endroit même où avait été son berceau.

Bientôt les pèlerins affluèrent, et leurs dons, joints à la généreuse initiative de l'évêque de Comminges, permit d'ériger une belle basilique sur les ruines de la maison paternelle d'Aventin. Cette église, du XIIe siècle, est la plus remarquable qu'on trouve dans les Pyrénées. Les fervents chrétiens ne sont pas seuls à la visiter. Elle attire les artistes, les gens de lettres, toutes les personnes de goût et de science qui voyagent dans le midi de la France; mais ce qui touche un cœur profondément catholique, c'est de voir que la dévotion est aussi grande au XIXe siècle qu'au XIIe. Le spectacle qu'offre la vallée à la fête annuelle de saint Aventin est véritablement édifiant. Toutes les paroisses, leurs pasteurs à leur tête, forment une grande procession qui vient rendre hommage au saint patron. Les jeunes filles vêtues de blanc, les cierges, les bannières environnent la châsse d'ébène qui parcourt les campagnes. A un certain moment de la cérémonie, tout le monde défile devant la châsse pour baiser les saintes reliques. La foi vive, le respect profond de ces populations ardentes se communiquent aux spectateurs les plus froids, et plus d'une fois on a vu des yeux se mouiller qui n'avaient jusque-là exprimé qu'une intelligente curiosité.

La plus touchante de toutes les coutumes conservées

dans ce district est celle par laquelle on vient consacrer à Dieu les enfants en bas âge. Le jour de la consécration est une fête de famille; on se réunit pour conduire l'enfant au pied de l'autel, devant le saint reliquaire. La mère, vêtue de ses plus beaux habits, porte dans ses bras ou conduit par la main son petit enfant. Chaque parent tient un cierge à la main pendant toute la messe; et quand le prêtre a béni l'enfant, on place tous les cierges allumés devant la châsse pour y brûler tout le reste du jour.

Parmi les nombreux miracles opérés par la médiation de saint Aventin, je raconterai les suivants :

Une épidémie ayant sévi sur les troupeaux de la montagne de Venasque, sur le revers espagnol des Pyrénées, les bergers eurent recours à l'intercession du saint qui les avait autrefois évangélisés. Le fléau ayant aussitôt cessé, ces pieux montagnards firent le vœu, qu'ils accomplirent fidèlement jusqu'à la révolution, d'apporter à l'autel du saint, le jour de sa fête, un cierge colossal richement orné.

Bertrande Merlin, une veuve de la paroisse de Montauban, avait un enfant de sept ans paralysé depuis plusieurs années; elle se résolut à le transporter devant la tombe de saint Aventin, en qui elle avait grande confiance. En arrivant, elle déposa son cher fardeau auprès du reliquaire, et se mit à prier avec une ferveur inexprimable, ses larmes coulant sur ses mains jointes, et le front penché presque jusqu'à terre, tant ses supplications étaient humbles et ardentes. Lorsqu'elle eut ainsi prié longtemps, elle alla reprendre son enfant; mais qui dira le bonheur de la pieuse mère quand elle le vit debout, avec les couleurs de la santé, et qu'elle sentit ses bras autour de son cou, tandis qu'il lui disait : « Maman! je suis guéri! »

M. Sacome, curé d'Oo, raconte qu'étant dans son enfance élève de M. Arqué, prêtre de Saint-Aventin, il vit arriver de Luchon, de grand matin, un homme qui demanda une messe pour une dame de Bagnères-de-Bigorre qui se mourait. L'heure fut bien précisée, afin que la famille de la mourante pût s'unir aux prières; à neuf heures, tandis que le prêtre officiait, la malade, dont l'agonie était commencée, se leva tout à coup, demanda à manger et se déclara en parfaite santé.

Dominiquette Pourrech, de Cattervielle, avait eu la vue faible dès son bas âge; à douze ans elle ne pouvait circuler sans un guide. Sa mère la conduisit à Saint-Aventin. Pendant la messe elle se sentit mieux, et crut, dit-elle en revenant, qu'on avait mis un baume sur ses yeux endoloris. Pendant le retour elle commença à distinguer la route, et quelques jours après elle voyait parfaitement.

Un pauvre artisan ambulant montait doucement la rude côte qui mène à Saint-Aventin, traînant après lui son jeune fils, boiteux, qui le suivait difficilement; en apercevant l'église, selon la coutume du pays, ils déposèrent leur havre-sac et s'agenouillèrent pour faire une prière. Tout près de là était le rocher sur lequel s'étaient imprimés les pieds du saint; le père, inspiré tout à coup, dit à l'enfant : « Mon fils, demandons à saint Aventin de te guérir. Mets ton pied malade sur la marque des pieds du saint. » L'enfant obéit, et la foi du père fut récompensée, car le petit boiteux, retirant son pied, se trouva complétement guéri, et en pleurait de joie en embrassant son père; puis tous les deux embrassèrent passionnément la pierre et les empreintes bénies en rendant grâces à Dieu et à saint Aventin.

J'ai trouvé sur la vallée de l'Arboust des récits qui prouvent à quel point les vertus inculquées aux anciennes générations s'étaient perpétuées. Plusieurs auteurs ont tracé des tableaux de la simplicité et de la pureté des mœurs de ce pays, qui le montrent digne de servir de modèle.

Les parents, dit-on, gouvernaient leurs enfants par l'exemple des vertus; chacune de leurs actions était inspirée par la religion. Pendant les longues nuits d'hiver, ils avaient coutume de se lever et d'éveiller les plus jeunes de la famille pour prier avec eux, afin d'obtenir la délivrance des âmes du purgatoire.

J'ai vu cette touchante coutume se pratiquer en Irlande. Les matrones suspendaient leur sommeil pendant les nuits d'orage et de tempête, et priaient pour les marins ; pendant les nuits ordinaires, elles priaient pour les âmes qui souffraient, tandis que les vivants goûtaient un doux repos ; elles disaient avec la mère des Macchabées que si la croyance n'existait pas que les morts se relèveraient un jour, il serait inutile de prier pour eux, et qu'il était saint et utile d'intercéder pour les morts, afin que leurs péchés leur soient pardonnés.

Dans ces patriarcales familles, les aînés présidaient aux jeux des plus jeunes ; dès que l'un d'eux était soupçonné d'une faute grave, il était mis à part et ne pouvait reprendre sa place avant que son innocence eût été reconnue ou qu'il eût expié sa faute.

L'étranger était reçu avec hospitalité, sans rémunération. Le prêtre était considéré comme un père ; on se pressait autour de lui quand il visitait la famille, et tous le reconduisaient avec honneur.

Comme dans la vallée d'Azun, on ignorait l'usage du

vin, si ce n'est comme médicament. Sans être avares, ils avaient l'ambition de laisser un petit héritage par parts égales à chacun de leurs enfants, et pourtant ils n'exigeaient aucun intérêt de l'argent prêté. Quand un malheur les frappait, ils disaient comme Job : « Dieu nous avait donné, Dieu nous a ôté; béni soit son saint nom. »

Cette peinture peut-elle encore convenir à nos chers montagnards? Bien des appréhensions existent à cet égard. Le contact plus fréquent avec les étrangers a introduit bien des éléments de corruption au cœur de cette saine population. Des exemples d'ivrognerie et d'autres désordres y sont de jour en jour moins rares : comment arrêter le mal? qui combattra les influences pernicieuses ?

Répondons avec le pieux auteur de la notice que j'ai consultée : « Ce sera sans doute le zèle des saints prêtres qui sauront, comme Aventin, se dévouer pour leurs troupeaux. Mais ce sera vous surtout, bienheureux Aventin, qui du haut du ciel abaisserez encore sur ces vallées un regard de pitié, et les couvrirez des ailes de votre puissante protection. Peuples des deux vallées, réveillez-vous; prosternés au tombeau de saint Aventin, implorez son secours; jurez de faire revivre au milieu de nous les vertus qu'il vous légua, et avec lesquelles disparaissent tous les jours et votre bonheur et votre espoir de salut éternel. »

SAINT-BERTRAND DE COMMINGES

SAINT-BERTRAND DE COMMINGES

En traversant la vallée de Montrejeau à Bagnères-de-Luchon, l'attention est commandée par une circonvallation de murailles, dont une belle église occupe le centre, et qui couvre un mamelon isolé sur la droite de la route. C'est Saint-Bertrand de Comminges.

Le xi^e siècle fut un des plus remarquables dans l'histoire de l'Église, par un grand nombre de saints, de pontifes célèbres, de pieuses fondations, de constructions de monastères et d'églises. Sylvestre II, saint Léon IX, saint Grégoire VII, occupèrent le siége de saint Pierre; les chanoines de Saint-Augustin, les camaldules furent constitués; l'hospice du Grand-Saint-Bernard, au sommet des Alpes, fut établi par saint Bernard de Menthon; les cisterciens couvrirent la France de leurs communautés édifiantes. C'est dans ce siècle que naquit saint Bertrand. Son père, comte de l'Ille, appartenait à une famille célèbre dans l'Église et dans l'État, alliée à plusieurs familles régnantes. Sa mère était fille du comte de Toulouse.

Le premier soin de ses parents fut de lui donner une éducation solidement religieuse, et dans ce but ils le conduisirent chez les pères bénédictins à la célèbre abbaye Escaledieu, aux bords de l'Adour. Il étudia avec une grande ardeur, principalement les saintes Écritures. Ses professeurs s'aperçurent bientôt qu'ils étaient dépassés par leur élève en science et en piété. Néanmoins ses parents le destinaient à la profession des armes; il se soumit à leurs désirs, et, dans cette carrière hérissée de tant d'écueils pour sa vertu, il se proposa constamment saint

Martin pour modèle. Il se distinguait parmi les officiers par sa douceur, sa générosité, sa charité, fermant l'oreille à toute médisance, endurant avec ses camarades; pieux et modeste, il était aimé de ses égaux, estimé de ses supérieurs.

Bertrand avait en partage tous les dons extérieurs qui rehaussent l'éclat de la naissance; mais il considérait comme vains tous les biens périssables; il répétait avec le Psalmiste : « Les jours de l'homme sont semblables à la fleur des champs, et il passera comme elle. »

L'état militaire ne semblait pas être sa vocation; il obtint de quitter l'armée, et se consacra indissolublement au service de Dieu. Peu après son ordination, il fut nommé archiprêtre de la cathédrale de Toulouse et ensuite évêque de Comminges.

Cette ville avait eu une très-grande importance au temps des Romains; des vestiges remarquables l'attestent. Un aqueduc, dont les ruines subsistent encore, apportait l'eau dans la citadelle; un amphithéâtre pour les combats des gladiateurs et des bêtes féroces, une naumachie, établie pour les jeux nautiques au bord de la Garonne, ont des restes encore visibles. On a découvert dernièrement une piscine pavée en mosaïque où aboutissent des tuyaux en plomb, ayant évidemment appartenu à des bains publics; des idoles, des pierres portant des inscriptions sont encore journellement rencontrées par le soc de la charrue dans tous ces parages; au temps de Charlemagne, ces découvertes étaient si fréquentes, qu'un édit ordonna de faire incruster les idoles païennes dans les murs des églises, en témoignage de la destruction du paganisme.

Comminges avait été saccagée successivement par les Goths, les Vandales, les Maures. Nous avons vu qu'au temps de saint Aventin toute la région des Pyrénées était infestée par les Sarrasins; les catholiques luttaient pour leur foi, soutenus par les saints missionnaires, les pieux

anachorètes. Deux siècles de persécutions avaient amené la complète décadence de la ville de Comminges, lorsque Dieu lui envoya Bertrand pour la relever de ses ruines. Il trouva les églises de son diocèse dans un déplorable état : tout y était brisé, dégradé ; les ronces en fermaient l'entrée ; le bétail paissait en liberté alentour ; on en avait vu jusque dans le sanctuaire. Les efforts des fidèles n'avaient pu prévaloir contre les ennemis acharnés du catholicisme. Dans la ville de Mas, un jeune homme nommé Gaudens, ayant résisté à l'ordre du gouverneur arien de blasphémer sa religion, avait eu la tête tranchée ; on donna à la ville le nom de ce martyr de la foi, et lorsqu'on eut reconquis la liberté, l'église actuelle de Saint-Gaudens fut construite sur sa tombe.

Bertrand ayant restauré sa cathédrale et construit un monastère, il y assembla ses prêtres et forma un chapitre de l'ordre de Saint-Augustin ; il les anima de son esprit, et en fit les instruments de ses réformes. Ainsi commencèrent à s'élever de solides remparts contre les idolâtres, les schismatiques et les hérésiarques.

Pendant cinquante ans, un demi-siècle, Bertrand avait administré son diocèse avec une si admirable sagesse, que Dieu lui avait accordé le don des miracles ; il guérissait les malades et convertissait les pécheurs. On l'appela au concile de Poitiers, où l'excommunication de Philippe le Bel excita le peuple contre les prélats. Une horde furieuse pénétra jusque dans la salle où ils délibéraient, et leur lança des pierres ; mais devant l'attitude impassible des évêques, qui ne bougèrent pas de leurs siéges, les séditieux se retirèrent en confusion.

Lorsque Bertrand se sentit mourir, il désira être porté dans sa cathédrale devant l'autel de la sainte Vierge, patronne de l'Église. C'est là qu'en récitant avec ferveur une dernière prière pour son troupeau, il rendit son âme à son Créateur, le 16 octobre 1130. Son tombeau fut érigé der-

rière l'autel de la sainte Vierge, où sont actuellement encore ses saintes reliques.

Parmi les miracles qu'on cite, au nombre de vingt-cinq, je raconterai les suivants :

Une querelle s'était élevée entre le comte de Bigorre et celui de Comminges. Sancius Parra d'Olcia, qui commandait les forces du Bigorre, ravagea toute la contrée jusqu'aux murs de Comminges. Bertrand conjura Sancius de rendre aux cultivateurs le bétail nécessaire pour l'agriculture ; mais il refusa, à moins d'une grosse somme d'argent. L'évêque lui assura qu'il lui était impossible de rien payer : « Mais, ajouta-t-il d'un ton inspiré, rendez le bétail sans conditions, et je vous promets de m'acquitter avant votre mort. » Sancius consentit à ce que demandait l'évêque, et se retira en restituant tout le bétail qu'il avait enlevé. Peu après Bertrand mourut, tandis que Sancius guerroyait contre les Maures ; il fut fait prisonnier, et fut jeté dans un cachot, d'où il devait être envoyé comme esclave en Afrique.

Une nuit qu'il méditait sur sa triste destinée, sa prison s'illumina tout à coup, et une voix lui dit : Sancius, levez-vous et venez.—Qui êtes-vous, Seigneur ? » demanda-t-il. La voix répondit : « Je suis l'évêque Bertrand, à qui vous avez rendu les troupeaux de ses diocésains ; je viens accomplir ma promesse et m'acquitter en vous délivrant. »

Ses chaînes tombèrent d'elles-mêmes, et il suivit son libérateur jusque sur la montagne d'Esquitot (le pène d'Escot), dans le val d'Aspe. Là saint Bertrand le quitta en lui faisant promettre de visiter annuellement l'église de Comminges.

Sancius se présenta à ses amis stupéfaits, et leur raconta sa délivrance miraculeuse ; ils s'unirent à son action de grâces, et célébrèrent chaque année ce merveilleux événement avec dévotion. Ce miracle est l'objet d'une fête dans l'ancien diocèse de Comminges, connue sous le nom de l'Apparition de saint Bertrand.

Un homme qui portait son nom et qui avait eu le bonheur d'être au nombre de ses amis, ayant été fait prisonnier à la guerre, demeura si longtemps dans un donjon, que la vermine commença à le dévorer. En proie à cette horrible infection, mourant de faim et de soif, ne pouvant dormir un seul instant, le malheureux appelait la mort. Soudain il lui vint à la pensée d'avoir recours à celui qui l'avait honoré de son amitié pendant sa vie, et il s'écria avec ferveur : « O charitable père, qui jouissez de la gloire dans le ciel, venez à mon aide et délivrez-moi de cette vermine qui me ronge. » Il n'eut pas plutôt achevé ces mots que son corps devint net comme s'il eût été lavé. Plein de confiance, il redoubla ses supplications pour obtenir la fin de sa captivité. Bertrand lui apparut, brisa ses chaînes et le fit sortir de la prison.

Une pauvre femme était paralysée depuis plusieurs années; elle se fit traîner au tombeau de saint Bertrand, et pria avec ferveur. Le saint lui apparut, et lui donna un bâton à l'aide duquel elle pouvait marcher. Un jour elle perdit ce bâton, et redevint comme elle était auparavant. Elle se fit porter chaque jour au tombeau du saint, et obtint que son bâton lui fût rapporté; mais en même temps elle se trouva guérie si complétement, qu'elle put le placer en ex-voto à la tombe de son bienfaiteur.

C'est sous le pontificat de Clément V, natif de Comminges, que les reliques de saint Bertrand furent retirées de sa tombe et conservées dans une superbe châsse, ornée de pierres précieuses. La fête de la translation des reliques se célèbre le 16 janvier.

Pendant les guerres religieuses du xvi^e siècle, la cathédrale de Comminges attira la cupidité des huguenots par ses richesses. Pendant sept mois, les habitants soutinrent un siége continu et admirablement organisé pour la défense de leurs murailles; mais une femme nommée Paterette, qui avait une maison sur les remparts, introduisit

les ennemis en 1577. L'église fut pillée, les autels réduits en cendres; on emporta quarante-six lampes précieuses, cent vingt calices de grande valeur, des croix en argent et en cristal d'un travail merveilleux. Paterette fut prise par les catholiques et envoyée à Toulouse, où elle fut pendue et brûlée.

Pendant cette cruelle période, la ville fut prise et reprise plusieurs fois alternativement par les catholiques et par les huguenots. Aussi presque aucune ancienne demeure seigneuriale n'a laissé de vestiges. On voit cependant encore sur le palais épiscopal les armes de Comminges : l'écu à la croix pattée; et, sur la maison de Pierre Bridaut, des armes parlantes qui le représentent tenant une bride.

Les reliques de saint Bertrand avaient été déposées à Lectoure, ainsi que le bâton pastoral du saint. Pendant une des tourmentes, ce bâton d'ivoire, de trois aunes de longueur et travaillé artistement, avait disparu. Quand les troubles eurent cessé, les chanoines prièrent le roi d'ordonner que le bâton pastoral leur fût rendu ; aussitôt il fut renvoyé par Adrien d'Aure, vicomte de l'Arboust, qui déclara l'avoir pris uniquement pour le préserver du pillage, « désirant le conserver, pour le profit de l'Église et affection qu'il a toujours eue en son cœur d'aimer l'Église et tout ce qui en dépend, le clergé et les habitants d'icelle, comme leur prie de croire qu'il désire demeurer leur bon voisin et ami. » De pareilles lettres honorent les bons chevaliers de ces temps.

Pendant la grande révolution, Saint-Bertrand de Comminges fut de nouveau livré à toutes les horreurs du pillage et de la destruction. Les chanoines et les religieux se dispersèrent après avoir mis en sûreté les reliques, abandonnant à la convoitise des révolutionnaires tout le trésor de l'Église. On raconte qu'un soldat ayant proféré des blasphèmes contre saint Bertrand eut, à la première bataille, les jambes et les bras emportés : plus souvent

qu'on ne pense, les blasphémateurs sont ainsi punis dès ce monde.

Dans leur haine de toutes les choses saintes, les révolutionnaires changèrent jusqu'au nom de l'antique cité; on la nomma Hauteville. Toutes les richesses dont la piété des fidèles avait doté les monuments religieux disparurent; les tombes de tant de grands prélats qui avaient administré ce diocèse furent détruites, et le sol en fut vendu aux enchères. Tous les bâtiments du canonicat furent démolis, ainsi que les neuf monastères qui en dépendaient. L'abbaye de Notre-Dame-de-Bonnefonds, à Saint-Gaudens, couvre encore une grande étendue du sol de ses ruines; c'était le lieu de sépulture des comtes de Comminges. L'arcade qui surmontait leur tombeau sert maintenant d'entrée à une ferme. A Alan, dans la Haute-Garonne, on détruisit à la fois la résidence d'été des évêques, et un hopital célèbre qu'ils y avaient établi.

Le chapitre de Saint-Bertrand était renommé pour sa charité, sa bienfaisance inépuisable; même pendant les persécutions des huguenots, lorsque le clergé était réduit presque à la pauvreté, il maintenait la part des pauvres et ne négligeait pas l'instruction du peuple. On a remarqué, de notre temps, que les vieillards de ce pays qui avaient été instruits avant la révolution, étaient bien plus éclairés sur les vérités de la foi que la génération qui a suivi l'an 1789. Les prêtres de ce diocèse se sont montrés fidèles, sans exception, à l'orthodoxie; lors de la constitution civile du clergé, ils préférèrent l'exil à l'apostasie. Leur troupeau reconnaissant a conservé une tendre vénération pour ses pasteurs.

Les sanctuaires de la dévotion ne se comptaient pas dans ce bienheureux pays. Polignan, Notre-Dame-de-Vallatens, Bourisp, le Bout-du-Puy, Sainte-Marie, Saint-Bernard, Saint-Savin, Saint-Jean-de-Poulat, Saint-Exupère, Saint-Gaudens, Saint-Aventin et encore d'autres dans la vallée

d'Aran, en Espagne, dépendaient de l'évêché de Comminges ; bien peu ont vu relever leurs autels.

A l'entrée du faubourg de la ville, sur le bord d'un ruisseau, on voit une grande croix élevée sur un monolithe en forme de cône ; elle fut élevée en reconnaissance d'une grâce obtenue par un des chanoines. Comme il revenait de Valcabrère, où il avait passé tout le jour au confessionnal, il perdit sa route dans l'obscurité d'une nuit d'hiver ; les eaux grossies à cette époque l'exposaient à un terrible danger ; dans son anxiété il se mit à genoux et implora l'assistance de saint Bertrand. Aussitôt il entendit le son d'une clochette, il la suivit, et se retrouva sur le grand chemin.

Une inscription un peu effacée raconte cette délivrance et porte la date de cette pieuse commémoration.

L'ancien diocèse de Comminges est maintenant morcelé ; une partie est annexée à l'archevêché de Toulouse, l'autre à l'évêché de Tarbes. La vieille basilique est desservie par un curé et un vicaire. Les stalles du chapitre sont vides. La ville de Saint-Bertrand de Comminges, autrefois si peuplée, si importante, n'est plus qu'un chef-lieu de canton, présentant au voyageur ses murailles émiettées et ses rues silencieuses. Je montai, le cœur oppressé, à la grande cathédrale, qui semble une veuve trônant dans sa majesté sur un empire détruit ; mais la croix brille toujours à son sommet, et, si la prospérité mondaine a fui, le signe triomphant de la catholicité relève les pensées du chrétien, et lui montre à côté du néant des grandeurs humaines la splendeur éternelle des choses divines.

Tandis que je faisais ces réflexions en face de l'église, le vicaire arriva, tenant les clefs du chœur et du cloître, et m'accompagna dans mon examen attentif de ce curieux monument. Autour du portail sont incrustées des pierres tombales antérieures au christianisme, comme l'avait fait passer en usage l'édit de Charlemagne. Ces antiquités

servaient ainsi de trophée au christianisme. Au-dessus de la porte les douze apôtres sont représentés sur une seule ligne. Sur le tympan est sculptée l'adoration des mages ; des anges balancent des encensoirs autour de la Vierge et de l'enfant Jésus. A l'intérieur, un jubé très-élevé masque le chœur; une inscription porte que la messe fut célébrée pour la première fois, la nuit de Noël 1535, sur l'autel du jubé, par M^{gr} de Mauléon, qui l'avait élevé à ses frais.

Cette construction, bien qu'imposante, m'a paru écraser la nef et nuire aux proportions harmonieuses de l'édifice. Autour de la nef un grand nombre de chapelles latérales avaient autrefois leur prêtre et leur autel ; on ne comptait pas moins de treize autels, y compris celui de la tombe de saint Bertrand.

Le chœur a soixante-six stalles, supérieurement sculptées, représentant des fleurs, fruits, animaux fantastiques, arabesques, masques grimaçants, tout ce que la fantaisie du moyen âge admettait dans l'ornementation architecturale.

Une des stalles représente la vierge Marie présentant un fruit à l'enfant Jésus.

Une autre stalle représente saint Bertrand avec sa mitre et sa crosse, la main droite posée sur un livre. Un peu plus loin, il est sculpté au moment où il bénit un noyer au bas duquel un homme est agenouillé. Plusieurs figures de l'Apocalypse sont entremêlées avec les scènes de l'Évangile. Je ne crois pas qu'il existe dans le monde un plus curieux monument de ces inimitables sculptures de nos siècles chrétiens.

Le maître-autel est de marbre rouge de Sarrancolin, dans la vallée d'Aure. Derrière l'autel est le tombeau de saint Bertrand, érigé par le cardinal Pierre de Foix, évêque de Comminges, en 1420. Quatre pilastres entourent l'autel tombal, au-dessus duquel existait jadis une statue en argent massif, représentant le saint porté sur des nuages. Ce chef-d'œuvre a disparu à l'époque de la révo-

lution; les chanoines avaient heureusement emporté les saintes reliques dès l'apparition du danger. Aujourd'hui on a placé dans une niche au-dessus de l'autel la châsse d'ébène rehaussée d'argent, dans laquelle sont conservées les reliques de saint Bertrand. Au-dessous un tableau le représente aux pieds de la sainte Vierge. Au-dessus est élevée sa statue. Deux châsses plus petites contiennent les reliques de plusieurs autres saints. Au temps des huguenots, les douze apôtres sculptés autour du tombeau ayant été détruits, on a recouvert les panneaux de peintures représentant des scènes de la vie du saint; elles datent de 1823.

Dans la sacristie est un coffre en métal qui contient beaucoup d'objets ayant appartenu à saint Bertrand; ce coffre est orné de plusieurs statuettes de chevaliers, et porte cette devise : *Por l'amor de ma dona combat ab aquesta libra*. « Sous cette livrée je combats pour l'amour de ma dame. »

Deux mitres, l'une de prix, l'autre en damas blanc, ont été portées par saint Bertrand. Un bâton d'ivoire sculpté, de trois aunes de long, qu'on suppose avoir été le manche de sa crosse, était porté dans les processions devant la statue du saint. Deux chapes données par Clément V sont malheureusement très-détériorées.

L'orgue est placé dans un angle à gauche en entrant, et frappe par ses grandes dimensions.

Sur un pan de mur à droite, en face de l'orgue, est suspendu par deux chaînettes un énorme crocodile, dont les mâchoires sont encore armées de toutes leurs dents. On assure qu'il fut placé là en témoignage d'un des plus grands miracles de saint Bertrand.

Dans la vallée d'Embon, un crocodile caché dans le plus épais d'une forêt imitait la voix plaintive d'un enfant, et lorsqu'on s'avançait par curiosité ou par compassion, on était infailliblement dévoré. Plusieurs fois de hardis

montagnards avaient tenté de détruire ce monstre ; mais ceux qui l'essayaient ne revenaient pas. Saint Bertrand résolut d'aller au-devant de cette bête formidable ; il ne prit d'autre arme que sa fameuse crosse. Sitôt que le monstre le vit, il ouvrit sa gueule pour l'engloutir ; mais saint Bertrand l'ayant touché de son bâton et de son étole, il le suivit comme un chien jusqu'à l'entrée de la cathédrale, où il expira sur les dalles.

Ceux qui ne veulent pas admettre cette histoire, non plus merveilleuse, cependant, que tant d'autres prodiges attestés par des milliers de témoins, prétendent que ce crocodile fut suspendu en ex-voto par un comte de Comminges au retour d'une croisade.

On s'étonne, devant ce bizarre trophée, qu'il soit demeuré intact pendant toutes les guerres et toutes les révolutions ; s'il eût été d'argent massif, il n'aurait pas été dédaigné de la sorte, et ne trônerait pas triomphalement comme un mystérieux témoin de tout ce qui s'est passé dans cette antique église. Quel historien précieux il serait pour nous si une voix intelligente pouvait sortir de cette gueule enflammée !

A la gauche de la chapelle du Saint-Sacrement, on trouve une petite porte qui conduit au cloître, presque entièrement en ruines ; ce qui en reste est d'une grande beauté : les arceaux s'entre-croisent élégamment, et portent les écussons de France, de l'Ille et de Mauléon ; on voit encore sept tombes qui ont été épargnées dans les profanations de 1793 ; elles renferment les restes de chanoines et prébendiers de la cathédrale. Toutes les autres tombes qui se trouvaient dans l'enceinte du cloître ont été violées, brisées et vendues aux enchères.

Trois grandes fêtes sont célébrées annuellement à Saint-Bertrand de Comminges : le 16 janvier, pour l'anniversaire de la translation des reliques par Clément V et de la construction du tombeau ; le 2 mai, pour célébrer son

apparition à Sancius Parra; le 16 octobre, anniversaire de sa mort. A ces fêtes se rendent en foule les pèlerins de toutes les contrées environnantes.

Par une faveur spéciale de Clément V, lorsque, dans l'année, la fête de l'Invention de la sainte Croix tombe un vendredi, il se célèbre à Saint-Bertrand de Comminges un jubilé appelé le grand pardon. Le dernier a eu lieu en 1850; plus de cinq mille pèlerins ont, ce jour-là, offert leurs prières à la tombe vénérée. Quatre-vingts prêtres n'ont cessé d'administrer le sacrement de pénitence, et l'on a compté presque autant de communiants que de pèlerins.

Une des redevances de la vallée d'Azun envers Comminges avait une singulière origine. Saint Bertrand, étant allé prêcher dans ce pays, fut insulté par un des habitants; tous les autres, en expiation de ce fait, s'engagèrent à offrir un tribut annuel de beurre à la chanoinerie de Comminges. Au jour convenu, qui était celui de la Pentecôte, après la messe, des chanoines venus à Arrens recevaient de chaque habitant une offrande de son beurre, et lui donnaient une fiole d'eau bénite et une petite portion bénite du beurre de l'offrande. On a souvent éprouvé dans la vallée d'Azun, comme je l'ai déjà dit, que ce beurre guérissait les blessures et préservait le bétail de beaucoup de maladies.

Quel regret j'éprouvai de ne pouvoir me rendre de Comminges à Valcabrère, à quelque distance! Là, au milieu des champs, se trouve la vieille basilique de Saint-Just, qui date des Carlovingiens. J'aurais sans doute étudié ses richesses archéologiques; mais surtout j'aurais admiré avec émotion cette imposante ruine des temps les plus glorieux du catholicisme. Je fus obligé de partir, après avoir récité avec une ferveur respectueuse l'antienne inscrite sur l'autel, qu'autrefois chantait le chœur des pieux chanoines après matines, tandis que les cloches sonnaient à toute volée pour avertir les habitants de s'unir à la glorification de leur saint patron.

POUY

ET LA MAISON DE SAINT VINCENT DE PAUL

POUY

ET LA MAISON DE SAINT VINCENT DE PAUL

(LANDES)

Il faut dire adieu aux Pyrénées, faire notre dernière prière à la tombe de saint Bertrand. C'est avec regret qu'on détourne les yeux de ces splendides montagnes et de ces délicieuses vallées pour les porter sur la vaste et triste étendue des Landes.

Ici la scène change complétement. D'excellents écrivains ont fait la description de ce pays extraordinaire ; de leurs écrits et de mes propres impressions sont formés mes souvenirs. Les Landes sont pour la France, heureusement en diminutif, ce que les steppes sont pour la Russie, ce que sont les pampas pour l'Amérique. Des plaines sans fin s'étendent devant le voyageur, et lui apportent la sensation d'une solitude désolée ; quelques habitations, à plusieurs lieues les unes des autres, rendent plus attristante encore la vue du terrain qui les sépare. De loin en loin, une forêt de pins console le regard et ranime l'esprit en montrant ce que l'énergie humaine a pu conquérir sur l'infertilité elle-même. Le sol n'est pas de la terre, c'est du cristal en poudre ; il se forme par l'action constante de la mer, qui y déverse un sable pulvérisé, que le temps affermit. En beaucoup d'endroits, cependant, il est dangereux de s'aventurer ; on croit marcher sur la terre ferme, et on disparaît dans des fondrières invisibles. Cette région désolée occupe un tiers de la côte occidentale de France.

Une portion des habitants gagne sa vie à extraire des

pins la térébenthine. Une autre conduit des troupeaux qui paissent les maigres herbages autour des marais. Les bergers marchent sur des échasses, entre le ciel et la terre, et ne semblent appartenir ni à l'un ni à l'autre; cet auxiliaire est d'ailleurs de toute nécessité; personne ne s'en peut passer, à moins de s'enfoncer dans le sable ou de s'embourber dans les marais. Les bergers ont un long bâton qu'ils fixent de manière à former, avec leurs échasses, un trépied qui les soutient assis et suspendus en l'air; leur marche est rapide : avant le passage du chemin de fer, ils portaient les lettres à raison de trois lieues à l'heure.

En langue germanique, le mot *land* signifie une terre fertile et cultivée. Par une espèce d'ironie, ce mot désigne en France le pays le plus pauvre et le plus stérile.

Cette zone de sables s'étend de la Garonne à l'Adour, de la pointe de Grave à la frontière d'Espagne; elle a soixante lieues de longueur sur vingt de profondeur. On a calculé que les dunes s'avancent dans les terres à raison de plus de vingt mètres par année. La mer déversant un million un quart de mètres cubes de sable chaque année, il résulterait de ces calculs que l'action de cet ensablement a duré environ quatre mille ans, qu'il faut encore deux mille ans pour que le sable atteigne la ville de Bordeaux; et si le monde dure assez longtemps, une époque arrivera où le canal de la Manche sera comblé. En attendant, on peut encore bâtir en projet un tunnel sous-marin entre Douvres et Calais.

Ce qui frappe dans ces observations, c'est la puissance que Dieu a donnée à l'homme de comprendre ses ouvrages. Un grain de sable jeté par la mer, et emporté par le vent, indique la marche des siècles et affirme l'âge du monde. Ainsi, chaque jour, la science apporte un nouveau témoignage à la vérité des récits de la Bible.

A certaines places, on voit sortir du sable les plus

hautes branches de pins qui ont leurs racines à soixante ou quatre-vingts pieds sous le sol. A Mimizan, une dune a englouti l'église. Cette ville était autrefois un port, elle est maintenant à plus d'une lieue de la mer; le long de la côte, tous les anciens ports ont disparu. Au xiv^e siècle, le sable ayant fermé l'embouchure de l'Adour, le fleuve remonta vers le nord de plusieurs lieues; au xvii^e siècle, Gaston de Foix, par d'immenses travaux, lui fit reprendre son premier cours.

Quand les Maures furent expulsés d'Espagne en 1610, ils offrirent de coloniser les Landes; leur nombre était d'un million; peut-être eussent-ils réussi à fertiliser cette poussière, et à faire, comme dit le poëte : « sourire le désert; » mais ils ne voulurent pas embrasser le christianisme, et leurs offres furent repoussées. Des auteurs, dit le pieux ami de Lacordaire, le d^r Ozanam, ont loué la fidélité des Maures à la religion de Mahomet et blâmé les Français d'avoir imposé pour condition l'apostasie; mais c'eût été une autre apostasie, de la part des Français, d'introduire au cœur d'un pays chrétien les impostures et la corruption orientales.

Au commencement de ce siècle, un ingénieur, nommé Brémontier, découvrit que le pin maritime pouvait croître dans les Landes. Ces arbres avaient jadis couvert une partie du sol; leurs racines s'attachent à tout ce qu'elles peuvent saisir, et leur résine les préserve des injures de l'eau de mer.

Des entreprises particulières secondèrent les efforts de Brémontier, mais avec lenteur, jusqu'en 1838, où le gouvernement y fit de grandes dépenses avec succès. L'empereur Napoléon III y acheta une étendue de terrain qu'il fit mettre en culture; de grands propriétaires l'ont imité. Si on parvient à border toute la côte de forêts de pins, nul doute que les Landes redeviendront avec le temps un sol cultivable; mais avec quelle mollesse se porte la spéculation vers les entreprises où les difficultés sont grandes

et les résultats lents à obtenir! On préfère les jeux terribles de la bourse à des opérations lentes, mais sûres, et qui récompenseraient les générations futures du patriotisme de leurs ancêtres.

Les habitants sont désignés par classes : le marin, le résinier, le citadin, le berger.

Le berger des Landes est singulièrement attaché au lieu de sa naissance ; sa vie se passe dans une habitation isolée qui ressemble à un vaisseau perdu au milieu de l'Océan ; il sort de grand matin avec son troupeau, il reste tout le jour exposé à l'ardeur du soleil ; quand il rentre, il trouve une maigre soupe de maïs, appelée *cruchade,* et une espèce de ragoût d'ognons et de lard, ou des sardines. Il n'a pour boisson que l'eau des marais ; aussi cette race est-elle chétive, pâle, étiolée ; ils n'ont pour ombrage que des mottes de fumier ; malgré tout, il aiment leurs dunes et ne les changeraient pas pour le plus beau pays du monde.

Leur costume se compose d'une peau de mouton et d'un béret ; les femmes portent de grands chapeaux en feutre ou en paille selon la saison, ornés de rubans noirs qu'elles appellent *pullide.* Souvent elles enjolivent leurs chapeaux de fleurs marines qui ressemblent aux immortelles.

Leurs mœurs sont curieuses, surtout à l'égard de deux grands événements de la vie : le mariage et la mort. Quand un jeune homme désire se marier, il va au milieu de la nuit, accompagné de ses amis, à la maison de la jeune fille qu'il veut obtenir : on frappe ; le père et la mère se lèvent et reçoivent très-bien les arrivants ; on met le couvert, on mange et on boit jusqu'au matin sans qu'il soit question de rien, bien que chacun sache parfaitement de quoi il s'agit. Quand le jour paraît, la jeune fille se retire et revient quelques moments après portant une corbeille de fruits. S'il s'y trouve des noix, c'est un refus et un refus irrémissible ; les compagnons remmènent le jeune homme en l'appelant désormais le galant à la noix. Si

le fruit fatal est absent de la corbeille, on regarde les deux jeunes gens comme fiancés. Cette coutume dérive, dit-on, des anciens Gaulois.

Les funérailles sont faites avec grande solennité. Les femmes se couvrent la tête d'un voile noir qui tombe jusqu'à leurs pieds. On conduit le mort jusqu'à l'église; mais on ne va pas au cimetière. Après l'enterrement, chacun se tient caché dans sa maison en signe de douleur. Pendant toute l'année suivante, les ustensiles de travail du défunt sont placés la tête en bas, et les objets de ménage dont il se servait sont couverts d'un crêpe noir.

La culture des pins est la principale industrie dans les Landes. Les pins ne produisent la térébenthine qu'au bout de vingt ans; on leur fait une incision, et la résine découle peu à peu dans de petits pots placés à leur base. Le gommier va d'arbre en arbre et déverse le contenu de chaque pot dans un récipient appelé *escouarte*. On peut récolter de trois à trois cent cinquante livres de résine par jour, produit de cinq ou six arbres; en moyenne, deux cents pins produisent un revenu de cinquante francs.

Ces forêts sont exposées à une catastrophe qui peut détruire une fortune dans un jour : le feu.

Rien n'est plus inflammable que le pin, dont les branches et l'écorce sont desséchées par les ardeurs du soleil, et dont la séve est elle-même une des matières les plus combustibles. Un incendie dans une forêt de pins est un spectacle aussi magnifique qu'attristant; chaque arbre ressemble à une spirale de feu, et rien ne saurait arrêter la flamme tant qu'il reste une parcelle à dévorer.

La culture du maïs réussit assez bien dans plusieurs endroits; ce blé indien forme la principale nourriture du Landais. L'abus de cette denrée amène, dit-on, une maladie fréquente parmi les habitants des Landes, la pellagre; une tache rouge s'étend sur le revers de la main, disparaît par moments, revient chaque année et

finit par amener des désordres incurables.: le cerveau se prend, et le malade devient fou s'il ne meurt pas. Cette folie pellagreuse, comme on l'appelle, conduit souvent au suicide. C'est à ces populations déshéritées de toutes les douceurs de la vie que sont précieuses les consolations de la piété.

Les sanctuaires bénis, les pèlerinages sont pour eux des visions lointaines qui excitent leurs pieux désirs. Quels efforts ne doit-on pas faire pour faciliter à ces pauvres gens le transport vers ces autels privilégiés où ils puiseraient des forces pour reprendre le fardeau de leur misérable vie !

Une ville importante se trouve sur la ligne du chemin de fer de Bordeaux à Bayonne ; on y tient deux grandes foires dans l'année ; il s'y débite une quantité incroyable de vieux vêtements. Le paysan landais a un goût tout particulier pour la tunique et le pantalon rouge du soldat ; les femmes sont plus fidèles à leur costume national.

Je tiens d'un ami le récit d'une circonstance qui vient à l'appui de la description que j'ai donnée du sol perfide des Landes, et je ne puis être blâmé de le raconter ici, puisqu'il peut avertir ceux qui se trouveraient en semblable péril. Tel est le récit de mon ami.

« J'ai parcouru les Landes quand j'étais un tout jeune garçon, et je me souviendrai toujours du terrible spectacle d'une tempête. Des montagnes de sable s'élevaient devant moi, d'autres semblaient s'enfoncer et disparaître ; c'était comme une danse infernale dont les monticules de sable formaient les quadrilles ; la lune brillait sur cette scène, tandis que les pins tordaient leurs bras noirs. Une femme passa et me dit : « Voici l'heure des sorcières, prenez garde qu'une d'elles ne vous emporte sur son manche à balai et ne vous conduise au diable. » (Encore une preuve de la nécessité des pratiques religieuses pour combattre ces croyances, que le peuple mêle aux terreurs superstitieuses.)

« Je m'élançais de tous côtés pour mieux contempler un spectacle si extraordinaire, lorsque je commençai à

enfoncer dans une fondrière cachée sous le sable, et je poussai un cri de détresse, qui fut entendu par un bon paysan ; il me cria : « Ne bougez pas, ou vous êtes mort. » Je me gardai de faire le moindre mouvement ; je sentis peu à peu le sable se raffermir sous mes pieds, et je m'éloi-loignai de ce dangereux endroit sans avoir eu d'autre mal que la frayeur. »

C'est ainsi que la Providence conserve la vie à tant d'imprudents enfants qui la risquent à chaque instant. Comment nous étonner que cette Providence, infiniment bonne et généreuse, accorde des miracles à l'intercession de ceux qu'elle a admis dans sa gloire et qui ont pitié de cette pauvre terre, leur ancienne patrie !

Les Landes ont leurs légendes et leurs sanctuaires comme les montagnes. Je me mis en route pour l'endroit qu'on appelle le berceau de saint Vincent de Paul, devant me rendre de là à l'antique sanctuaire de Notre-Dame de Buglose. Je m'embarquai à Bayonne sur un petit steamer allant à Dax ; j'étais accompagné d'un pieux et spirituel ami qui a été l'aimable compagnon de presque tous mes pèlerinages. C'était l'hiver, et cependant les bords de l'Adour m'ont paru charmants : le fleuve, large et profond, roule ses eaux claires où se mirent les villages et les villas ; peu de bateaux égayaient la scène, car le chemin de fer leur a fait une terrible concurrence. En six heures, nous atteignîmes le port de Dax, tandis qu'en chemin de fer on fait le trajet en une heure. Dax est une ville où se trouvent beaucoup d'antiquités romaines.

Mais toutes ces merveilles du passé ne nous arrêtent pas, notre but étant de chercher la trace des pas d'un des plus grands saints de France. A Dax, déjà, la principale rue porte son nom ; on le retrouve dans beaucoup d'endroits ; un grand nombre d'habitants le portent, et ce témoignage de vénération est doux à l'âme catholique.

Le chemin de Dax à Pouy, où naquit saint Vincent de

Paul, traverse une portion de pays bien cultivée. Nous arrivâmes par un brillant clair de lune; nous fûmes cordialement reçus par le supérieur des lazaristes, le père Lacour; bien qu'il arrivât d'un long voyage, il nous accompagna dans la visite de l'établissement, et nous acceptâmes l'hospitalité pour la nuit.

Je ne saurais exprimer avec quels sentiments d'admiration et de tendresse j'ai visité cette belle église construite sur l'emplacement même où s'élevait la petite ferme qui avait vu naître saint Vincent. Sa maisonnette a été reconstruite un peu plus loin et pieusement transportée planche par planche, car elle était toute construite en bois; elle est admirablement conservée. La chambre dans laquelle saint Vincent vint au monde est petite, mais en proportion avec le reste de la maison; on l'a convertie en chapelle, où la messe se dit quelquefois. Là sont déposées de précieuses reliques du saint: une manche de son vêtement, le crucifix devant lequel il priait dans ses dernières années, et une petite partie de ses ossements; on y conserve son visage moulé en plâtre presque aussitôt qu'il eut expiré. J'avais vu à Pau l'heureux possesseur d'un livre d'heures qui lui avait appartenu et qui portait écrit de sa main : « Vincent de Paul. »

Le chêne à l'ombre duquel il jouait et priait, enfant, a été entouré d'une palissade pour empêcher les dégradations des visiteurs; on raconte que, tout petit, il avait coutume de se cacher dans les branches pour y prier sans distractions; plus tard, on le trouvait assis pour méditer dans le creux du vieil arbre.

Le voisinage de Notre-Dame de Buglose, dont le sanctuaire est à une lieue de Pouy, contribua grandement aux sentiments tendres que manifesta Vincent dès son bas âge pour la mère du Sauveur. Tout le monde connaît son admirable vie; les moindres détails en sont familiers nonseulement aux catholiques français, mais à ceux de tous

les pays. Ce fut le jeudi de Pâques en 1576, au moment où la France était en proie aux rébellions suscitées par Luther et Calvin, que la Providence fit naître celui qu'elle destinait à relever le clergé français et à le placer à une hauteur dont il n'est jamais descendu depuis.

De grands désordres s'étaient glissés à la faveur des guerres civiles; la France, naguère si florissante, était devenue le théâtre des plus sanglantes tragédies; de tous côtés, on ne voyait qu'églises détruites, prêtres en fuite ou massacrés; les populations restaient sans instruction religieuse, sans sacrements. L'ignorance envahissait la jeune génération; on ne savait plus que croire ou qu'enseigner; la discipline ecclésiastique avait disparu; les prêtres portaient l'habit séculier; on en voyait exercer leur ministère sans même revêtir les ornements sacerdotaux. On raconte, dans la vie de l'abbé Bourdoise, qu'entrant un jour à l'abbaye de Saint-Denis, il vit dans la sacristie un homme en manteau court, botté et éperonné, écouter la confession d'un prêtre en aube et en étole. Il alla sur-le-champ en avertir le prieur, lui disant : « Mon père, venez voir un cavalier confessant un prêtre. » Cette saillie du zélé catholique eut un bon effet; l'abbé donna des ordres sévères pour que cet abus ne fût pas continué. La licence avait tellement envahi le bas clergé, que les évêques ne savaient plus à qui confier l'instruction des fidèles; l'un d'eux avoua un jour qu'à l'exception des chanoines de son chapitre il ne connaissait pas dans tout son diocèse un prêtre qui fût digne ou capable de remplir une mission ecclésiastique.

Bientôt ce triste état de choses devait faire place à une glorieuse rénovation; les François de Sales, les Vincent de Paul allaient porter à leur plus haut point les vertus ecclésiastiques et entraîner après eux tout le clergé de France.

Le père de Vincent était un homme simple et droit; sa femme, Bertrande de Moras, l'aidait à faire valoir leur petit

bien; ils n'étaient riches que d'enfants, en ayant six et parmi eux Vincent, ce futur trésor de l'Église et des pauvres. Que faire de celui-ci qui s'échappe de la lande ou paît son troupeau pour étudier, lire, prier solitairement? C'est le plus doux, le plus intelligent; il n'est en rien semblable à ses frères, il faut le donner à Dieu, il faut le faire instruire. Le père l'envoie à Dax chez les franciscains; il apprend là tout ce qui doit en faire un conseiller des prélats; toute cette science élaborée, couvée, conservée dans les ordres religieux à travers les siècles; cette science, graine de foi, qui sert à fertiliser le champ du Seigneur après qu'il a été dévasté par l'orage. A vingt ans, il part pour l'université de Toulouse; ses parents ont vendu deux des plus belles têtes de leur bétail pour lui faciliter ce voyage. En 1600, il est ordonné prêtre; ses travaux, ses succès, sa captivité, ses triomphes sont relatés en cent ouvrages et inscrits dans tous les cœurs. Mais parmi toutes les grandes œuvres accomplies par Vincent de Paul, il convient surtout à ce livre, consacré pour sa plus grande partie aux autels de Marie, de faire ressortir l'institution la plus touchante, celle qui a dû lui être inspirée par sa Dame de Buglose, l'aimable voisine de son berceau quand il allait tout enfant porter à ses pieds ses premières ferveurs. Je veux parler de sa sollicitude pour les plus petits dans l'humanité; les plus petits par l'âge, ils sont nés d'hier; les plus petits par la naissance, ils n'ont pas même une mère! ils gisent dans la rue, sur la neige, ils sont nus, ils vont mourir! Vincent les ramasse, les réchauffe, les présente au sein des nourrices que son dévouement attendrit. A ces orphelins, à ces abandonnés, il donne pour mères les grandes dames, les duchesses de la cour, les pieuses présidentes; il parle, et des larmes coulent de tous les yeux, et les femmes brisent leurs bracelets et leurs colliers; une pluie d'or et de bijoux assure l'existence, l'instruction, le salut de ces milliers de petits êtres voués

à la mort si Vincent n'était pas né ! Comment, avec de tels souvenirs, ne pas se prosterner ému devant le berceau d'un tel homme!

Ce groupe de bâtiments qui s'élèvent sur le terrain béni par cette naissance forme une masse imposante. L'église est tout récemment terminée; longtemps, trop longtemps, une simple chapelle avait marqué cette place : aujourd'hui, grâce au zèle épiscopal et aux larges aumônes de la dévotion, une belle église, un vaste hôpital pour la vieillesse, des écoles pour l'enfance, modèles admirables de toutes les institutions chrétiennes et charitables, s'élèvent en témoignage de la durée des bienfaits de saint Vincent.

En 1623, Vincent vint faire une mission aux condamnés, à Bordeaux; cette classe de pécheurs avait toujours excité son zèle miséricordieux. Se trouvant si près de son pays natal, il alla rendre visite aux siens; il les encouragea dans la pratique de la vertu, leur persuada que leur humble condition était la plus favorable au salut. N'avait-il pas donné l'exemple du mépris des grandeurs? Il avait préféré le service des pauvres aux plus hautes dignités; jamais il ne permit à ceux de ses parents qui pouvaient se suffire avec leur travail, de faire appel à son assistance pécuniaire. Il renouvela solennellement dans l'église de Pouy ses vœux du baptême, et de là se rendit, suivi de ses frères, de ses sœurs et d'une nombreuse procession, en pèlerinage à Notre-Dame de Buglose; il y célébra la messe, et l'autel sur lequel il a officié est encore un objet de vénération pour les pèlerins.

A la fin de sa laborieuse vie, saint Vincent perdit une partie de ses forces; mais son zèle charitable et religieux ne se ralentit pas. On le soutenait pour le conduire à l'autel où il disait la messe; il l'a dite jusqu'à son dernier jour. La mort était attendue par lui avec sérénité. Il disait avec un aimable enjouement lorsqu'un engourdissement précurseur de la mort se faisait sentir : « Le frère annonce la sœur. »

Il mourut à Paris dans un des plus grands établissements de charité qu'il avait fondés. Les prêtres de la Mission disaient matines quand il expira doucement, assis dans son fauteuil et prononçant encore des paroles d'encouragement et de promesse aux disciples qu'il avait formés et auxquels il léguait son œuvre.

Le cœur de saint Vincent fut déposé dans une urne d'argent donnée par la duchesse d'Aiguillon ; tout Paris assista à ses funérailles. Son corps fut enterré au milieu du chœur de l'église des lazaristes ; des miracles sans nombre attestèrent sa puissance auprès de Dieu. Mais revenons à son berceau.

Les lazaristes qui y sont établis reçoivent les hommes qui désirent faire des retraites ; les sœurs de Saint-Vincent reçoivent les dames. Pourrais-je mieux faire mes adieux à ce séjour vénérable qu'en rappelant les éloquentes paroles prononcées, sous le vieux chêne dont j'ai déjà parlé, à l'occasion d'une conférence tenue par la société de Saint-Vincent-de-Paul en 1853 ?

« Trois siècles ont passé depuis que ce chêne a abrité le merveilleux enfant. L'enfant a grandi, il est devenu un homme, il a passé ! — Le chêne est encore là. Nous voyons dans la nature, à côté de l'homme, une foule d'êtres plus durables que lui ; à côté de ces solides existences, la vie de l'homme semble un souffle ; mais ce souffle est immortel. Si l'homme est un roseau, Pascal l'a dit, c'est un roseau pensant ! L'homme est le sceptre de Dieu ; quelles que soient sa faiblesse et sa fragilité, lorsqu'il est soutenu par Dieu, réchauffé par le cœur de Jésus, animé par l'Esprit-Saint, il devient le docile instrument de la volonté divine : c'est le mystère que nous adorons ici. Le vieux chêne a vu passer Vincent ; mais il ne verra pas passer ses œuvres. Ses branches couvrent un petit espace, Vincent a étendu les siennes sur le monde entier. La foudre peut détruire cet arbre en un instant, la mémoire de Vincent de Paul est impérissable ! »

NOTRE-DAME DE BUGLOSE

NOTRE-DAME DE BUGLOSE

Sur les confins des Landes, dans la paroisse illustrée par saint Vincent de Paul, au milieu des sables, se trouve un ancien sanctuaire dont la tradition fait remonter l'origine aux plus anciens temps de la foi. Aucun endroit n'est plus solennellement désert et propre à la méditation; les pas des pèlerins, le murmure lointain du vent dans des forêts de pins sont les seuls bruits qu'on y entend; la vue est sans bornes du côté de la plaine de sable couverte de bruyère qui se perd à l'horizon; à l'ouest, on aperçoit la masse noire de la forêt de Marensin; au sud, les Pyrénées descendent de leurs pics majestueux en cascades de collines qui servent de bordure à l'Adour. D'un côté, les steppes sévères; de l'autre, la riante culture. Au milieu, Notre-Dame de Buglose élève sa tour vers le ciel et semble relier la mort à la vie.

Une très-ancienne statue miraculeuse a disparu dans les guerres successives qui ont désolé ce pays. Celle qu'on vénère aujourd'hui date de la renaissance; elle avait disparu à son tour pendant les persécutions de Jeanne d'Albret; elle a été retrouvée dans un étang, après la restauration du catholicisme, sous Louis XIII. De pieux habitants l'y avaient cachée pour la soustraire aux fureurs des huguenots; ils étaient morts sans avoir révélé le lieu où ils l'avaient ensevelie. Elle fut découverte d'une manière dont Dieu s'était souvent servi pour avertir ces pauvres pasteurs qu'il était temps de rendre au culte les objets consacrés par la vénération des siècles. Un bœuf était

remarqué depuis quelque temps par son propriétaire, parce qu'il s'enfuyait à une certaine heure ; on l'entendait pousser des mugissements qui semblaient appeler du secours. Plusieurs fois il revint, et son maître résolut d'avertir ses voisins ; on pratiqua un chemin avec des fascines pour s'avancer dans l'étang, et on aperçut la statue si chère dont on déplorait la perte depuis longtemps. « C'est elle ! s'écrièrent-ils dans leur joie. c'est Notre-Dame ! » On l'enleva respectueusement, et on résolut de la transporter à l'église paroissiale de Pouy. Elle fut placée sur un char attelé de bœufs, une grande foule suivait ; à une petite distance du marais, les bœufs s'arrêtèrent, on ne put les faire avancer d'un seul pas. Alors les plus anciens rappelèrent leurs souvenirs, et dirent que c'était à cette place qu'était jadis le sanctuaire vénéré. Longtemps les ruines laissées par le feu et la dévastation avaient subsisté, puis tout avait disparu ; mais Dieu avait permis cet incident merveilleux, pour que cessât la profanation involontaire de ce terrain, jadis consacré. L'évêque accepta cette révélation comme un ordre divin, et, grâce à son zèle qui sut animer et soutenir celui des habitants de son diocèse, la nouvelle église fut construite avec une rapidité qui tenait du prodige.

En 1662, le lundi de la Pentecôte, Mgr de Saulb accomplit la cérémonie de la consécration. C'est alors que fut donné à ce sanctuaire le nom de Notre-Dame de Buglose, en souvenir du précieux service rendu par un bœuf, Buglose venant du vieux mot gaulois *Buegles,* qui signifie bœuf.

La statue vénérée est très-remarquable ; exécutée dans un bloc de marbre de Carrare, elle offre tous les caractères des œuvres artistiques de la renaissance. Les anciennes peintures dont elle était couverte avaient beaucoup souffert du long séjour dans le marais ; cependant il en restait des traces suffisantes pour qu'on ait pu les restaurer avec toute l'exactitude désirable. C'est aujourd'hui une des statues

polychromes les plus curieuses des sanctuaires méridionaux.

En 1706, Buglose fut placé sous la direction des lazaristes. En 1709, la reine douairière d'Espagne, Marie-Anne de Neubourg, vint prier aux pieds de la célèbre statue et obtint la guérison d'une grave maladie. En 1725, le pape Benoît XIII accorda à Buglose des indulgences précieuses.

En avançant dans l'histoire de ce sanctuaire, nous tremblions d'apprendre par quels ravages il aurait été atteint à l'époque révolutionnaire de 1789 ; c'est avec autant d'étonnement que de joie que nous avons appris l'exception extraordinaire dont l'église de Buglose a été l'objet. Tout croulait autour d'elle ; les vandales de 1793, par le fer et le feu, brisaient, détruisaient tout ce qui portait le sceau de la religion : Buglose est resté intact.

Cependant la prudence commandait de prévenir le danger ; les fidèles transportèrent leur chère statue en lieu de sûreté. Les bons lazaristes se tenaient cachés dans la montagne, et venaient à la dérobée administrer les sacrements aux catholiques persécutés. On voyait même des chrétiens, doués d'une généreuse hardiesse, revenir visiter l'église déserte et y prier pour le retour de leur culte chéri.

La révolution n'avait pas anéanti Buglose ; mais la terreur avait plané sur cette contrée des Landes comme sur toute la France. Les biens de l'église avaient été confisqués, l'herbe poussait dans les corridors silencieux. Tout est lent à se produire dans cette région infertile ; le culte était rétabli de tous côtés, et Buglose était encore désert ; un curé du voisinage venait y dire la messe de loin en loin. Les réclamations de pieux fidèles obtinrent enfin qu'on leur accordât un chapelain.

C'est en 1825 que Mgr Trevern, l'auteur de la *Discussion amicale*, songea à rétablir le sanctuaire de Buglose dans son ancienne splendeur ; malheureusement il fut appelé au siége de Strasbourg, et la restauration fut ajournée. En

1844, M^{gr} Lanneluc parvint enfin à racheter l'ancienne maison des lazaristes, et y rétablit cet ordre, si aimé dans la patrie de saint Vincent de Paul. Depuis ce temps, les pèlerinages y ont repris leur ancien cours, et, quelle que soit la saison, on y voit accourir tous ceux qui souffrent, tous ceux qui ont au cœur une crainte ou une espérance. Les familles des marins viennent là demander protection contre les périls de la mer; les bergers, contre les épizooties; les résiniers, contre la foudre et les incendies; les citadins, contre tous les maux qu'apporte la civilisation.

Des cures miraculeuses n'ont cessé de confirmer ces braves gens dans leur foi; je n'en raconterai que deux ici.

Un colonel espagnol, nommé Garcia, arriva à Bayonne à la fin de la première guerre carliste; il souffrait cruellement d'une blessure à la jambe, reçue dans une mêlée. La balle avait été extraite; mais la douleur le rendait incapable de marcher sans béquilles. Les eaux fameuses de Dax ne lui apportèrent aucun soulagement; il entendit parler des guérisons merveilleuses opérées à Buglose; un pressentiment s'empara de son esprit, et il fit part à un officier de ses amis de son espérance de guérir par l'intercession de Marie. Celui-ci le railla d'abord; puis, le voyant pénétré d'une conviction persistante, il l'engagea à suivre son idée, ajoutant que s'il le voyait guéri en revenant de Buglose, il deviendrait lui-même un fervent catholique. Garcia partit pour Buglose accompagné de trois personnes. Après avoir prié, il alla laver sa jambe malade dans la fontaine miraculeuse qui se trouve proche de l'étang où la statue avait été ensevelie. Tout à coup un tremblement le prit, il leva les mains au ciel, des larmes coulèrent de ses yeux; il se releva guéri, et porta lui-même ses béquilles à la chapelle des miracles, où elles furent appendues. L'émotion fut grande à Dax lorsqu'il y revint sans ses béquilles. L'officier français fut si profondément touché, qu'il fit à l'instant un pèlerinage à

Notre-Dame de Buglose pour obtenir la grâce de persévérer dans sa conversion.

M^{lle} Caroline de Poyuzan, d'une respectable famille de Dax, s'était distinguée par ses talents et sa piété chez les dames de la Réunion, à Bordeaux, où elle avait été en pension. A peine arrivée dans sa famille, une maladie de langueur l'avait réduite à une telle faiblesse, que les médecins désespéraient de sa guérison ; les muscles des genoux s'étaient contractés ; elle ne pouvait marcher qu'avec des béquilles et avec l'assistance d'une personne qui la soutenait. Toutes les eaux célèbres contre les douleurs avaient été inefficaces. Une neuvaine fut commencée pour elle au couvent de la Réunion, afin d'obtenir qu'elle fût en état de se rendre à Buglose, où elle désirait ardemment faire un pèlerinage. Le neuvième jour, elle fut assez forte pour partir avec sa pieuse mère ; elle entendit la messe, reçut la sainte communion, puis on la porta à la fontaine des miracles. Comme sa mère lavait ses genoux malades, elle sentit tout à coup une nouvelle vie circuler dans tous ses membres ; il lui sembla qu'on la soulevait et qu'une voix intérieure lui disait : Marche, marche ! « Il me semble, dit-elle à sa mère, qu'une main invisible me pousse. » Et en même temps elle se leva et marcha ; elle traversa l'espace de quarante pas qui sépare la fontaine de la chapelle, et se précipita aux pieds de la statue de Marie, où elle rendit grâces dans toute la joie de son cœur. Le docteur qui l'avait soignée écrivit à son père, en le félicitant de cette guérison inespérée : « Dieu dirige tout dans ce monde, et malheur à celui qui ne croit pas au succès de la prière ! »

Une anecdote d'un autre genre est racontée dans un traité *sur l'art de sanctifier le pèlerinage,* par le père Danos, chapelain de Buglose.

« Un jour, dit-il, qu'il se préparait dans la sacristie à dire la messe, un monsieur très-fashionable entra, et, le saluant, lui dit, avec une extrême politesse, qu'ayant eu

un grand chagrin, ainsi que sa femme, de perdre plusieurs enfants, il le priait de dire la messe à leur intention, et, sur l'assentiment du prêtre, il sortit sans avoir fait même une génuflexion ou un signe de croix dans l'église. Le père Danos, étonné de cette brusque disparition, crut cependant que ce jeune homme allait revenir pour entendre la messe qu'il avait demandée. Il l'attendit assez longtemps, et, ne le voyant pas, il dit la messe, mais pas à l'intention du voyageur. Comme il allait sortir de l'église, l'étranger revint et voulut remettre au père Danos son offrande. « Je ne veux rien, dit le prêtre; voyant que vous n'aviez pas la dévotion d'assister au saint sacrifice dont vous espériez recueillir une faveur, j'ai dit la messe à une autre intention. — Mais, dit l'inconnu, j'avais retenu cette messe. — Retenu cette messe! voilà un langage qui me prouve que vous ne comprenez pas l'importance ni l'excellence du saint sacrifice, et qu'en venant ici, vous n'avez pas songé qu'un pèlerinage est un acte solennel de religion. Pour obtenir que la messe soit dite à Notre-Dame de Buglose, la foi et le respect dont vous manquez sont choses nécessaires! »

« L'étranger parut déconcerté; il s'excusa sur la curiosité qu'il avait eue de visiter un endroit qu'il ne connaissait pas. Il raconta à sa femme, en rentrant, la remontrance qu'il avait reçue, et, comme elle était fort pieuse, elle en fut très-affligée; elle écrivit au père Danos pour lui demander d'excuser la conduite de son mari, et le pria de fixer un jour où ils viendraient tous deux entendre la messe qu'il voudrait bien dire à leur intention. Ils arrivèrent à Buglose au jour convenu, et le mari, non moins que sa femme, édifia toute la congrégation par la ferveur avec laquelle il s'approcha du saint autel. » Le père Danos ajoute : « Leur piété fut récompensée; car j'ai appris plus tard de cette dame que l'objet de leur pèlerinage leur avait été accordé. »

Grégoire XVI confirma les priviléges accordés par Benoît XIII, et y ajouta de nouvelles faveurs. La vieille église n'était plus suffisante pour contenir le grand nombre de personnes qui la fréquentaient; l'évêque en fit construire une d'imposantes dimensions. Je ne me souviens pas de m'être agenouillé dans une église plus vaste; elle est du style roman, très-enrichi d'ornementations; l'intérieur est splendide; la lumière tombe à flots de trente-sept fenêtres cintrées et de trois immenses rosaces; le portail s'ouvre sur un vestibule qui, à lui seul, pourrait former une église; les chapiteaux des colonnes représentent les scènes de l'histoire de Buglose. L'autel du nord est dédié à saint Vincent de Paul; on y voit une ancienne statue de ce saint, sculptée par un des premiers lazaristes, et qu'on dit avoir été, malgré quelques imperfections, d'une grande ressemblance. La statue de Notre-Dame est placée dans une niche sculptée et décorée avec la plus grande richesse. C'est en 1855 que cette statue fut solennellement élevée au-dessus du maître-autel. A quatre cents pas de l'église est une sorte de petit étang qu'on a recouvert d'un toit, et dans lequel les infirmes viennent baigner leurs membres souffrants. C'est là que fut retrouvée la statue miraculeuse; à peu de distance est une fontaine dont on boit l'eau avec dévotion, et dont on emporte des flacons pour les malades qui ne peuvent se transporter à Buglose. Tout cet espace où sont groupés les souvenirs historiques de Notre-Dame de Buglose, est traversé avec un religieux respect par les pèlerins; le silence y règne et un parfum de piété s'en exhale. Je l'ai visité par une matinée brumeuse de février, et j'ai ressenti cette influence intérieure de l'esprit de foi qui a conduit tant de générations à ces sources mystérieuses de la grâce.

Dans un sermon sur le couronnement de la statue, le cardinal Donnet, après avoir énuméré tous les sanctuaires célèbres où la dévotion conduit les fidèles, s'écrie : « Bu-

glose semble destiné à les surpasser tous ; son ex-voto est glorieux entre tous : c'est la mémoire de saint Vincent de Paul ! ce sont ces torrents de charité qui ont eu leur source dans son cœur, et qui se répandent encore sur toute l'humanité ! Cette solennité, ajouta-t-il, forme un des anneaux de la chaîne qui relie toute la chrétienté au trône de Marie ; le même cri se répète sur l'Océan, dans le creux des montagnes ; les nuages en entendent l'écho, et nous l'avons entendu avec un bonheur inexprimable partout où nous a appelé notre saint ministère. »

Tout se réunit à Buglose pour produire une forte impression : son passé mystérieux, sa renommée actuelle, ses monuments. On a joint à l'établissement des Missions un asile pour les prêtres âgés et infirmes ; tout auprès s'élève le couvent des servantes de Marie, qui instruisent les petites filles. L'église et le pèlerinage sont restés sous la direction des lazaristes, qui sont presque constamment occupés au confessionnal.

Quand on pénètre dans la vaste nef, la première impression n'est pas cette profane admiration que font éprouver les chefs-d'œuvre de l'art, mais un sentiment de foi qui oblige à se prosterner devant cette douce majesté qui semble appeler à elle tous ceux qui souffrent. Dans toutes les calamités, pendant tous les fléaux, pour toutes les peines particulières, c'est là que le peuple des Landes est venu s'humilier et demander grâce. Chaque fois que cette image a disparu de son piédestal, la désolation a régné sur toute la contrée ; dès qu'elle a reparu, la prospérité et la paix sont revenues avec elle. C'est ici, vraiment, comme aux âges apostoliques, que les muets parlent, que les sourds entendent, que les paralytiques prennent leur lit et marchent, que l'enfant expirant est rendu à sa mère, que le pécheur endurci apprend le repentir et l'espérance.

Dans le silence profond et solennel de cette superbe église, parmi les fidèles prosternés à l'autel ou entourant

les confessionnaux, j'ai senti, comme à Massavielle, le regret de ne pouvoir disposer de ma destinée, afin de planter ma tente à côté de ces portiques sacrés, et de passer le reste de mes jours dans la pénitence et la prière, pour expier les légèretés et les ingratitudes de ma jeunesse. Que de fois, en continuant ma course sur cette terre, mon cœur et mes pensées retournent à Buglose avec l'espoir que Notre-Dame se souviendra que je me suis agenouillé, que j'ai prié, que j'ai pleuré à son autel!

C'est à Buglose, en quittant l'autel où il venait d'officier, que le vénérable abbé Dupuch, premier évêque d'Alger, mourut frappé d'apoplexie entre les bras du clergé qui se réjouissait et qu'il honorait de sa présence. On a conservé le souvenir de ce mémorable événement dans la prière qui est imprimée sur les images de Notre-Dame de Buglose, et par laquelle je termine mon récit.

PRIÈRE A NOTRE-DAME DE BUGLOSE

O Notre-Dame de Buglose, comme j'aime à vous honorer dans ce sanctuaire que vous vous êtes choisi depuis tant de siècles! Je reconnais bien à ce choix la mère du Dieu qui est né à Bethléhem; comme lui, vous aimez tout ce qui est humble et caché, vous régnez au plus haut des cieux, et vous établissez votre trône dans une humble chapelle au milieu des sables du désert. C'est là que tant de générations ont reçu les merveilleux effets de votre puissance et de votre bonté; c'est là que vous avez accueilli saint Vincent de Paul aux jours de son enfance; là est encore l'autel où, aux jours de son sacerdoce, il a offert le saint sacrifice; c'est là que, dans notre siècle encore, vous avez reçu un autre apôtre, le premier évêque d'Alger, de si douce et

si sainte mémoire. O Mère, vous les avez comblés l'un et l'autre de l'abondance de vos grâces, vous en avez fait des saints; ayez aussi pitié de nous qui vous invoquons transportés en esprit dans ce béni sanctuaire; nous nous unissons à toutes les prières comme à tous les hommages que vous y ont offerts tant de générations venues s'agenouiller à vos pieds. Montrez-nous que vous êtes toujours notre mère, soyez toujours notre Dame de Buglose, la toute puissante par la vertu de son intercession et la toute bonne par la tendresse de son cœur maternel. (HAMON, curé de Saint-Sulpice.)

NOTRE-DAME DU REFUGE

NOTRE-DAME DU REFUGE

L'histoire de ce merveilleux établissement est un peu en dehors du cadre que je m'étais tracé; mais il est situé aux confins des Landes, en vue de la chaîne des Pyrénées, qui forme son horizon méridional. Il m'a semblé qu'on ne pourrait fermer ce livre sur une meilleure impression que sur celle que j'essaierai de transmettre, en faisant le récit des œuvres admirables accomplies par le vénérable abbé Cestac, aidé de sa sœur, laquelle porta en religion le nom de sœur Madeleine, et qui est morte en odeur de sainteté, ainsi que son frère, au milieu de ceux qu'ils avaient tant édifiés par leurs vertus.

Le refuge est si près de Biarritz, qu'il n'est personne, parmi les étrangers réunis pour la saison des bains, qui ne s'y rende avec un sentiment de curiosité, et n'en revienne avec un sentiment d'admiration.

Il y a trente-huit ans environ que l'abbé Cestac, ayant terminé ses études ecclésiastiques au séminaire de Saint-Sulpice, fut nommé vicaire à la cathédrale de Bayonne, sa ville natale.

Il avait visité Buglose dans ses toutes jeunes années, et c'est là qu'il avait reçu ce premier souffle inspirateur qui

lui fit plus tard accomplir de si grandes choses. Pendant tout le temps de son ministère à Bayonne, il ne manqua pas d'aller de temps en temps demander à ce saint autel les forces et les grâces qui lui étaient nécessaires pour accomplir ce qu'il méditait.

En 1858, un terrible hiver s'appesantit sur les pauvres de Bayonne; les orphelins étaient devenus si nombreux, qu'on en ramassait dans les rues et sur les routes. Avec la permission de l'évêque, l'abbé de Cestac commença à les recueillir dans une sorte de grange, où sa sœur et quelques femmes pieuses en prirent soin. Quelque temps après, le maire assigna une maison, contre le cimetière, dont personne ne voulait devenir acquéreur ni locataire à cause de sa situation. C'est là, tout à côté de la mort, que se forma cette œuvre de vie. Mais ce n'était pas seulement la vie de ce monde qui devait jaillir de cette source de charité. Les petits êtres arrachés à la mort furent-ils par leur innocence ce qui attira la grâce sur les pécheresses? Bientôt les jeunes filles que la misère avait jetées dans le vice furent recueillies par l'abbé et sa pieuse sœur. On les plaça dans les combles de la maison, et, malgré la vie austère et mortifiée à laquelle on les habituait, elles se trouvaient si heureuses que, leur exemple attirant un grand nombre de repenties, il fut bientôt impossible de les loger. Un pieux habitant de Bayonne offrit une maison qu'il possédait dans un des faubourgs; il la fit approprier pour recevoir quarante pénitentes; mais, le jour où il en apporta les clefs à l'abbé, il fut fort étonné de l'entendre lui dire qu'ayant consulté la Vierge, il en avait reçu l'ordre de refuser cette maison, dont la situation était trop rapprochée de la ville, et d'attendre une circonstance prochaine qui lui fournirait un établissement selon ses vues; ayant grande foi dans sa « mère », il était décidé à *attendre*.

Quelque temps après, visitant un propriétaire des en-

virons de Bayonne, comme son visage exprimait ses anxiétés intérieures au sujet de son troupeau de pécheresses, son hôte le questionna. Il raconta toute l'histoire. Son auditeur lui apprit qu'une ferme était à vendre, tout près de là. « Venez-y avec moi, ajouta-t-il; voilà certainement l'occasion qui vous a été annoncée. » Ils y allèrent. La ferme était située au milieu d'une plaine de sable, sur le sommet d'une montagne bordée par une forêt de pins; son ami lui avait dit : « Vous aurez cela pour peu de chose; » mais ce peu de chose était 40,000 francs, et il ne savait où prendre la somme. Il allait renoncer à ce projet, lorsqu'il aperçut appendue à la muraille une image de sainte Madeleine, la patronne des femmes pénitentes; il en fut frappé comme d'un avertissement céleste, et s'engagea à signer l'acte de vente le samedi suivant. On était au mardi; il rentra à Bayonne fort inquiet de ce qu'il venait de faire; mais un sentiment de foi intérieure le fortifiait, et les dons lui vinrent si bien en aide, que le jour dit il versa la somme tout entière entre les mains du notaire, qui lui remit l'acte de vente.

Bien des fois il fut assisté presque miraculeusement dans ses entreprises par des secours inattendus. La haute opinion qu'on avait de sa sainteté, la certitude du bien qu'il accomplissait, lui ouvraient toutes les bourses, et sans jamais qu'il sollicitât, car « sa mère » le lui avait défendu, l'argent affluait au moment nécessaire. Plusieurs fois, pressé par une dette urgente, il allait se décider à écrire à des riches charitables, lorsqu'il se rappelait cette défense et s'abstenait. Presque aussitôt lui arrivait quelque donation importante, un legs pieux, une aumône confiée à ses mains.

Avant la fondation de son orphelinat, l'abbé Cestac avait projeté de fonder une congrégation de femmes sous le nom de « Servantes de Marie », dont la principale occu-

pation serait d'enseigner les petits enfants et de cultiver la terre.

Il installa ce nouvel ordre avec ses orphelines et ses pénitentes dans sa nouvelle ferme, à Anglet. Aujourd'hui cette congrégation se compose de quatre cents religieuses, de plus de soixante orphelines et de cent cinquante repenties. Le produit de la ferme et le travail d'aiguille nourrissent tout ce monde. Les pénitentes ont un bâtiment à part, à l'extrémité ouest de la ferme. Les servantes de Marie labourent, sèment, récoltent; elles ont cent vaches, six attelages de bœufs; on les voit dans leur longue robe bleue, tenant en main la longue perche qui guide les bœufs attelés. C'est un intéressant spectacle de suivre ces pieuses femmes dans toutes leurs occupations rurales, accomplies en silence et avec un ordre admirable. Pendant la construction des bâtiments elles aidaient aux maçons, préparaient le mortier. Toutes les palissades sont leur ouvrage.

L'abbé Cestac travaillait lui-même, et leur montrait ses mains toutes durcies comme celles d'un manœuvre.

Outre leurs attelages de bœufs, elles ont six paires de chevaux de ferme, neuf ânes de la grande race espagnole; elles n'élèvent pas moins de cent porcs chaque année. La population de la ferme est de sept cents personnes.

Les ouvrages d'aiguille sont une de leurs industries les plus productives. Le voisinage de Biarritz amène continuellement des commandes de toutes sortes. Les orphelines et les pénitentes font une espèce de broderie que les visiteurs s'empressent d'acheter.

Anciennement Biarritz avait eu une grande prospérité amenée par un établissement pour la pêche de la baleine. C'est au XIe siècle que les Basques capturèrent pour la première fois une baleine dans le golfe de Gascogne; aussitôt s'établit un commerce important d'huile de morue

et de baleine, et Biarritz devint si riche, que la dîme de ses revenus formait la plus importante partie des revenus de l'évêché de Bayonne. Au xiii° siècle, un château fort avait été construit pour la défense du port et des côtes environnantes.

Il arriva que les baleines désertèrent la baie de Gascogne; les pêcheurs basques ne purent les poursuivre dans le nord de l'Océan, où des navigateurs plus exercés avaient sur eux tant d'avantages. Leur commerce tomba, la fortune de Biarritz commença à décliner, la forteresse abandonnée s'écroula et boucha le port. Ce lieu redevint un humble village, jusqu'au jour où, poursuivant la santé et le plaisir, des groupes fashionables découvrirent à cette plage toutes les qualités propres à en faire une délicieuse station de bains de mer.

Outre leurs fonctions rurales, les servantes de Marie vont encore inspecter les écoles des petites communes autour de Bayonne; elles sont souvent appelées comme gardes-malades, et elles visitent non-seulement les catholiques, mais aussi les protestants et les juifs.

Quelqu'un s'étonnait qu'il n'existât pas une clôture de murailles autour du refuge ; « bon père », comme on l'appelait, répondit qu'il était entendu que les repenties avaient toute liberté de quitter l'établissement, mais qu'une fois rentrées dans le monde elles ne seraient plus admises au refuge; cette liberté a eu un effet salutaire, puisque les exemples de filles retournées à leur mauvaise vie ont été fort rares.

Nous avons encore à décrire un des établissements les plus remarquables fondés par l'abbé Cestac; en voici l'histoire.

Quelques-unes des pénitentes étaient occupées à ramasser du bois que le vent de mer avait apporté de la forêt voisine, quand elles entendirent un gémissement

lointain ; elles s'avancèrent dans le bois, et trouvèrent dans une pauvre cabane un vieillard alité et presque mourant. Elles coururent en avertir les servantes de Marie ; celles-ci lui portèrent à manger et le soignèrent. Au bout de quelque temps le malade leur dit : « Mes bonnes sœurs, il vaudrait mieux pour moi, et pour vous épargner tant de fatigues, que je fusse transporté dans votre maison. » On répéta cette parole au « bon père » ; il dit : « Bien, qu'il vienne. » On transporta le vieillard à la ferme. Quelque temps après il dit à sa gardienne : « Maintenant que vous avez pris tant de soin de moi, qui prendra soin de mon jardin ? Si on n'y sème rien, il n'y poussera rien. » La sœur se retourna vers le « bon père », qui dit encore : « Bien, cultivez son jardin. » Plusieurs pénitentes furent envoyées pour cultiver le petit jardin dans le silencieux désert ; là elles furent saisies d'une ferveur qui les porta à s'interdire de prononcer une parole pendant leur travail, afin de mieux s'identifier avec leur nouvelle solitude et d'élever leurs pensées vers Dieu sans aucune distraction.

Elles trouvèrent tant de douceurs dans ce travail manuel uni à la contemplation, qu'elles souhaitèrent de ne plus quitter ce lieu ; mais la servante de Marie qui les gardait leur dit : « Mes chères enfants, tout cela est fort beau, mais il faut que ce soit un acte d'obéissance ; nous demanderons permission au saint-père. Elles racontèrent à l'abbé combien elles avaient été heureuses dans le calme profond de ce silence absolu. Il fut frappé de leur récit, et leur permit de se construire chacune une hutte en roseaux et en bois où elles vivraient isolées ; mais il leur enjoignit de causer ensemble le dimanche, craignant qu'un silence trop continu ne leur devînt impossible. Elles obéirent quelque temps à l'abbé ; puis bientôt elles le supplièrent de leur permettre le silence perpétuel, excepté au confessionnal, à l'office, ou lorsqu'une servante de Marie les interrogerait.

Cette requête fut encore reçue avec faveur par le « bon père », et ces saintes filles devinrent un sujet d'édification pour toute la colonie par leur extrême mortification. La sœur de l'abbé Cestac, sœur Madeleine, obtint de son frère la permission de se mettre à la tête de cette nouvelle fondation, pour laquelle fut adoptée la règle de Saint-Bernard. Les maisonnettes de roseaux qu'elles avaient bâties n'avaient d'autre plancher que le sable. Le jour n'entrait que par la porte, leur lit était de feuilles sèches ; mais les rhumatismes et les maladies de poitrine devinrent si fréquents, qu'il fallut adopter un mode de logement plus salubre. On leur construisit des cellules en brique, à plancher boisé ; une des huttes originaires a été conservée comme témoignage de leur ardeur pour la mortification. La chapelle en terre qu'elles avaient bâtie a été conservée aussi, et la messe y est encore dite de temps en temps ; elle ressemble à une de ces églises des wigwams de Las Casas dans les forêts de l'Amérique du Sud. Une nouvelle église, claire et spacieuse, est maintenant élevée à la suite des cellules près du cimetière. Sur l'autel est une statue de Notre-Dame des Sept Douleurs, sur laquelle j'ai recueilli une intéressante particularité.

Quinze ans auparavant, une religieuse expulsée d'Espagne par suite des troubles qui déchirent presque constamment ce malheureux pays, était venue faire une retraite au refuge ; elle fut si frappée de tout ce qu'elle avait vu et de toutes les austérités des bernardines, qu'elle voulut témoigner sa satisfaction et son édification au bon abbé Cestac, et lui dit en lui faisant ses adieux : « Je vous enverrai une statue de la sainte Vierge. » Quelque temps après, arriva une grande caisse contenant la belle statue qui fait l'admiration et la joie des filles de saint Bernard. L'abbé aurait bien voulu remercier la religieuse, mais il ne savait pas de quelle province

d'Espagne elle était venue ; il savait seulement à quel ordre elle appartenait et quelle en était la supérieure.

Longtemps après, l'abbé Cestac fut appelé à Madrid pour y fonder une maison des servantes de Marie ; dans une de ses courses aux environs, il remarqua de grands bâtiments à quelque distance, et demanda au conducteur ce que c'était ; celui-ci nomma précisément un couvent de l'ordre auquel appartenait la religieuse qui avait envoyé la statue. L'abbé descendit aussitôt, et demanda à parler à la supérieure. Au bout de quelques instants celle-ci parut ; l'abbé la pria de vouloir bien lui dire où était la religieuse qui avait visité le refuge. Il raconta l'histoire de la statue. Tandis qu'il parlait, la supérieure paraissait agitée et étonnée. « Ainsi, dit-elle à la fin, c'est vous qui avez notre statue, notre chère statue ? » Et elle lui raconta comment la supérieure générale de l'ordre était venue un jour, en grande hâte, disant : « Ma mère, j'ai à vous demander un grand sacrifice, je vous prie de me donner votre statue de Notre-Dame des Sept Douleurs. Je désire l'envoyer quelque part. » Nous ne pouvions refuser, continua-t-elle, mais c'était le plus grand sacrifice qu'on pût nous demander ; cette statue faisait nos délices, et nous obtenions, en priant à ses pieds la divine Vierge qu'elle représente, toutes sortes de grâces ; maintenant vous l'avez. »

En 1849 est morte la sœur Madeleine ; son tombeau est à l'entrée du cimetière, sous un berceau de rosiers et de fleurs grimpantes. Une croix porte ces mots :

A NOTRE MÈRE

Les doux parfums qui s'exhalent de cette tombe sont une faible image du parfum de vertus et de grâces qu'elle

a répandu autour d'elle pendant sa vie; c'est elle qui avait guidé ses filles dans la voie de pénitence extraordinaire qu'elles avaient suivie.

La vue de ces pénitentes dans leur désert, dans un siècle où le bien-être matériel est l'objet de tant de poursuites, de tant de convoitises, inspire de salutaires réflexions sur notre mollesse. Ces femmes sublimes dévouent leurs jours et leurs nuits à la prière, à la méditation, au travail, sans aucun des adoucissements que s'accorde même le pauvre ; elles n'ont que des lits de planches, elles ne mangent jamais de viande, et le vendredi elles prennent à genoux leur repas de légumes cuits à l'eau. Une émotion profonde saisit l'âme ; peut-être s'y mêle-t-il une sorte de terreur, lorsque l'on compare à leurs mortifications nos existences dissipées.

Des gens légers disent : « A quoi bon tant de mortifications? à quoi servent ces sœurs grises?... « Elles travaillent, dit le docteur Ozanam, à dompter le corps; elles prient pour sauver les âmes. Intermédiaires entre le Ciel et la terre, qui peut savoir combien de grâces elles ont obtenues pour la France? Lorsque le peuple d'Israel combattait pour entrer dans la terre promise, Moïse, son chef et son guide, priait sur une haute montagne, tenant ses mains tendues vers le Ciel; quand, vaincu par la fatigue, il les baissait, l'ennemi était vainqueur; quand il les relevait, Israel reprenait l'avantage. Ces sœurs grises et voilées tendent les bras vers Dieu, et, par elles, Dieu pardonne au monde et le bénit. »

Leur thébaïde est fermée à tout ce qui peut même récréer la vue. Tout autour d'elles la nature a des scènes variées, la mer, les forêts, les montagnes; mais là l'uniformité règne : quand on a pénétré dans l'enceinte de leur terrain, on ne voit plus que le sable et le ciel; elles vaquent en silence à leurs devoirs, portant sur le dos de leur

vêtement blanc une croix d'étoffe noire, en signe de leur volonté de porter la croix du divin Sauveur.

Ce monastère, annexé au couvent des servantes de Marie, complète ce qu'on peut rêver de plus parfait dans les ordres religieux : le travail constant, la prière non interrompue, une activité qui embrasse tout, une foi qui rapporte tout à Dieu, qui concentre tout en lui. Ainsi, dans un espace restreint, toutes les vocations trouvent leur emploi. Tous les âges de la vie, tous les degrés de vertu forment comme une échelle de Jacob, où les anges vont et viennent, reliant la terre avec le ciel.

En 1868, l'abbé Cestac annonça à ses amis qu'il ne vivrait pas au delà de deux mois. Il paraissait cependant en pleine santé et activité. Le 27 mars, il avait causé gaiement avec de bons prêtres de ses amis, et rien n'annonçait qu'il fût malade lorsqu'ils se séparèrent. La nuit, un bruit fut entendu par les sœurs qui habitaient au-dessous de lui ; elles coururent à sa chambre, et le trouvèrent mourant. « C'est fini de moi, leur dit-il, faites venir l'abbé Duclos. » Ce jeune prêtre qu'il avait baptisé, ne le croyant pas si mal, ne voulait pas l'administrer ; mais l'infirmière, plus expérimentée, s'aperçut du changement rapide de ses traits, et l'extrême-onction fut donnée au fervent abbé, qui s'écria lorsque tout fut fini : « Ma mère, je vous donne tout, je m'abandonne à vous ! » Ce furent ses derniers mots ; il détourna la tête pendant qu'on frictionnait ses mains, et rendit son dernier souffle sans que l'abbé Duclos et les sœurs s'en fussent aperçus. Le froid de marbre de ses mains les avertit qu'il n'était plus dans ce monde, et que son âme s'était envolée vers Dieu.

Le 28 et le 29, son corps fut exposé à la vénération des fidèles dans ses vêtements sacerdotaux, de couleur violette à cause du temps du carême. Plus de six mille

personnes visitèrent cette étroite chambre où brûlaient quelques cierges auprès du corps. Les sœurs avaient tressé des couronnes de feuillage, et de temps à autre un sanglot étouffé témoignait de leur douleur d'avoir perdu leur « bon père ». La foule entrait et s'écoulait avec le plus grand ordre et le plus grand respect. Cet imposant spectacle me rappela les obsèques de l'abbé Desgenettes, curé de Notre-Dame-des-Victoires à Paris, auxquelles j'avais assisté dans ma première jeunesse.

La chapelle du refuge était si remplie le jour du service funèbre, que je ne pus saisir un mot de l'oraison funèbre; mais je pouvais juger de l'éloquence du prédicateur par l'émotion profonde de toute l'assistance. Les servantes de Marie avaient obtenu de l'évêque que le corps de leur fondateur serait enterré dans leur jardin, et non dans le cimetière des bernardines, qui possédaient les restes vénérés de sa sœur. Toute la communauté était agenouillée autour des parterres, le long des allées; les bernardines, leurs capuchons fermés et la tête penchée presque jusqu'à terre, occupaient le fond du jardin. Les pénitentes en robes noires et voiles noirs, les orphelines en robes blanches et voiles blancs, une longue file de prêtres, l'évêque à leur tête, enfin sa famille et ses amis, tous chantaient le *Dies iræ*, auquel répondait la foule innombrable venue de tous côtés pour honorer, en l'abbé Cestac, l'exemple le plus touchant de l'abnégation chrétienne et du zèle apostolique.

Un triste incident signala la dernière cérémonie des funérailles : le caveau était trop étroit pour le cercueil; il fallut le reporter à la chapelle jusqu'à ce que le travail nécessaire fût accompli.

L'évêque resta longtemps en prières devant le corps de son ami, retiré de la tombe comme pour avoir un dernier entretien avec lui. Dieu sait quelles effusions

saintes, quelles communications précieuses furent échangées dans ce colloque funèbre!

Le mercredi 1ᵉʳ avril, j'assistai à une messe solennelle de *requiem* pour « le bon père » dans la cathédrale de Bayonne. Mᵍʳ Lacroix, malgré son âge de soixante-quatorze ans, monta en chaire, et dépeignit admirablement le caractère si remarquable de l'abbé Cestac, son zèle pour le bien et le salut des pauvres, sa charité infatigable pour tous. Son vœu était l'union et la solidarité de tous les chrétiens en Notre-Seigneur Jésus-Christ. L'évêque raconta toutes les difficultés qu'il avait vaincues pour ses établissements religieux, ses actes innombrables de dévouement. « Il n'avait rien à lui; des sommes considérables avaient passé par ses mains, et au jour de sa mort il ne possédait rien! »

Une nouvelle église fut commencée, et le maître-autel devait recouvrir le tombeau du vénérable abbé. C'était par une permission spéciale que jusque-là le « bon père » était resté à la tête de ses religieuses, et avait gouverné leur établissement à Anglet. Après sa mort, selon la règle établie à Rome, une supérieure fut nommée. Puisse cette belle fondation ne pas dégénérer de l'esprit qui a guidé son pieux fondateur! puisse-t-elle continuer longtemps à recueillir les pénitentes, à instruire les orphelines, à édifier le monde et à glorifier Dieu!

PRIÈRE A NOTRE-DAME DU REFUGE

O bonne mère! la meilleure et la plus tendre des mères! votre cœur maternel est le vrai, l'unique refuge des âmes innocentes qui viennent à vous, loin des perfides séduc-

tions du monde; il est aussi l'asile mille fois béni des âmes qui, livrées aux passions orageuses, et emportées hors de la voie sainte, se reconnaissant, viennent à vos pieds pleurer leurs malheurs et retremper dans la pénitence leur vie, vouée désormais aux larmes du repentir et de l'amour; et moi aussi, ô mère compatissante, je suis votre enfant; je viens à vous, daignez me recevoir dans ce cœur maternel et tout miséricordieux; vous m'y garderez tous les jours de ma vie, et surtout à l'heure si redoutable de la mort. Ainsi soit-il.

FIN

TABLE

INTRODUCTION	5
Notre-Dame de Bétharram	9
Notre-Dame de Garaison	27
Notre-Dame de Sarrance	45
Notre-Dame de Piétat	69
Notre-Dame de Poey-la-Houn	81
Notre-Dame d'Héas	93
Notre-Dame de Bourisp	105
Notre-Dame de Médous	117
Notre-Dame de Neste	125
Notre-Dame de Lourdes	133
Saint-Savin	167
Saint-Aventin d'Aquitaine	177
Saint-Bertrand de Comminges	191
Pouy et la maison de saint Vincent de Paul	209
Notre-Dame de Buglose	219
Notre-Dame du Refuge	233

www.ingramcontent.com/pod-product-compliance
Lightning Source LLC
Chambersburg PA
CBHW071524220526
45469CB00003B/638